미지의 세계 4

이자혜

현실문화

목 차

55 화
Silent jealousy

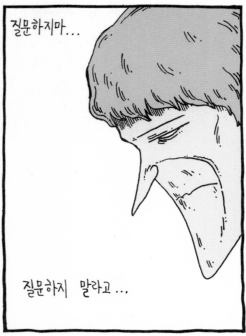

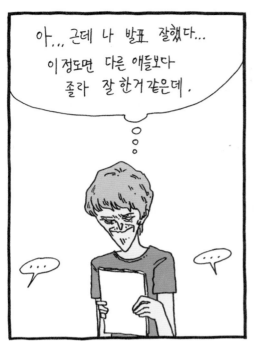

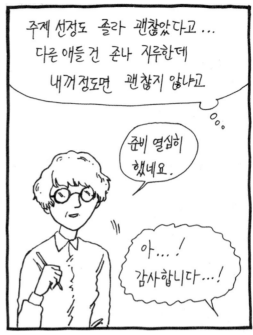

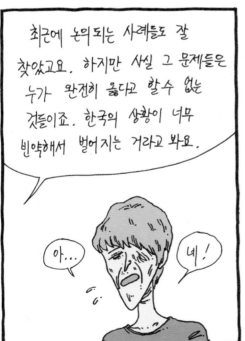

55화 Silent jealousy

55화　Silent jealousy

헐 시발

존나 잘하잖아

ppt 존나 깔끔하고

여러분도 (고두러 전립선)에 대해 익히들어 알고
계시죠? 바로 그 문제에 대해서 논하는 것입니다.
올해 3월에 정부 발표가

고두러 장관의 발언이
논란의 여지가

말도 존나 유창하네

전문가들 의견을 직접 인터뷰했다고...?!

고두레 박사

"고두러들에게 무분별한 부랄떼기 수술을
시행하는 것은 윤리적으로 옳지 않다"

부갈대 부라리 교수

"울음소리와 스프레이 공해 문제는
부랄떼기가 아니면 해결 방법이
없다고 본다"

탱병그룹 CEO
고오환 이사

"고두러들에게도 정관수술을 시행하는 것이
해결책이라고 보며 그 비용은 국가에서
지원할 수 밖에 없다"

(미지도 전문가한테 메일을 보내본 적이 있다.)

asdf asfddassad ✉

안녕하세요 김펭키 작가님. ✉

수정2 ✉

RE: ✉

최종 ✉

(제목없음) ✉

(그건 현재까지도 읽지 않음 상태로
남아있고, 앞으로도 그럴 것이다...)

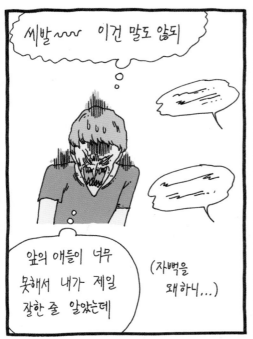

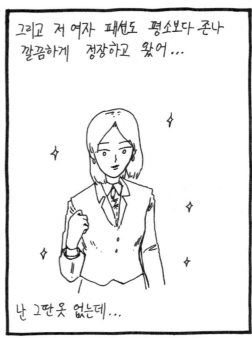

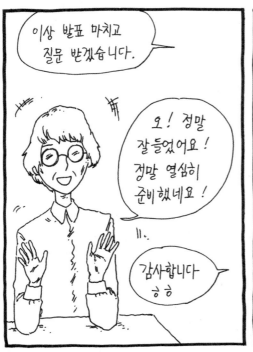

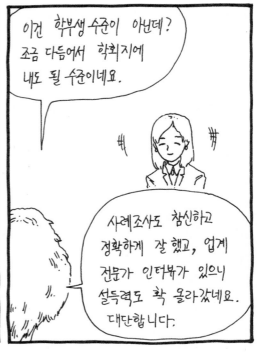

55화　Silent jealousy

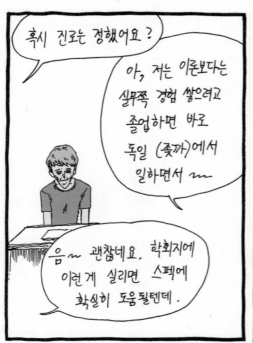

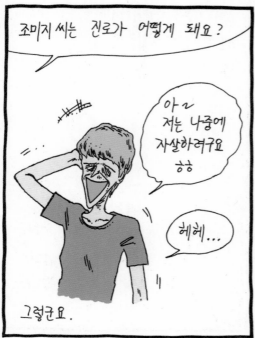

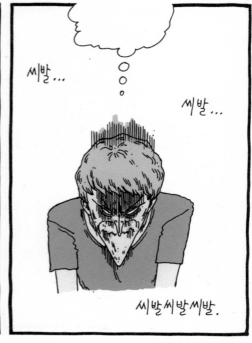

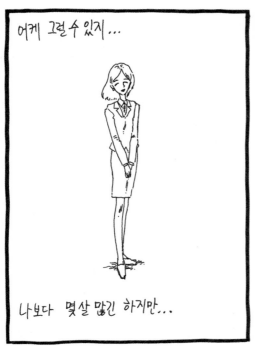

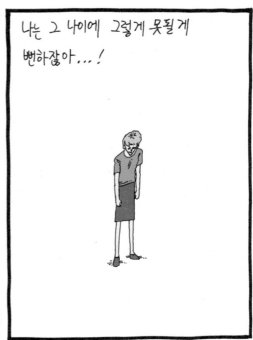

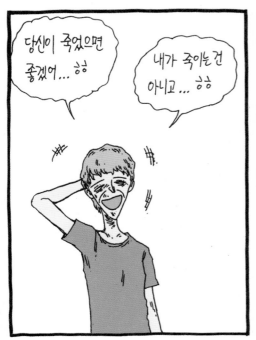

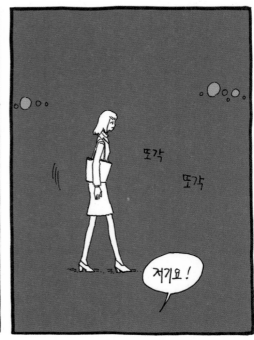

55화 Silent jealousy

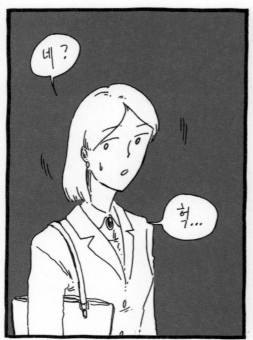
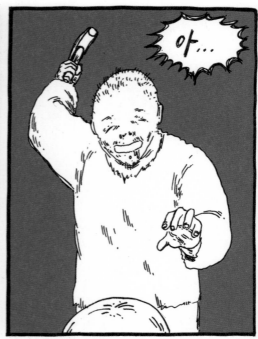

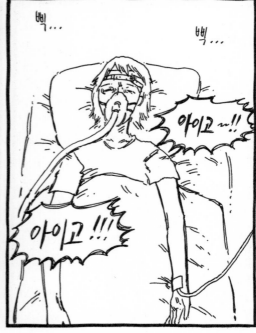

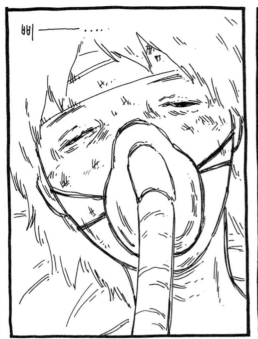

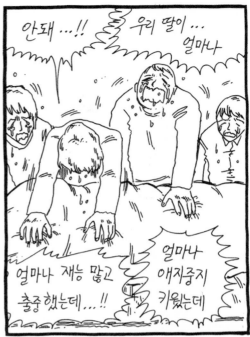

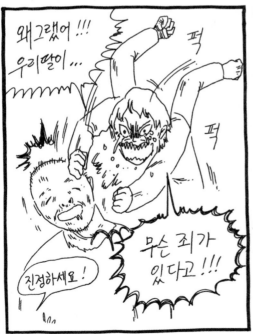

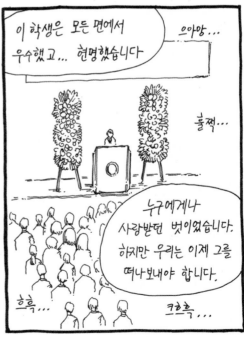

55화 Silent jealousy

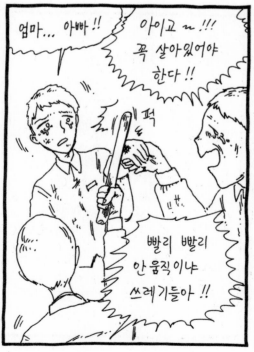

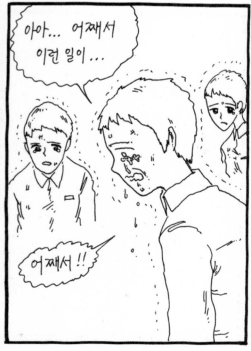

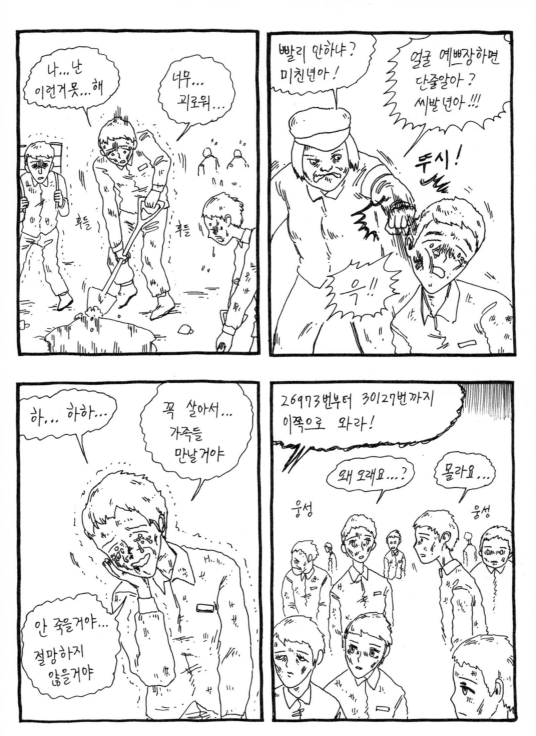

55화 Silent jealousy

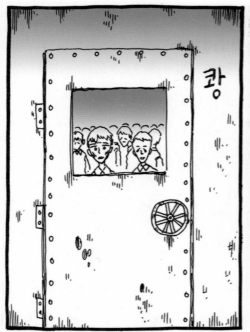

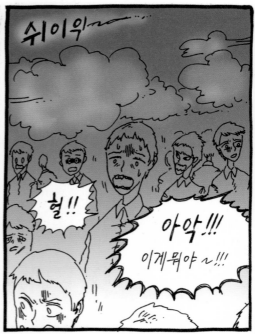

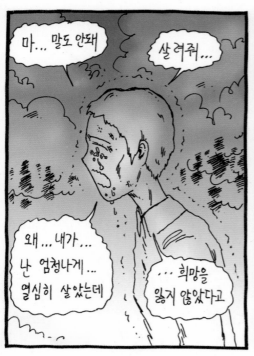

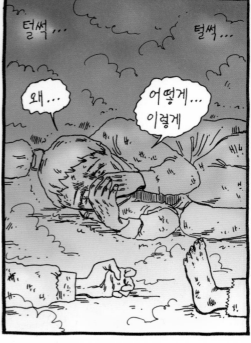

네 총명함이 비극적으로 사장되어버려

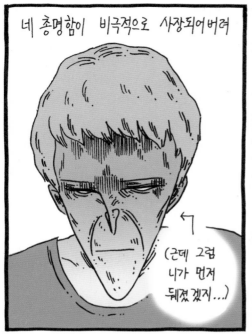

(근데 그럼 니가 먼저 뒈졌겠지...)

암튼 죽어버려...

이 세상이 네 것이다.

너는 보지를 대주지 않아도 잘 살것이다.

오늘 난 그런 생각을 했어...

ㅋㅋ 웃기지

킬킬

55화 Silent jealousy

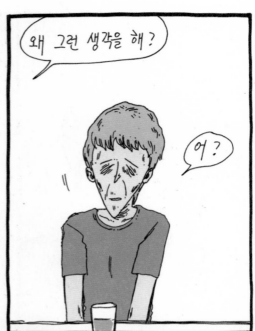

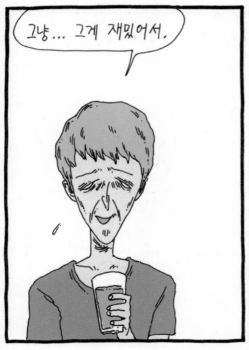

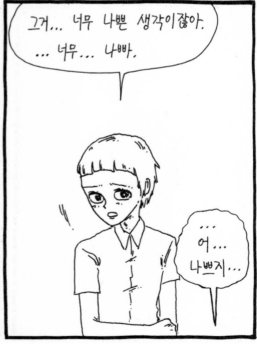

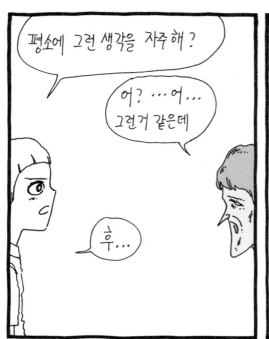

평소에 그런 생각을 자주 해?

어? ···어··· 그런거 같은데

후···

솔직히 조금 실망했어.

뭐···?

···그런 생각이 저절로 드는 걸 어떡하라고?

그건···안 하려고 노력해야지.

아니면 남한테 알리지 말던가.

헐···

나 이거 너한테 처음 말한거야···

55화 Silent jealousy

질투가 나는 건 어쩔 수 없겠지...

하지만 나는 네가 좀 덜 부정적이었으면 좋겠어.

왜냐면... 그렇게 생각해봤자 제일 괴로운 건 너 아냐?

아닌데? 난 이런 생각 하면서 정말 재밌고 즐거운데???

어... 알겠어...

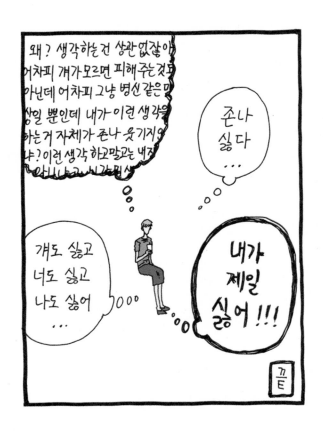

56화
the book of revelation

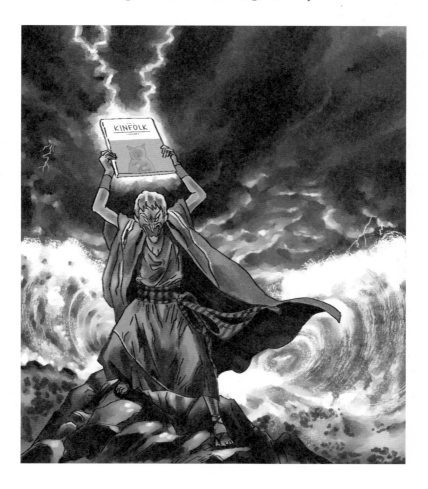

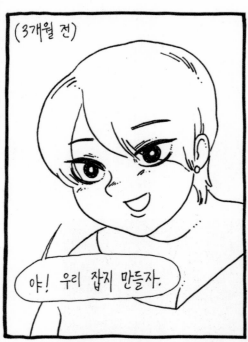

(3개월 전)

야! 우리 잡지 만들자.

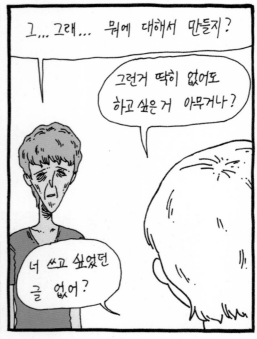

그... 그래... 뭐에 대해서 만들지?

그런거 딱히 없어도 하고 싶은 거 아무거나?

너 쓰고 싶었던 글 없어?

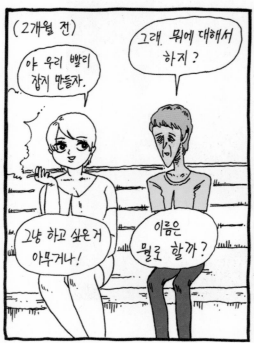

(2개월 전)

야 우리 빨리 잡지 만들자.

그래. 뭐에 대해서 하지?

그냥 하고 싶은거 아무거나!

이름은 뭘로 할까?

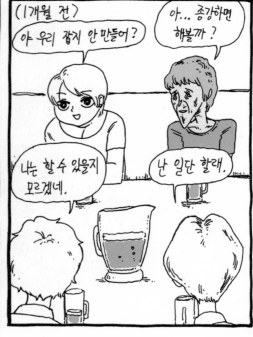

(1개월 전)

야 우리 잡지 안 만들어?

아... 종강하면 해볼까?

나는 할 수 있을지 모르겠네.

난 일단 할래.

26 / 27

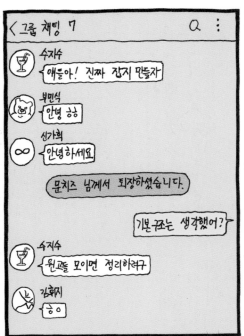

< 그룹 채팅 7

수지수
애들아! 진짜 잡지 만들자

부민식
안녕 ㅎㅎ

신가희
안녕하세요

문치즈 님께서 퇴장하셨습니다.

기본 구조는 생각했어?

수지수
원고들 모이면 정리하려구

김회지
ㅎㅇ

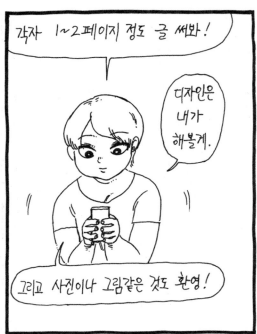

각자 1~2페이지 정도 글 써봐!

디자인은 내가 해볼게.

그리고 사진이나 그림같은 것도 환영!

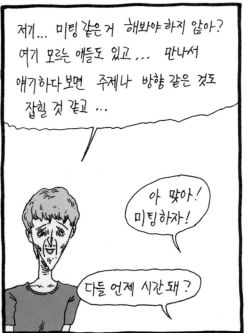

저기... 미팅 같은 거 해봐야 하지 않아? 여기 모르는 애들도 있고... 만나서 얘기하다 보면 주제나 방향 같은 것도 잡힐 것 같고...

아 맞아! 미팅하자!

다들 언제 시간돼?

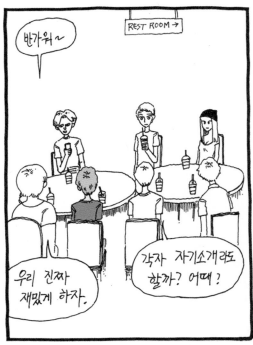

반가워~

REST ROOM →

우리 진짜 재밌게 하자.

각자 자기소개라도 할까? 어때?

56화 the book of revelation

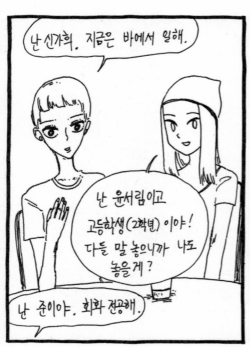

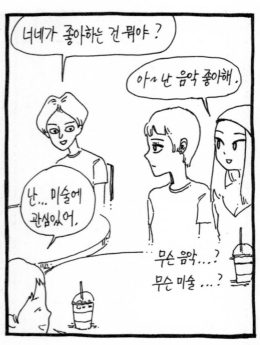

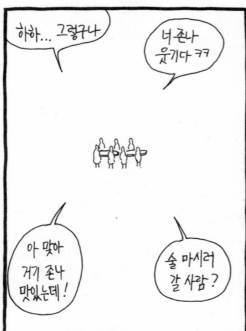

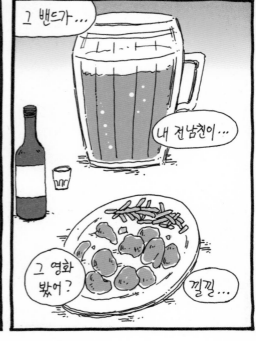

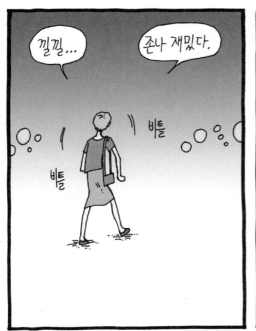

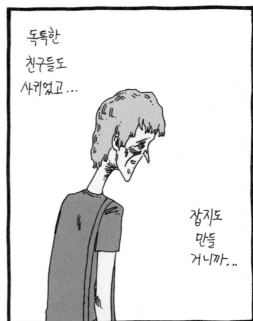

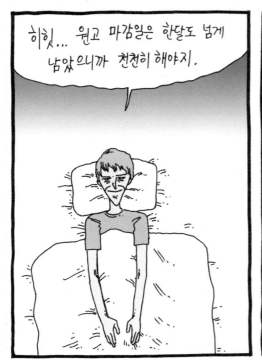

56화 the book of revelation

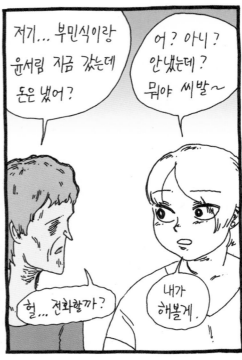

56화 the book of revelation

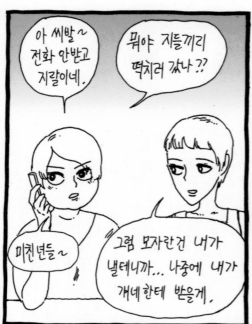

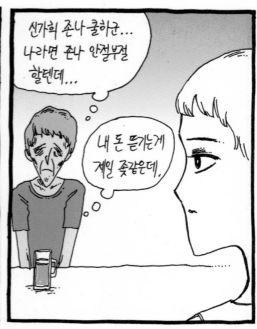

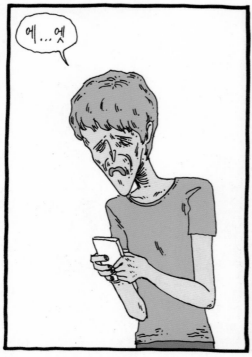

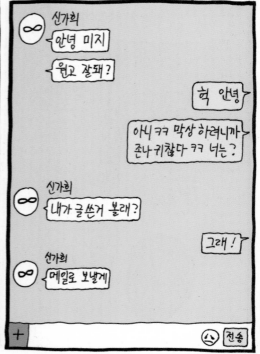

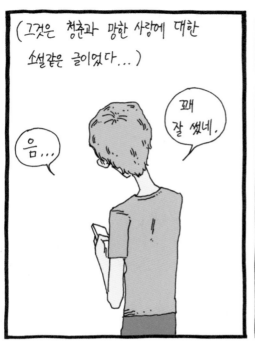

(그것은 청춘과 망한 사랑에 대한 소설같은 글이었다...)

음...

꽤 잘 썼네.

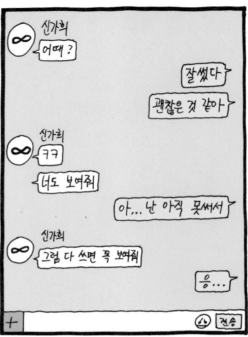

신가희
어때?

잘썼다

괜찮은 것 같아

신가희
ㅋㅋ

너도 보여줘

아... 난 아직 못써서

신가희
그럼 다 쓰면 꼭 보여줘

음...

+ ⬆ 전송

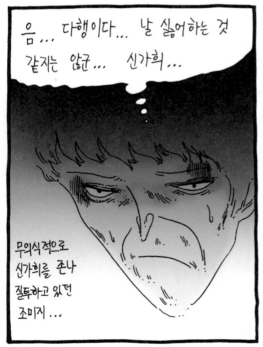

음... 다행이다... 날 싫어하는 것 같지는 않군... 신가희...

무의식적으로 신가희를 존나 질투하고 있던 조미지...

아 씨발 근데 뭐쓰지!!!

씨발 하기 싫다... 그냥 놀고 싶다!!!

56화 the book of revelation

그들은 그래도 열심히 했다...

종이도 고심하고...

인쇄소도 알아보고...

푼돈도 모으고...

사진도 찍었다...

뭔가 청춘스러워 보이게...

(그나마 비주얼 되는 신가희랑 윤서림...)

찰칵

찰칵

됐어?

아직~

찰칵

이건 지워. 왜? 괜찮은데~

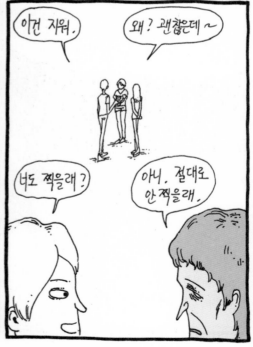

너도 찍을래? 아니. 절대로 안 찍을래.

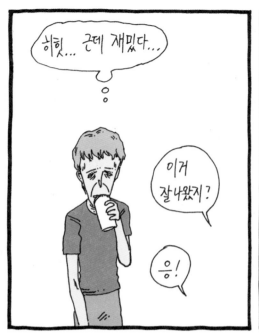

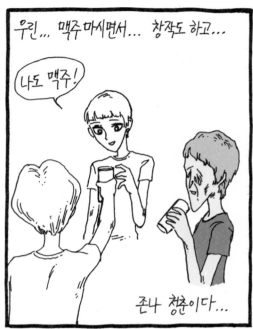

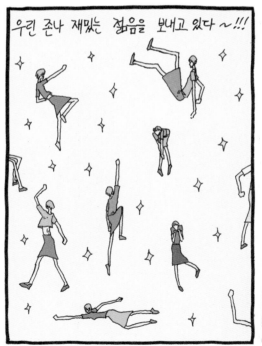

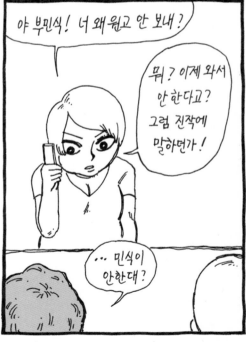

56화 the book of revelation

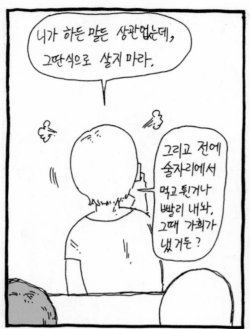

니가 하든 말든 상관없는데, 그딴식으로 살지 마라.

그리고 전에 술자리에서 먹고 튄거나 빨리 내놔, 그때 가희가 냈거든?

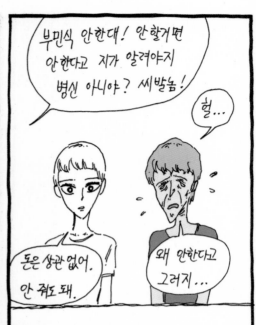

부민식 안한대! 안할거면 안한다고 지가 알려야지 병신 아니야? 씨발놈!

헐...

돈은 상관 없어. 안 줘도 돼.

왜 안한다고 그러지...

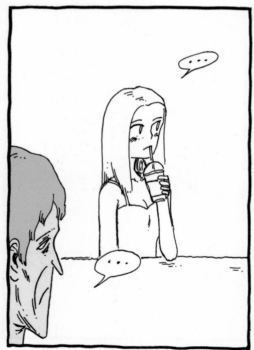

...

...

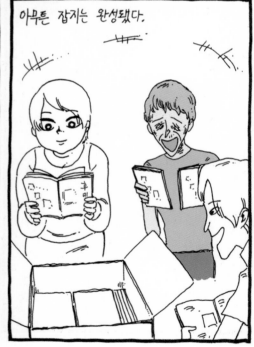

아무튼 잡지는 완성됐다.

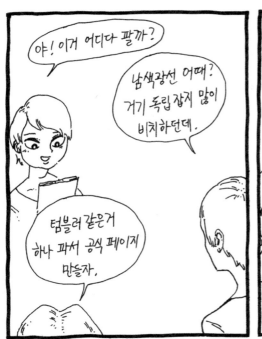

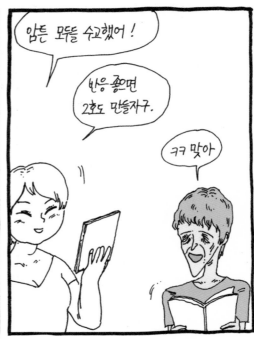

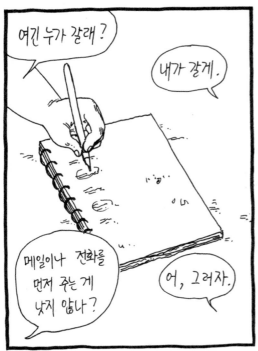

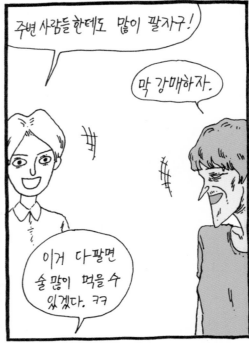

블로그에도 올려야지!
내 팬들 좀 있으니까!

제가 필진으로 참여한 〈후미zine〉을
판매 시작했습니다.
구입하시려면 메일 주세요.

《공식 페이지》

헉! 많이 달렸다!!

덧글 27개

벅키 축하합니다 ㅎㅎ

데이빗 갖고 싶다 ㄲㄲ

두준범 저도 사고 싶네요!

베타빌 대단하시네요 독립잡지라니...

코만더 이거 어디서 사요?

꼬리 돈이 없어서... ㄲㄲ

닐 우와

비욘드 짱이네요!

근데... 왜 아무도
메일 안 보내지.

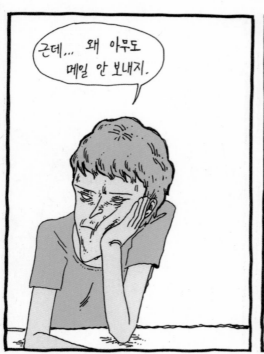

(결국 3명 정도의 이웃이 그걸 샀다.)

저도 곧 잡지 하나 참여하는데
창작 동료로서 미지근님께 많이
기대하고 있습니다. 수고하세요.

ㅎㅎ... 미자근님 잡지
내신거 축하드려요...

야 당연히 니가 낸건 사야지!
근데 이거 얼마나 팔렸어?

거의 못팔았어...

38 / 39

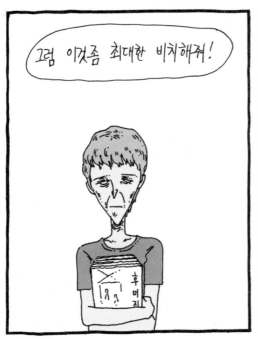

56화 the book of revelation

어떠한!

저... 저기요...

네.

이거... 저희가 만든 독립잡지인데요...
타이틀은 〈후미zine〉 이구요...
혹시... 여기에... 몇부를 비치해서
판매할 수... 있을까요...?

흠... 좀 봐도 될까요?

아네...

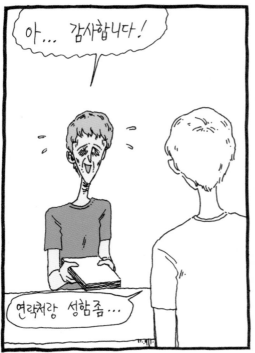

56화 the book of revelation

내가 들고 있는 잡지 한번 보실래요...?

어쩌면 재밌을지도 모르잖아요...

끝

56화 the book of revelation

57화
의외의 사실

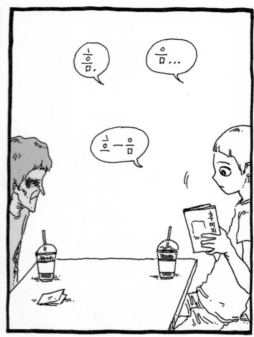

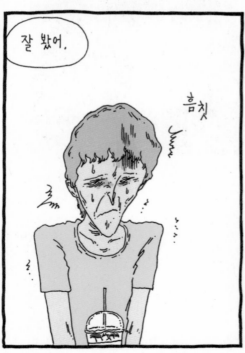

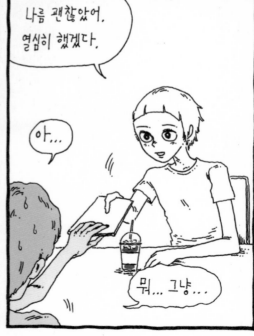

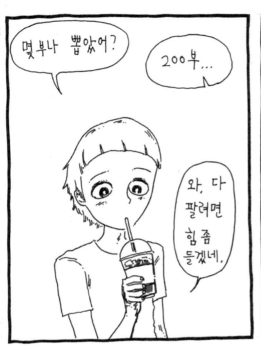

몇 부나 뽑았어?

200부...

와, 다 팔려면 힘 좀 들겠네.

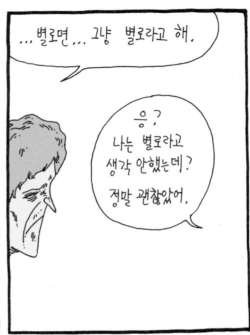

...별로면... 그냥 별로라고 해.

응? 나는 별로라고 생각 안했는데? 정말 괜찮았어.

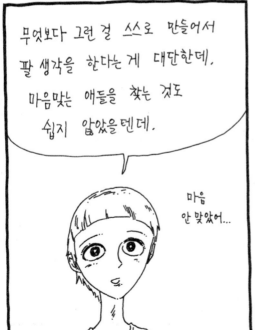

무엇보다 그런 걸 스스로 만들어서 팔 생각을 한다는 게 대단한데, 마음맞는 애들을 찾는 것도 쉽지 않았을텐데.

마음 안 맞았어...

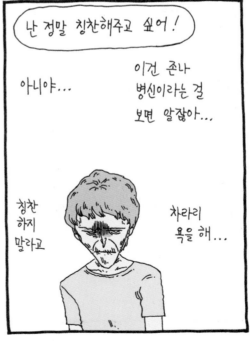

난 정말 칭찬해주고 싶어!

아니야...

이건 존나 병신이라는 걸 보면 알잖아...

칭찬 하지 말라고

차라리 욕을 해...

57화 의외의 사실

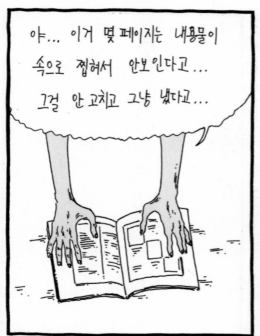

야... 이거 몇 페이지는 내용물이 속으로 접혀서 안보인다고... 그걸 안 고치고 그냥 냈다고...

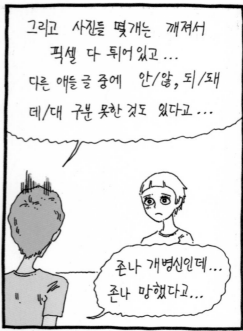

그리고 사진들 몇개는 깨져서 픽셀 다 튀어있고... 다른 애들 글 중에 안/않, 되/돼 데/대 구분 못한 것도 있다고...

존나 개병신인데... 존나 망했다고...

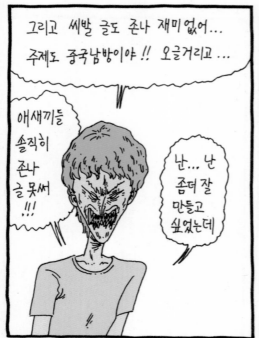

그리고 씨발 글도 존나 재미없어... 주제도 중국남방이야 !! 오글거리고...

애새끼들 솔직히 존나 글 못써 !!!

난... 난 좀더 잘 만들고 싶었는데

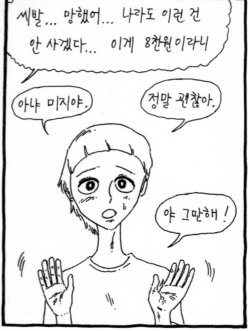

씨발... 망했어... 나라도 이런 건 안 사겠다... 이게 8천원이라니

아냐 미지야.

정말 괜찮아.

야 그만해 !

48 / 49

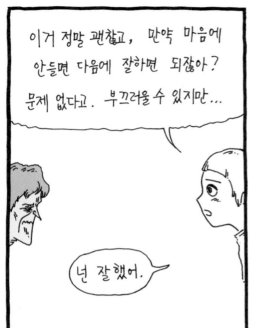

이거 정말 괜찮고, 만약 마음에 안들면 다음에 잘하면 되잖아? 문제 없다고. 부끄러울 수 있지만...

넌 잘했어.

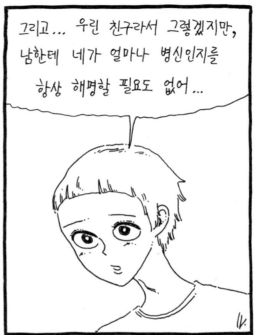

그리고... 우린 친구라서 그렇겠지만, 남한테 네가 얼마나 병신인지를 항상 해명할 필요도 없어...

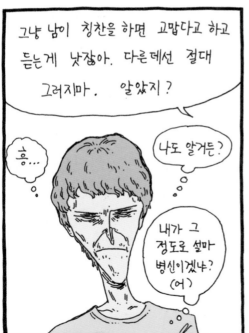

그냥 남이 칭찬을 하면 고맙다고 하고 듣는게 낫잖아. 다른데선 절대 그러지마. 알았지?

흠...

나도 알거든?

내가 그 정도로 설마 병신이겠냐? (어)

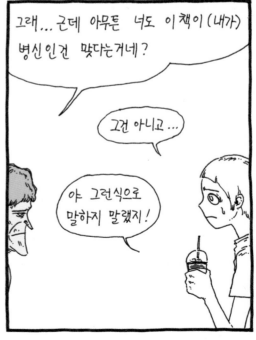

그래... 근데 아무튼 너도 이 책이 (내가) 병신인건 맞다는거네?

그건 아니고...

야 그런식으로 말하지 말랬지!

57화 의외의 사실

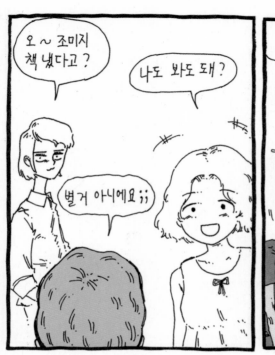

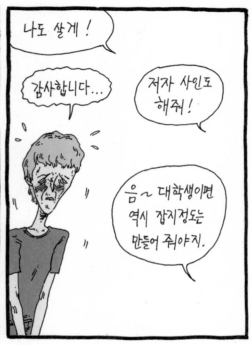

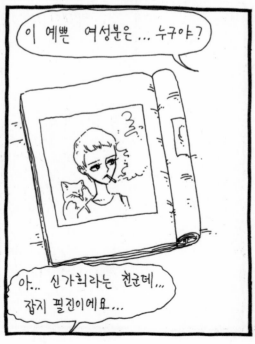

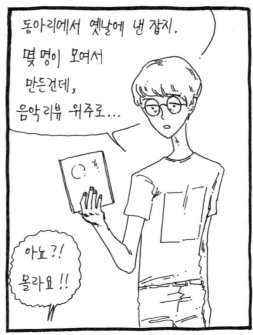

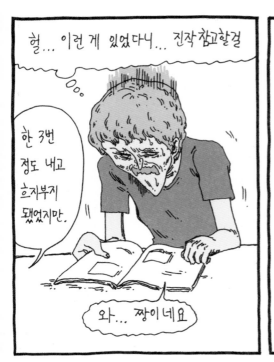

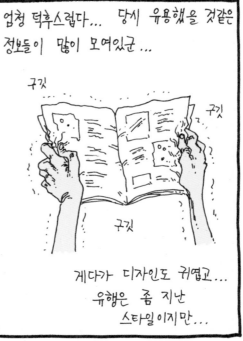

57화 의외의 사실

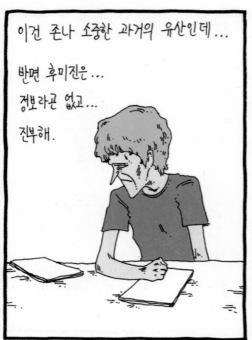

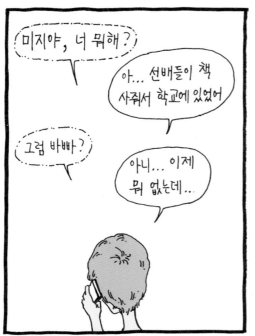

미지야, 너 뭐해?

아... 선배들이 책 사줘서 학교에 있었어

그럼 바빠?

아니... 이제 뭐 없는데...

그럼 우리 책 놓은 카페 가볼래? 재고들 좀 팔렸나 염탐하고... ㅋㅋ 그냥 수다떨고... 놀래?

나 오늘 쉬는 날이라.

응... 알겠어

"이 예쁜 여성분은 누구야?"

신가희...

그래... 신가희 예쁘지...

난 병신이고!

57화 의외의 사실

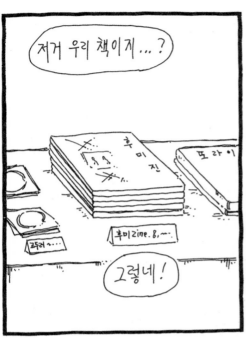

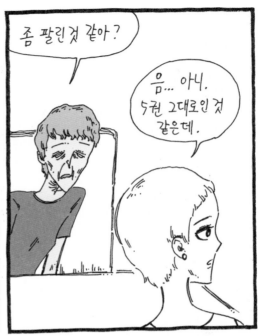

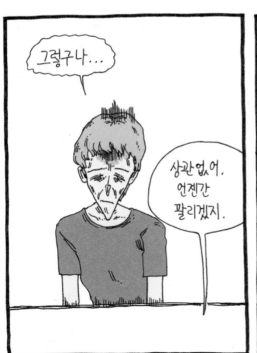

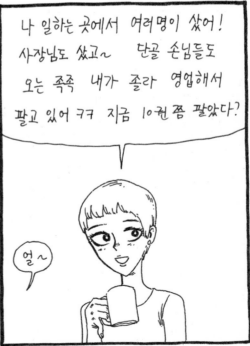

57화 의외의 사실

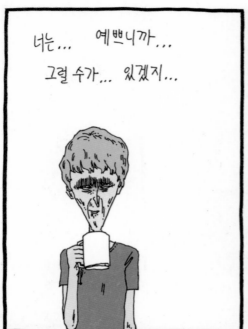

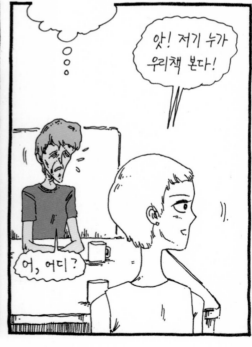

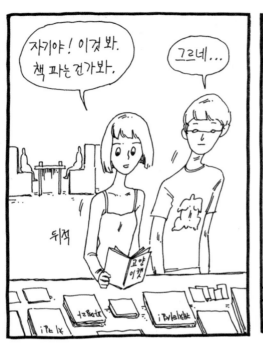

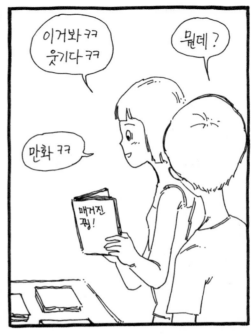

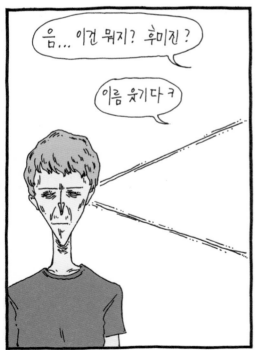

57화　의외의 사실

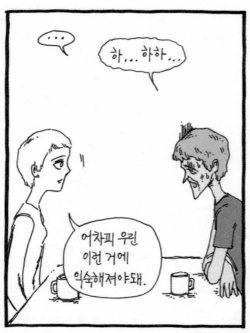

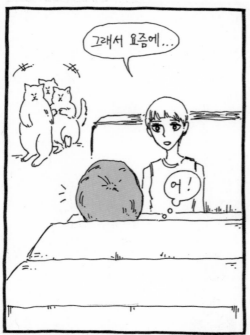

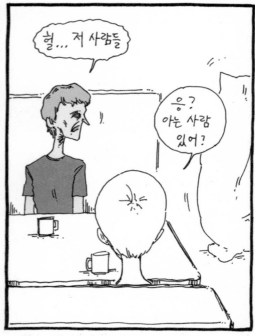

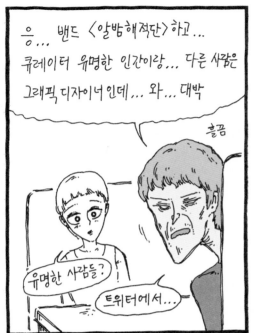

57화 의외의 사실

그러고보니 무슨 좋은 냄새가 나는군.

신가희가 뭐라고 하고 있지만

잘 안들린다

앞접시 갖다 드릴게요~

감사합니다~

무슨 생각해?

미지야.

어... 뒤에 있는 사람들이...
부럽다는... 생각.

왜?

중요한 사람들이라서.
어딜가든 환영받아서.

너도 어딘가에선 중요한 사람일
수도 있잖아?

아니...
절대로
그렇지
않아...

57화 의외의 사실

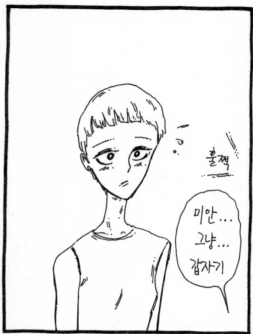

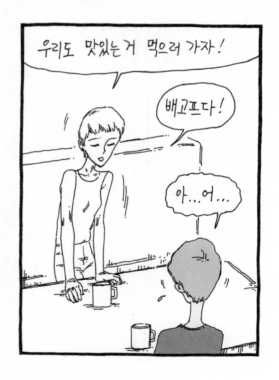

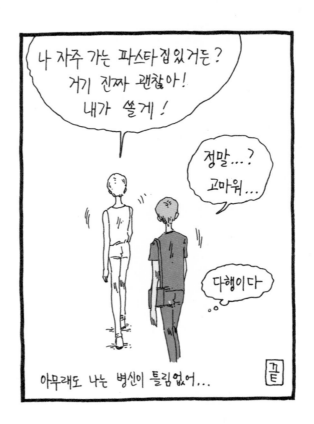

58화
my machine

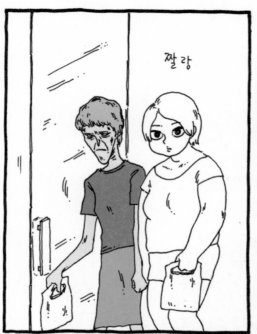

짤랑

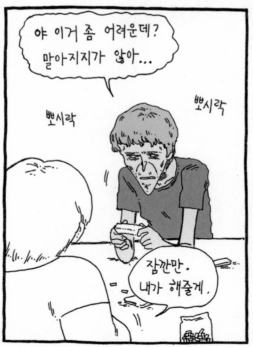

야 이거 좀 어려운데?
말아지지가 않아...

뽀시락

뽀시락

잠깐만.
내가 해줄게.

와~

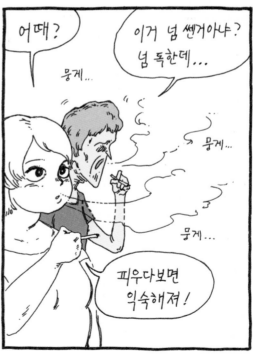

58화 my machine

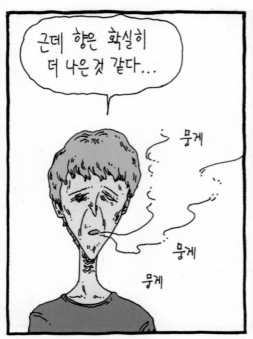

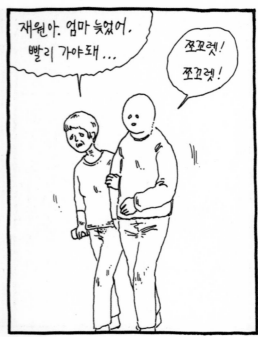

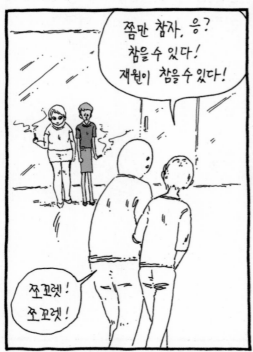

흠칫...

...쪼꼬렛!

...

앗 뜨거!!

깜짝!

아끔

야 그거
필터 짧아서
뜨거워

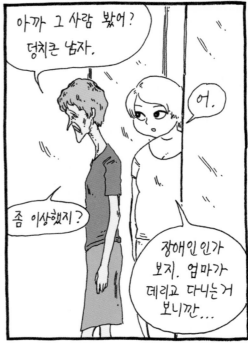

아까 그 사람 봤어?
덩치큰 남자.

어.

좀 이상했지?

장애인인가
보지. 엄마가
데리고 다니는거
보니깐...

58화 my machine

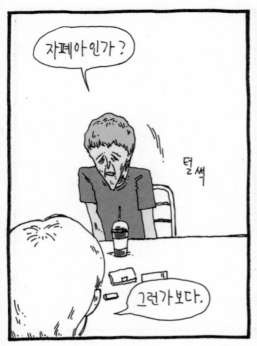

자폐아인가?

털썩

그런가보다.

있잖아... 예전에...

아 맞아!

으...응?

나 친척 중에 자폐아 있다? 한 열두살 정도인데 전에 보니까 존나 자폐아 같았어. 색종이같은걸 계속 가위로 존나 자른다? 그거만 있으면 잘 논대.

아...

불쌍하다...

근데 걔 딸려같은거 다 외워. 무슨무슨날 이런거. 듣도보도 못한 기념일 있잖아. 그리고 자가 좋아하는 자동차 도면 같은것도 다 외워서 그리더라.

그런 애들은... 나중에 크면 어떡 하지?

글쎄,

무슨 장애인 직업교육 하는 시설 같은거 있잖아, 그런거 하겠지?

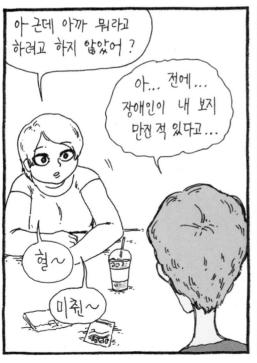

아 근데 아까 뭐라고 하려고 하지 않았어?

아... 전에... 장애인이 내 보지 만진 적 있다고...

혈~

미쳤~

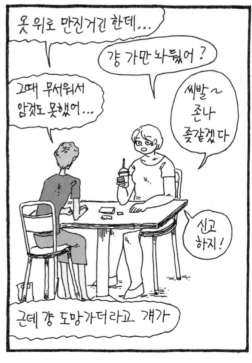

옷 위로 만진거긴 한데...

걍 가만 놔뒀어?

그때 무서워서 암것도 못했어...

씨발~ 존나 좋같겠다

신고 하지!

근데 걍 도망가더라고 걔가

58화 my machine

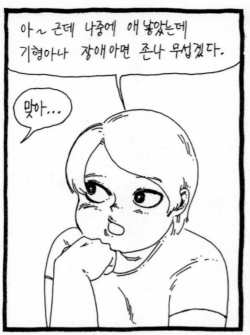

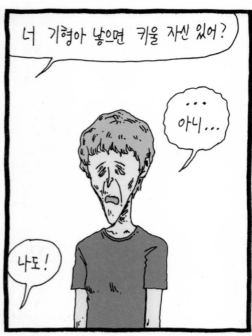

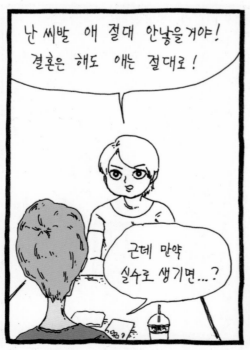

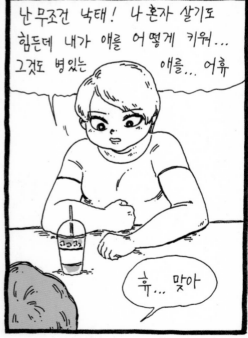

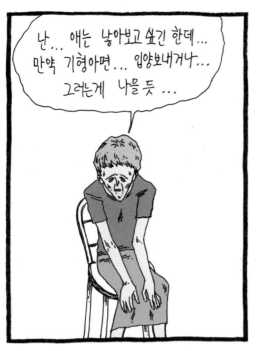

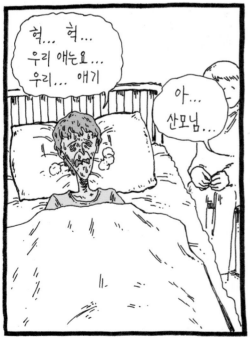

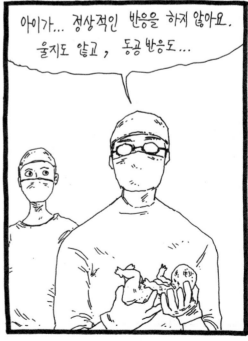

58화 my machine

검사를 해보니...
뇌가 절반이 없고...
청력과 시력이 완전히
손상되었군요...

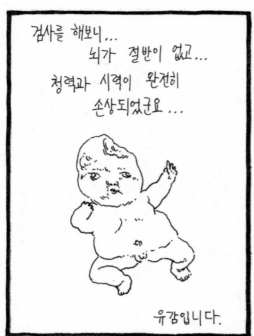

유감입니다.

말도 안돼... 저희 애가...
그럴리 없어요. 말도...

헐...

설마...
고칠 수
있는거죠?

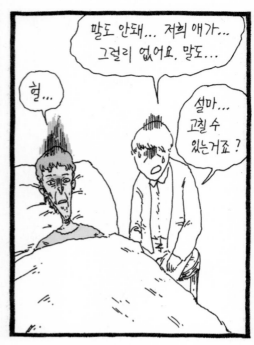

아뇨... 이걸 무슨 수로 고칩니까...
그런데 이 아이를 살려놓기 위해
최선을 다할수는 있어요...
매달 천만원씩 들겠지만...

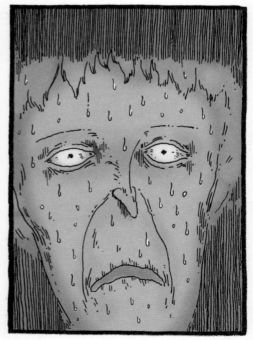

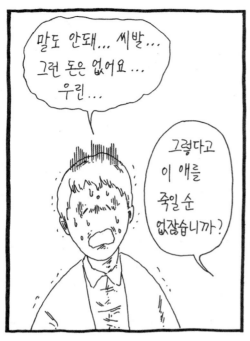

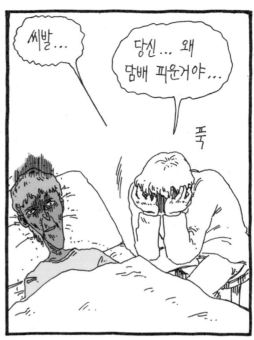

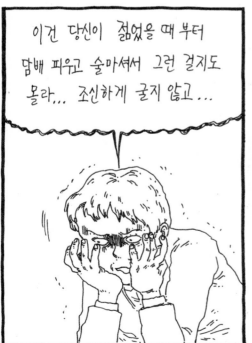

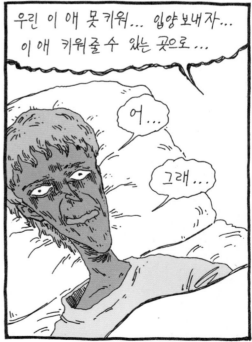

58화 my machine

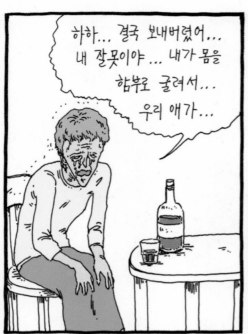

하하... 결국 보내버렸어... 내 잘못이야... 내가 몸을 함부로 굴려서... 우리 애가...

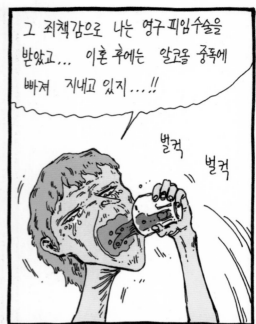

그 죄책감으로 나는 영구 피임수술을 받았고... 이혼 후에는 알코올 중독에 빠져 지내고 있지...!!

벌컥

벌컥

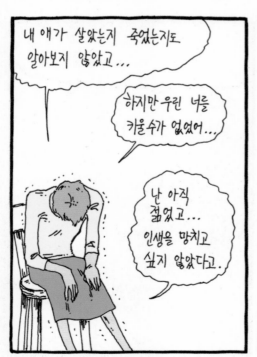

내 애가 살았는지 죽었는지도 알아보지 않았고...

하지만 우린 너를 키울 수가 없었어...

난 아직 젊었고... 인생을 망치고 싶지 않았다고..

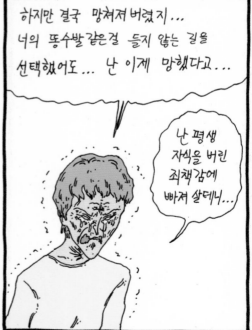

하지만 결국 망쳐져 버렸지... 너의 똥수발 같은걸 듣지 않는 길을 선택했어도... 난 이제 망했다고...

난 평생 자식을 버린 죄책감에 빠져 살텐데...

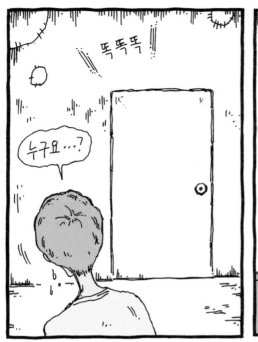

똑똑똑

누구요...?

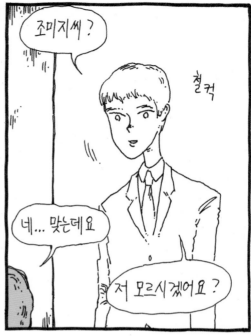

조미지씨?

철컥

네... 맞는데요

저 모르시겠어요?

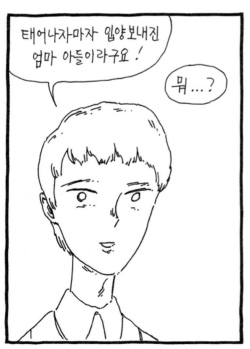

태어나자마자 입양보내진 엄마 아들이라구요!

뭐...?

전 부잣집에 보내져, 세계 최고의 의료진에 의해 완전히 치료받았어요. 뇌를 비롯한 장기들도 기증받았고요.

58화 my machine

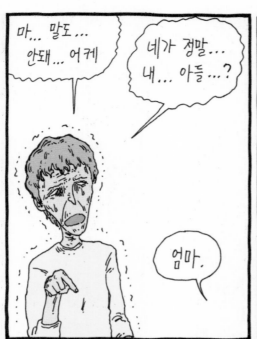

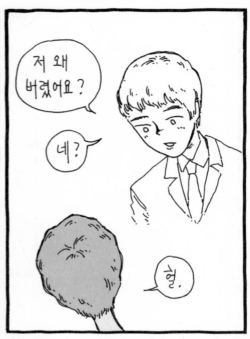

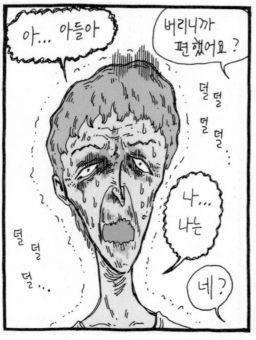

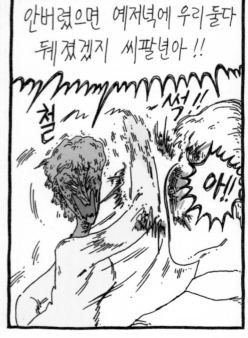

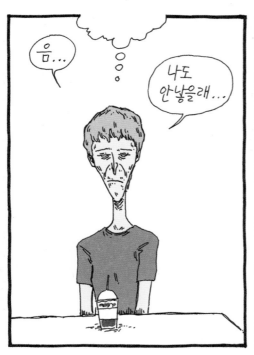

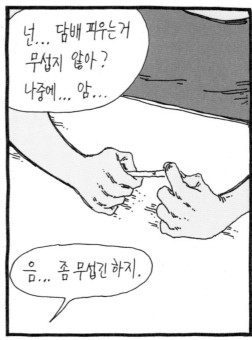

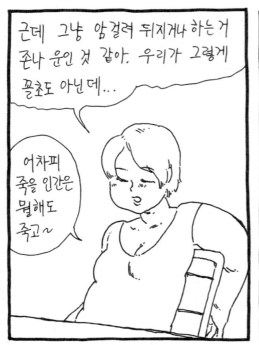

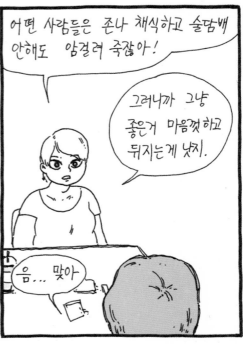

58화 my machine

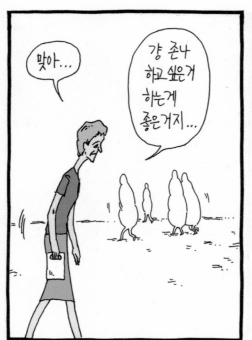

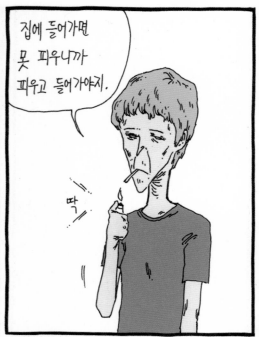

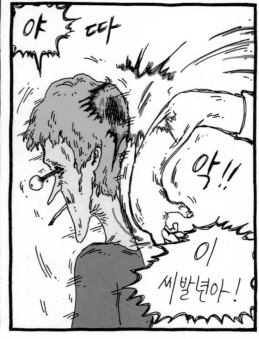

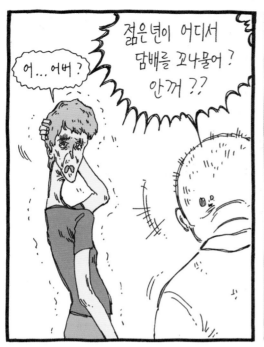

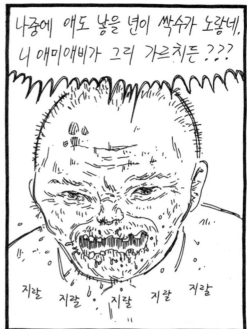

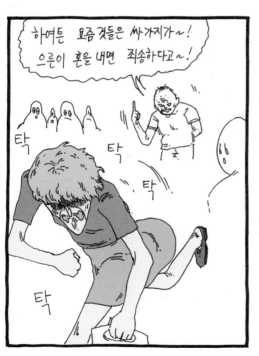

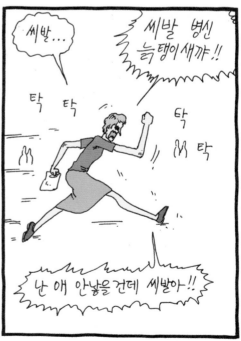

58화 my machine

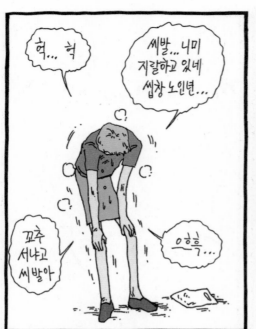

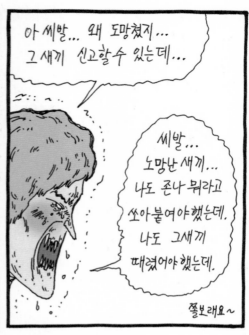

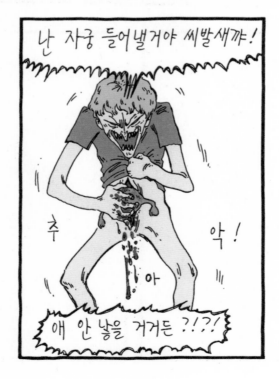

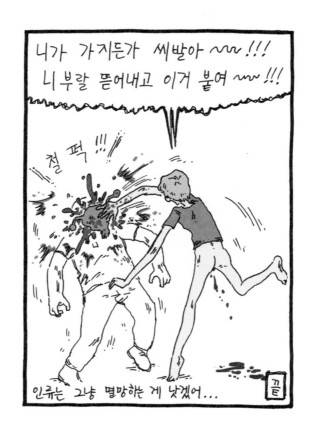

58화 my machine

59화
해선초밥가도

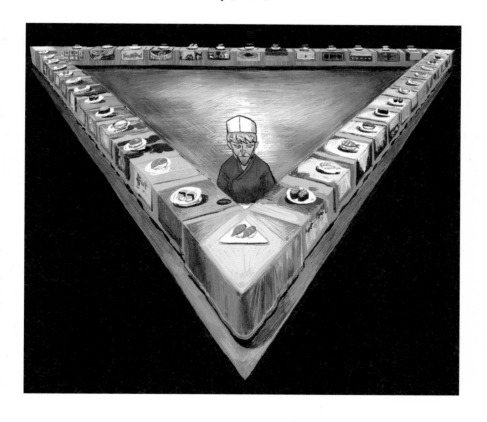

이 인간이 늦는군

늦는다는 건 나를 우습게 본다는 거 아닐까?

골목에서 담배 한대 피워야겠어.

예? 아 도착하셨다고요!! 잠깐만요 (뻐끔뻐끔) 푸픕.

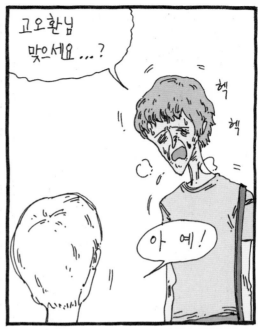

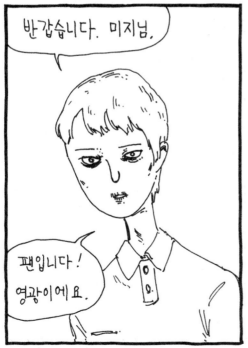

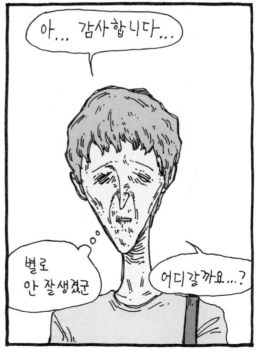

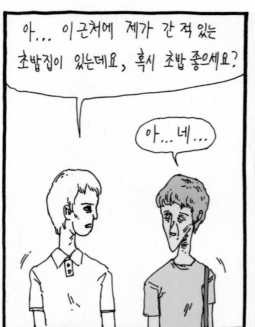

아... 이 근처에 제가 간 적 있는 초밥집이 있는데요, 혹시 초밥 좋으세요?

아... 네...

팬이라서 만나자고 했으니까... 사주는거겠지?

거지년

그래야 되는데...

회전초밥집 중에서는 여기가 괜찮아서요. 마음껏 드세요.

아... 네...

마음껏 드시라고 했으니 사준다는거 맞겠지? 헐 근데 이거 뭐야

⊙ 7,000 ⊙ 8,000
⊙ 12,000 ⊙ 30,000

미친 한접시에 6~7천원 ??

제가 미지씨 글을 보게 된 건 1년쯤 전이었어요. 알고보니 오래전부터 글을 올리셨더라고요. 이웃블로그들 타고 다니다 보게 된 건데... 뭔가 강렬했어요.

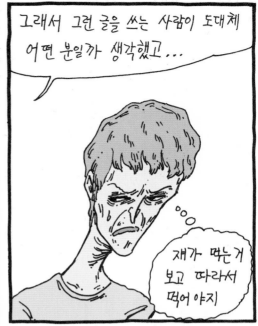

그래서 그런 글을 쓰는 사람이 도대체 어떤 분일까 생각했고...

쟤가 떡는거 보고 따라서 떡어 야지

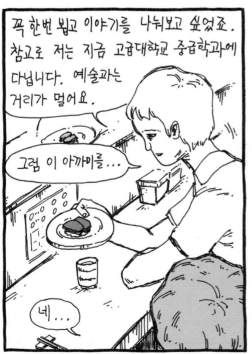

꼭 한번 뵙고 이야기를 나눠보고 싶었죠. 참고로 저는 지금 고급대학교 중급학과에 다닙니다. 예술과는 거리가 멀어요.

그럼 이 아까미를...

네...

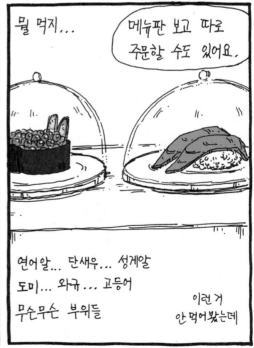

뭘 먹지...

메뉴판 보고 따로 주문할 수도 있어요.

연어알... 단새우... 성게알 도미... 와규... 고등어 무슨무슨 부위들

이런 거 안 먹어봤는데

59화 해선초밥가도

헐...

우물

우물

존나
맛있다

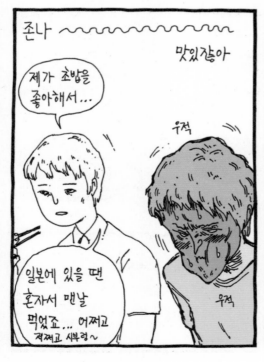

존나 ~~~~~~

맛있잖아

제가 초밥을
좋아해서...

우적

일본에 있을 땐
혼자서 맨날
먹었죠... 어쩌고
저쩌고 시부렁~

우적

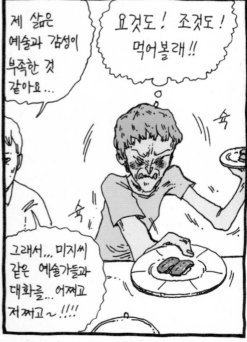

제 삶은
예술과 감성이
부족한 것
같아요...

요것도! 조것도!
먹어볼래!!

슉

슉

그래서... 미지씨
같은 예술가들과
대화를... 어쩌고
저쩌고~!!!!

씨발

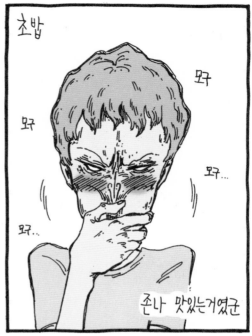

초밥

모구

모구

모구...

모구...

존나 맛있는거였군

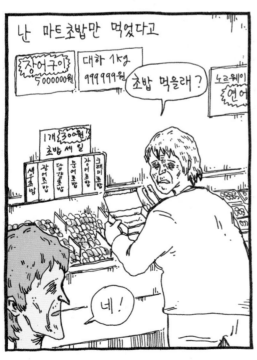

난 마트초밥만 먹었다고

장어구이 5000000원

대하 1kg 999999원

초밥 먹을래?

노르웨이 연어

1개 300원 초밥 세 일

새우초밥 장어초밥 담갈초밥 누어초밥 크래미 초밥 장어초밥

네!

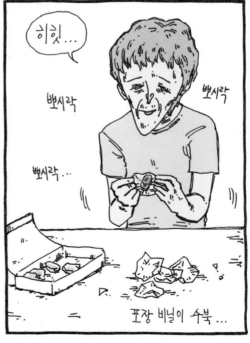

히힛...

뽀시락

뽀시락

뽀시락...

포장 비닐이 수북...

59화 해선초밥가도

밥알이 기계로 잘려진 초밥

뭘 먹어도
맛이 똑같은...

사구려 뷔페의
초一밥

부모님과 간 동네
횟집의 스끼다시초밥

고딩들 많이 가는
싼 초밥집 초밥

헐... 존나 많이 먹었네...

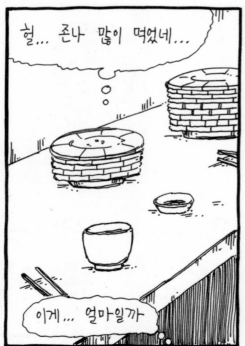

이게... 얼마일까

다 드신 것 같으면 일어날까요?

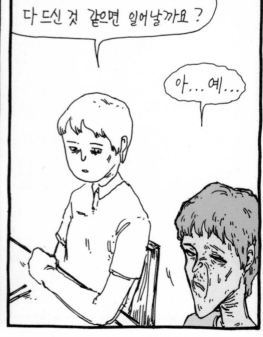

아...예...

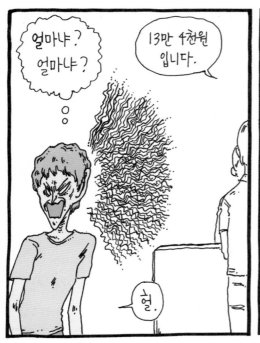

얼마냐? 얼마냐?

13만 4천원 입니다.

헐.

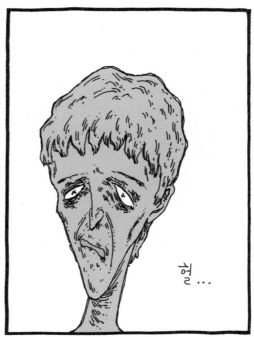

헐...

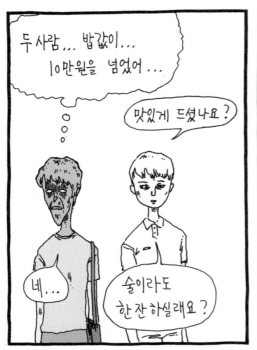

두 사람... 밥값이... 10만원을 넘었어...

맛있게 드셨나요?

네...

술이라도 한 잔 하실래요?

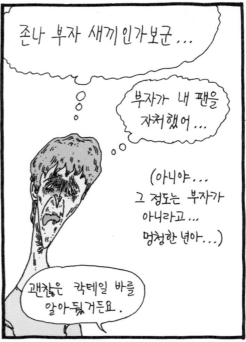

존나 부자 새끼인가보군...

부자가 내 팬을 자처했어...

(아니야... 그 정도는 부자가 아니라고... 멍청한 년아...)

괜찮은 칵테일 바를 알아뒀거든요.

59화 해선초밥가도

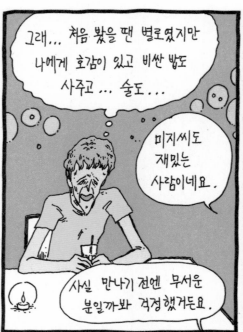

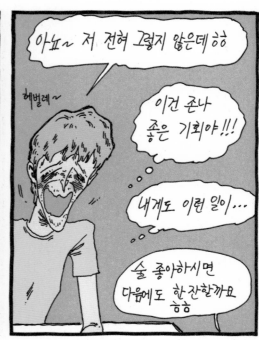

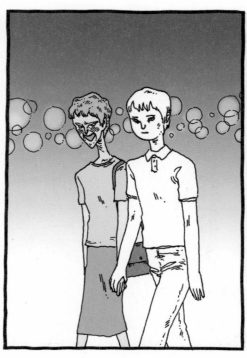

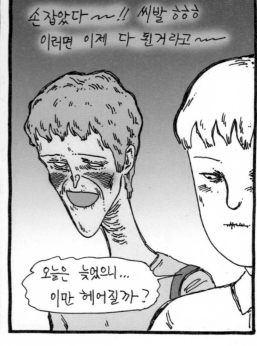

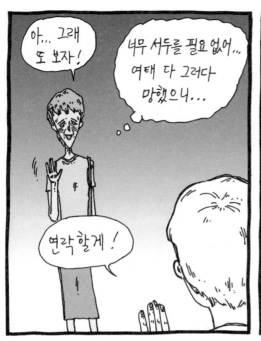

아... 그래 도 보자!

너무 서두를 필요없어... 여태 다 그러다 망했으니...

연락 할게!

후훗... 후후후훗

집 잘사는 남자애... 후훗...

야 나 썸남 생겼어

아 레알?

걔 존나 잘 사나봐 비싼 초밥 사주더라

와 진짜? 대〰박

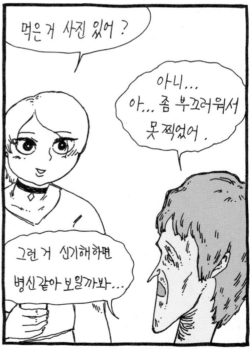

먹은 거 사진 있어?

아니... 아... 좀 부끄러워서 못찍었어.

그런 거 신기해하면 병신같아 보일까봐...

59화 해선초밥가도

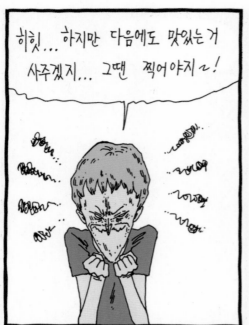

히힛... 하지만 다음에도 맛있는거 사주겠지... 그땐 찍어야지ㄴ!

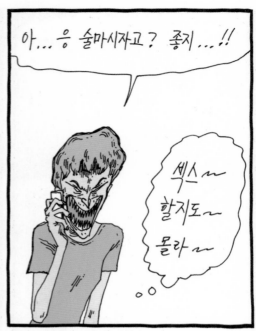

아...응 술마시자고? 좋지...!!

섹스 할지도 몰라

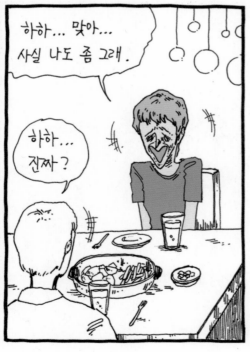

하하... 맞아... 사실 나도 좀 그래.

하하... 진짜?

· · ·

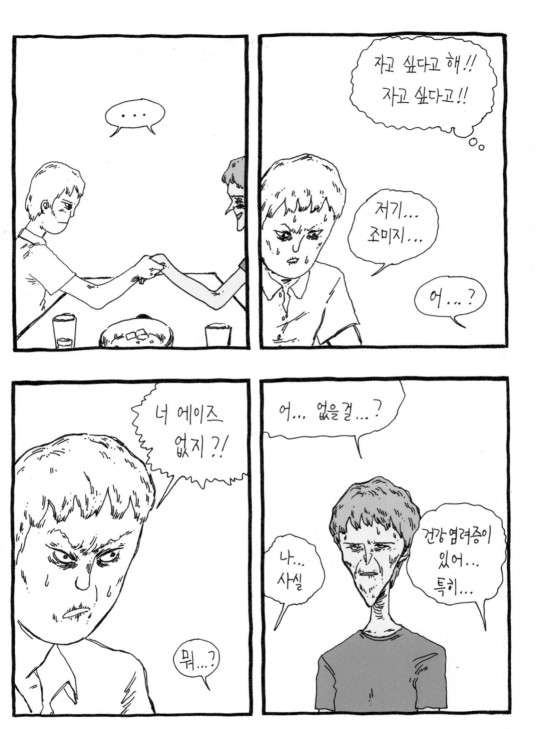

59화 해선초밥가도

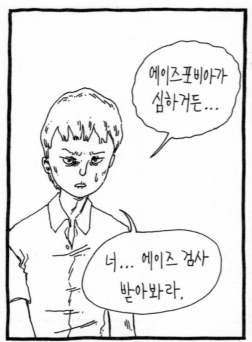

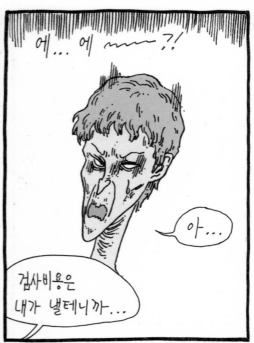

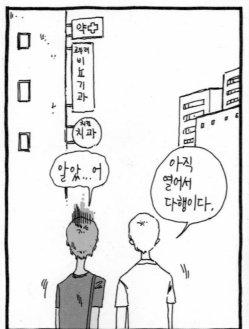

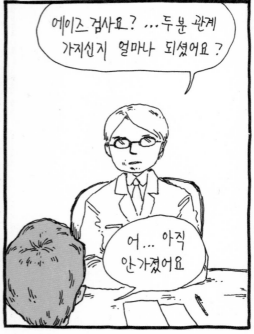

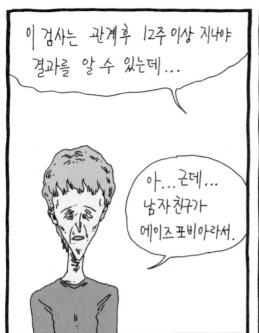

이 검사는 관계후 12주 이상 지나야 결과를 알 수 있는데...

아...근데... 남자친구가 에이즈포비아라서.

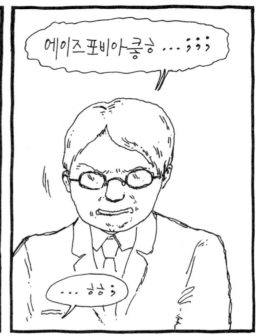

에이즈포비아쿵ㅎ ...;;;

... ㅎㅎ;

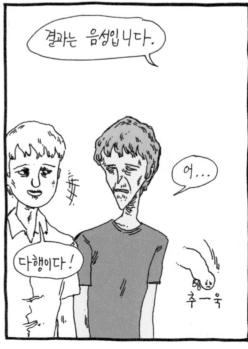

결과는 음성입니다.

어...

다행이다!

추一욱

59화 해선초밥가도

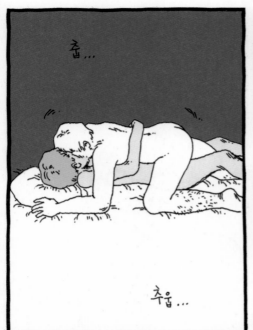

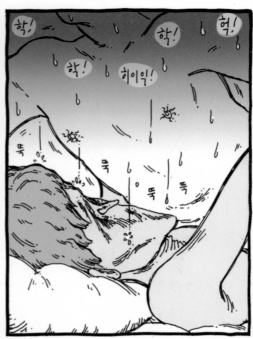

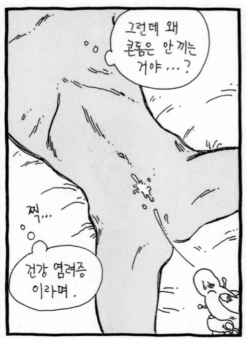

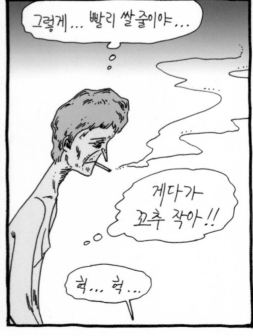

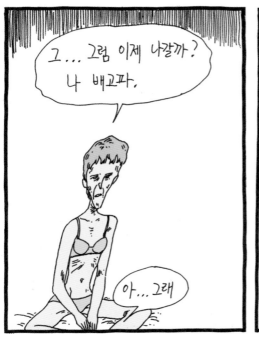

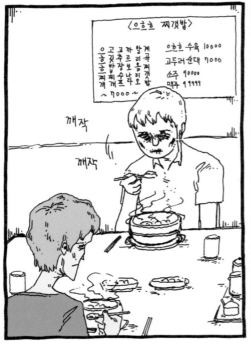

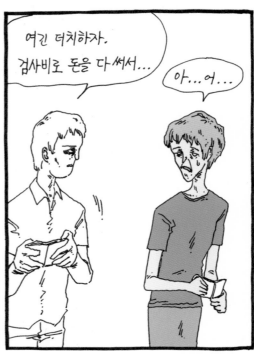

59화 해선초밥가도

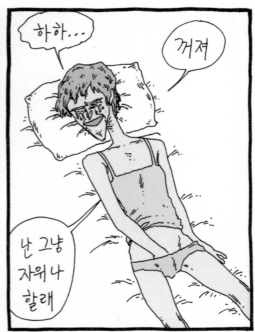

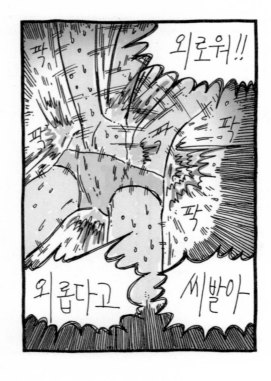

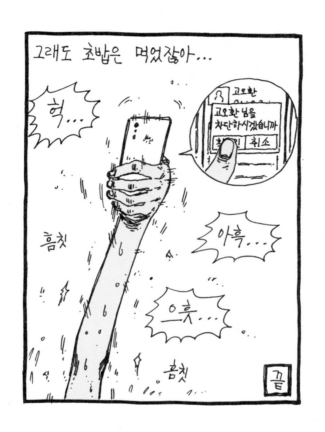

59화 해선초밥가도

60화
no one party anthem 1

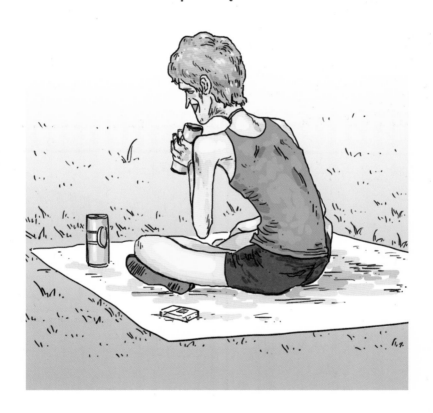

미지는 고속버스 안에 있다...

그리고 그 버스의 목적지는...

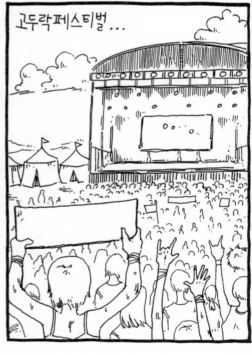

고두락페스티벌...

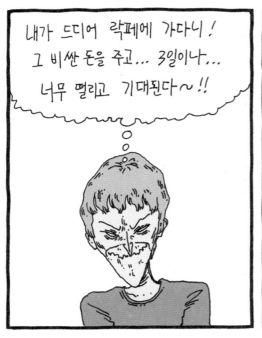

내가 드디어 락페에 가다니! 그 비싼 돈을 주고... 3일이나... 너무 떨리고 기대된다~!!

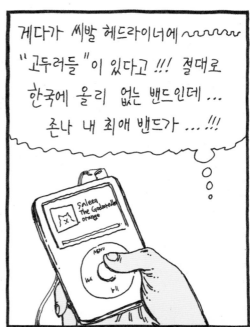

게다가 씨발 헤드라이너에 "고두러들"이 있다고!!! 절대로 한국에 올리 없는 밴드인데... 존나 내 최애 밴드가...!!!

SALeen The Gadayello orange

MENU

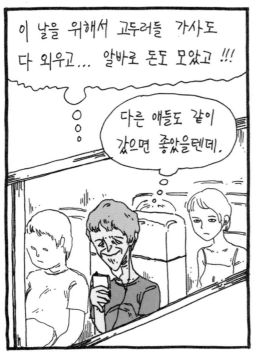

이 날을 위해서 고두러들 가사도 다 외우고... 알바로 돈도 모았고!!!

다른 애들도 같이 갔으면 좋았을텐데.

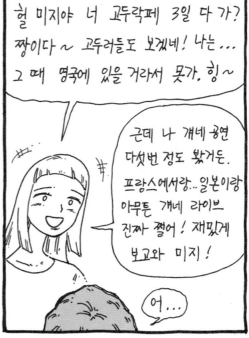

헐 미지야 너 고두락페 3일 다 가? 짱이다~ 고두러들도 보겠네! 나는... 그 때 영국에 있을 거라서 못가. 힝~

근데 나 걔네 공연 다섯번 정도 봤거든. 프랑스에서랑... 일본이랑 아무튼 걔네 라이브 진짜 절어! 재밌게 보고와 미지!

어...

60화 no one party anthem 1

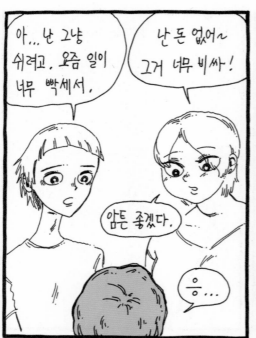

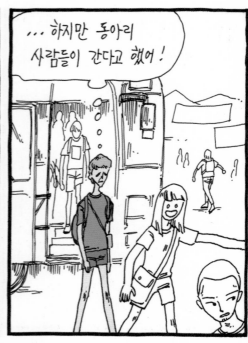

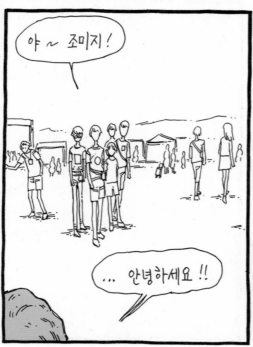

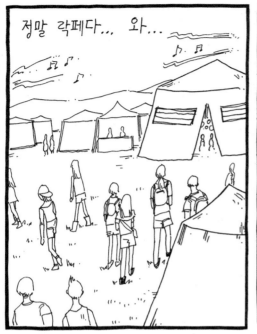

정말 락페다... 와...

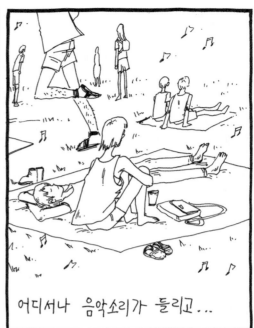

어디서나 음악소리가 들리고...

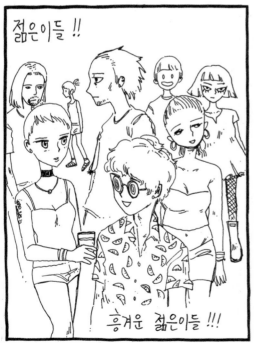

젊은이들 !!

흥겨운 젊은이들 !!!

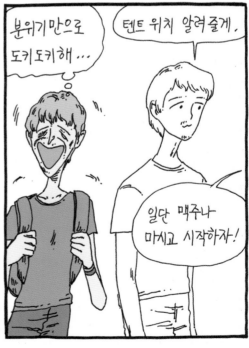

분위기만으로 도키도키해...

텐트 위치 알려줄게.

일단 맥주나 마시고 시작하자!

60화 no one party anthem 1

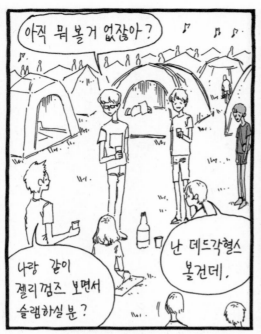

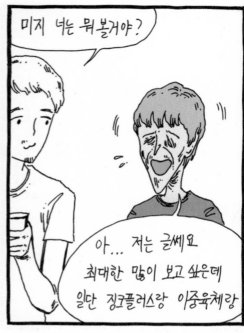

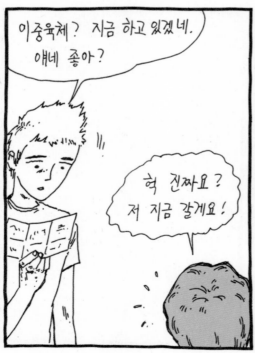

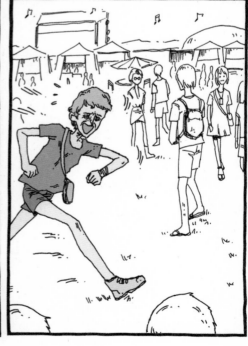

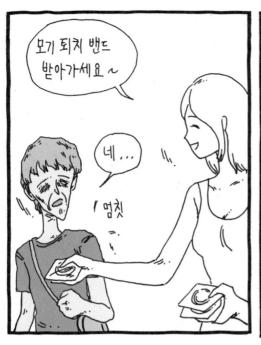

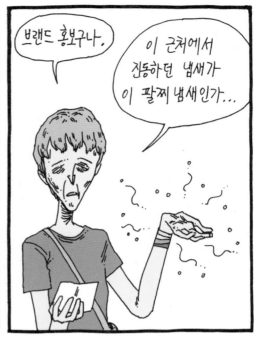

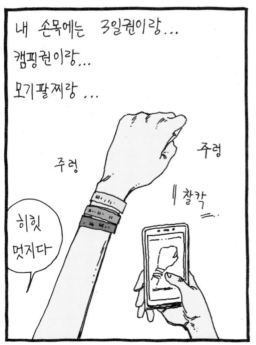

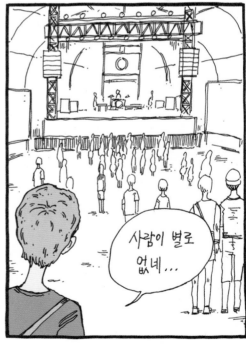

60화 no one party anthem 1

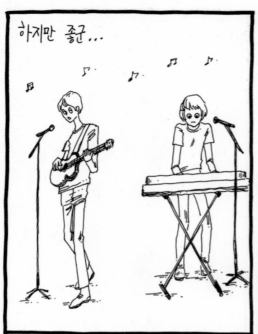

하지만 종군...

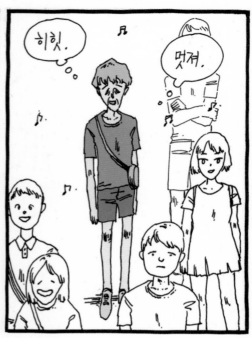

히힛.

멋져.

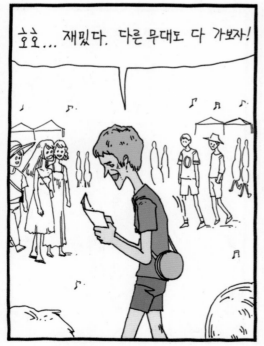

호호... 재밌다. 다른 무대도 다 가보자!

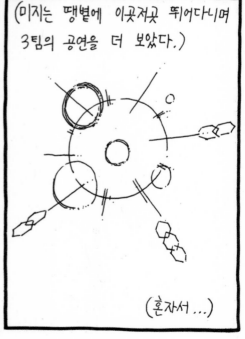

(미지는 땡볕에 이곳저곳 뛰어다니며 3팀의 공연을 더 보았다.)

(혼자서...)

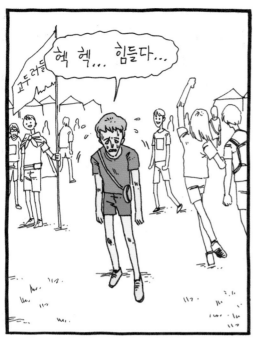

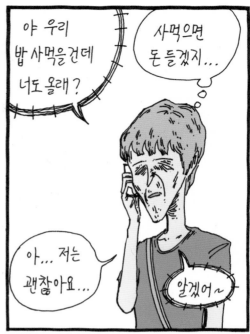

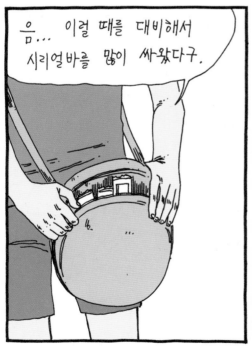

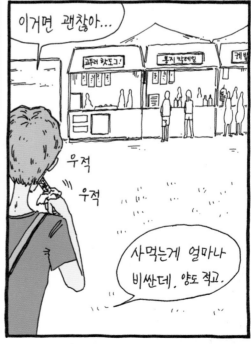

60화 no one party anthem 1

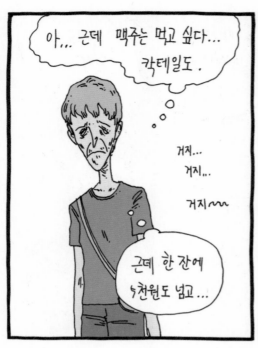

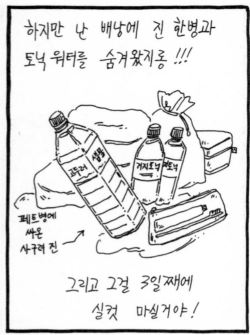

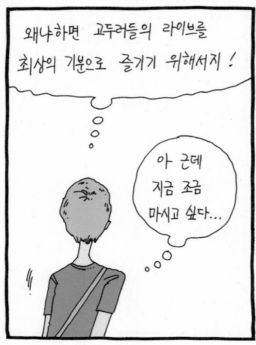

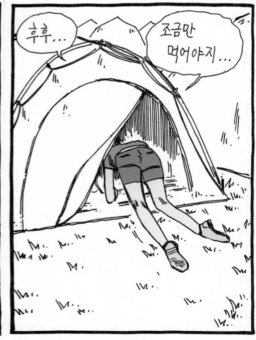

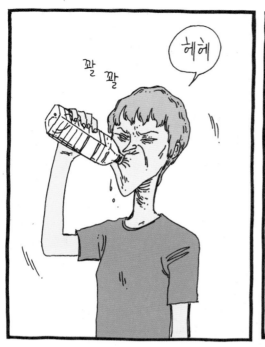

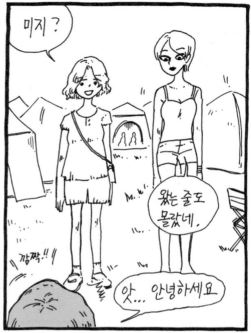

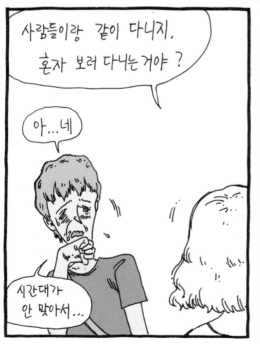

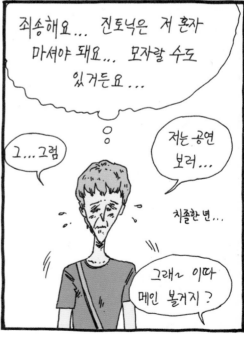

60화 no one party anthem 1

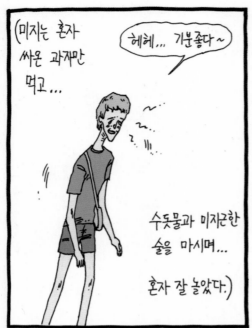

(미지는 혼자 싸온 과자만 먹고...

에헤... 기분좋다~

수돗물과 미지근한 술을 마시며...

혼자 잘 놀았다.)

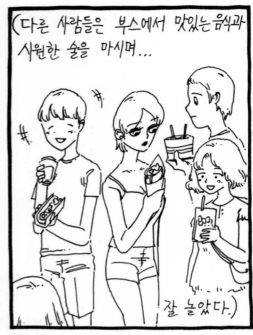

(다른 사람들은 부스에서 맛있는 음식과 사원한 술을 마시며...

잘 놀았다.)

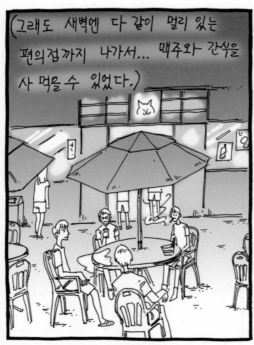

(그래도 새벽엔 다 같이 멀리 있는 편의점까지 나가서... 맥주와 간식을 사 먹을 수 있었다.)

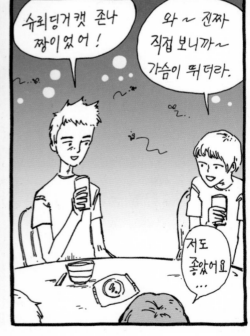

슈뢰딩거캣 존나 짱이었어!

와~ 진짜 직접 보니까~ 가슴이 뛰더라.

저도 좋았어요...

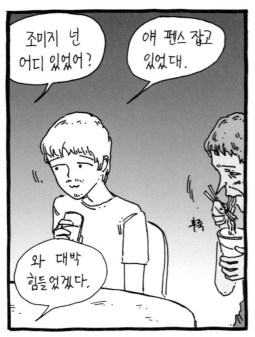

조미지 넌 어디 있었어?

얘 펜스 잡고 있었대.

와 대박 힘들었겠다.

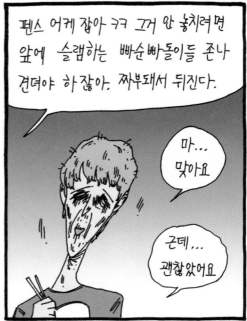

펜스 어케 잡아 ㅋㅋ 그거 안 놓치려면 앞에 슬램하는 빠순빠돌이들 존나 견뎌야 하잖아. 짜부돼서 뒤진다.

마... 맞아요

근데... 괜찮았어요

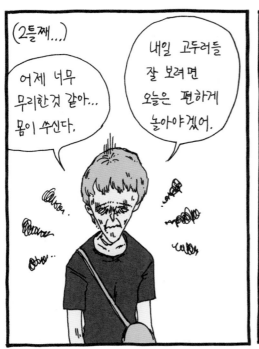

(2틀째...)

어제 너무 무리한것 같아... 몸이 쑤신다.

내일 고두려들 잘 보려면 오늘은 편하게 놀아야겠어.

이벤트에 참여하시면 휴대용 키트를 드려요~ 체험해 보시고 사은품도~

브랜드 홍보 부스가 존나 많군...

60화 no one party anthem 1

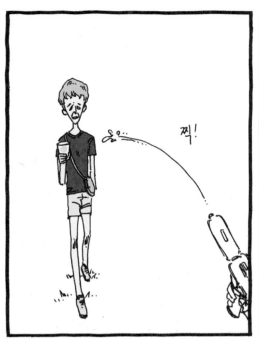

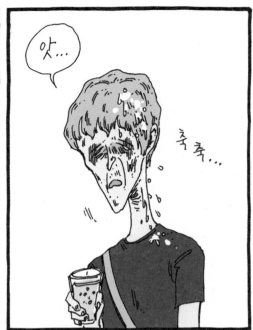

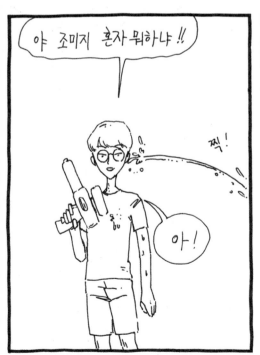

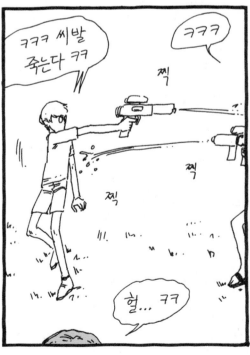

60화　no one party anthem 1

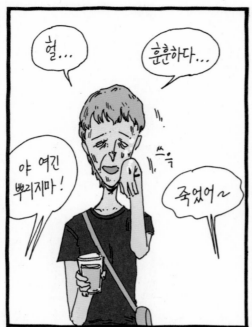

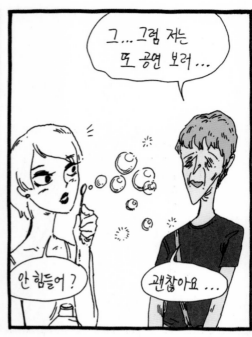

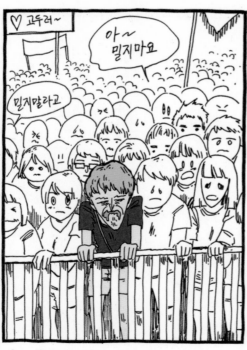

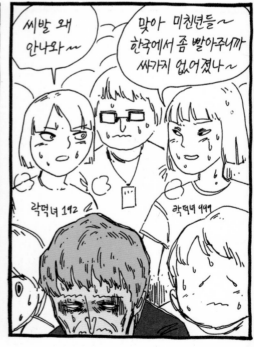

60화　no one party anthem 1

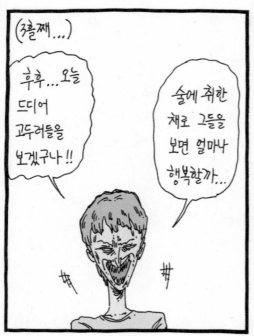

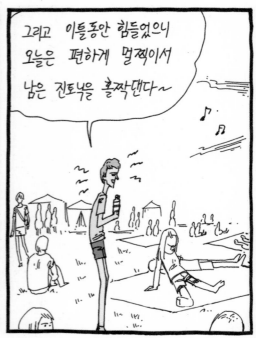

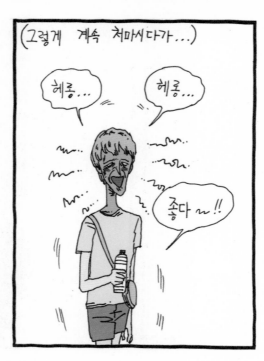

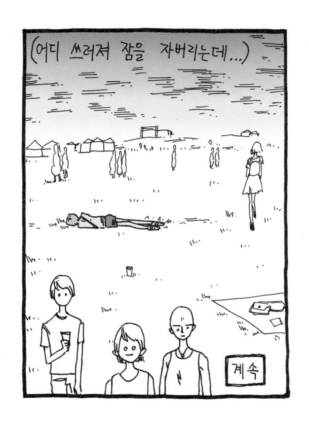

60화 no one party anthem 1

61화
no one party anthem 2

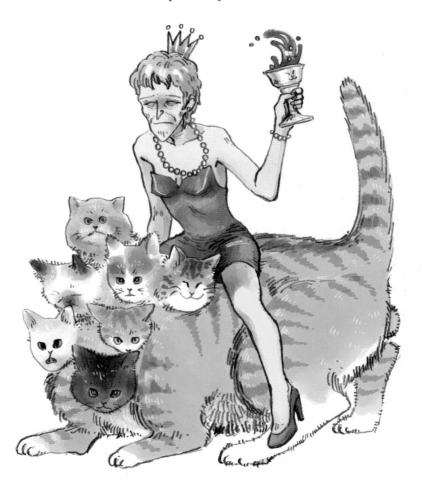

나는... 밴드 고두러들을 기다리고 있었고...

술을 너무 마셔서 잠들었고 ...?

시간은 오전 2시가 넘었고 ...??

61화 no one party anthem 2

헐... 어케 이럴수가 있지

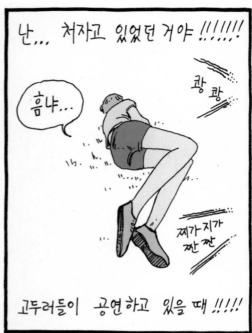

난... 처자고 있었던 거야 !!!!!!

흠냐...

쾅 쾅

쩨가지가 짠 짠

고두러들이 공연하고 있을 때 !!!!!

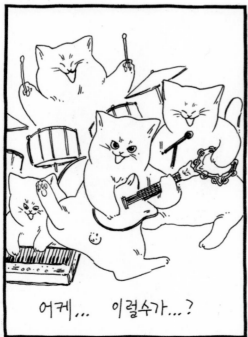

어케... 이럴수가...?

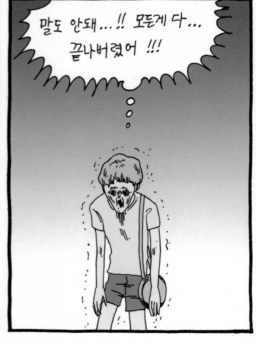

말도 안돼...!! 모든게 다... 끝나버렸어 !!!

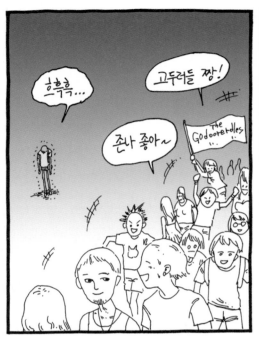

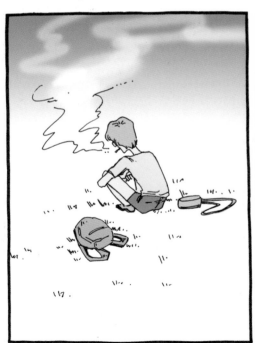

61화 no one party anthem 2

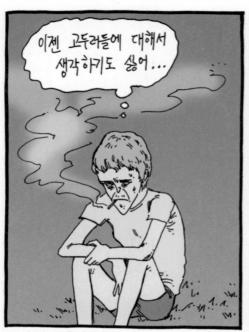

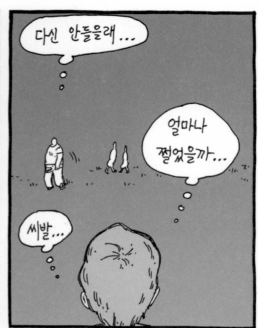

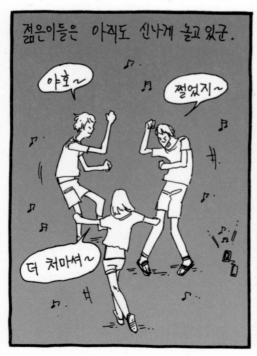

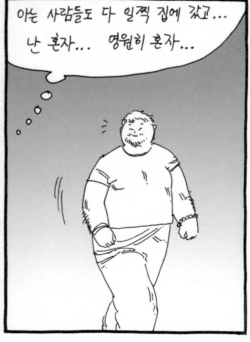

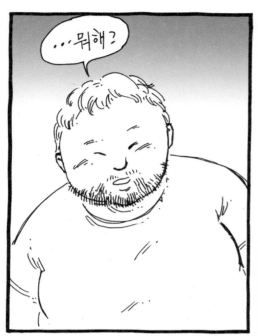

···뭐해?

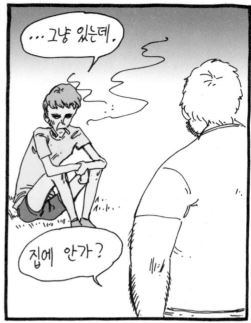

···그냥 있는데.

집에 안가?

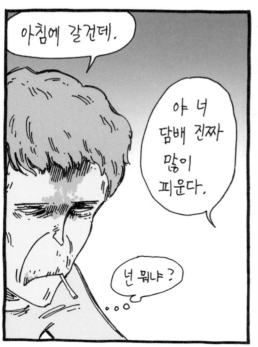

아침에 갈건데.

야 너 담배 진짜 많이 피운다.

넌 뭐냐?

···

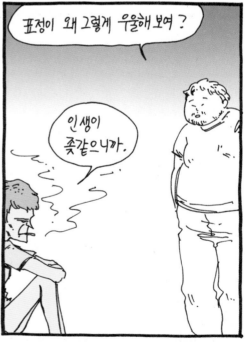

표정이 왜 그렇게 우울해 보여?

인생이 좆같으니까.

61화 no one party anthem 2

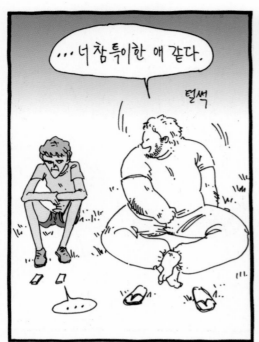

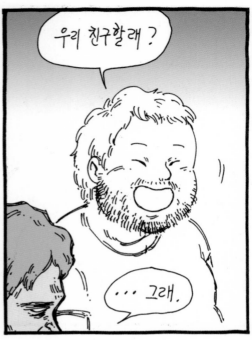

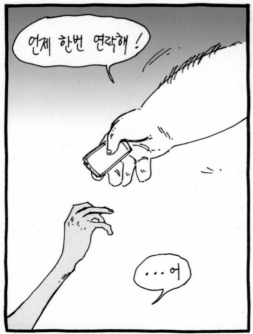

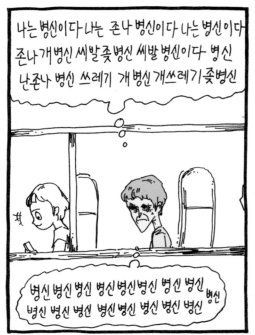

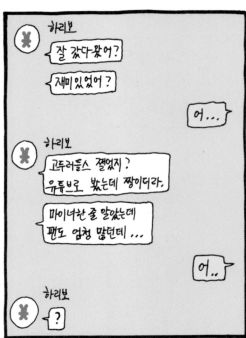

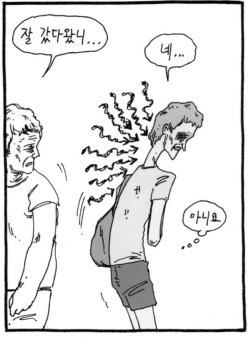

61화　　no one party anthem 2

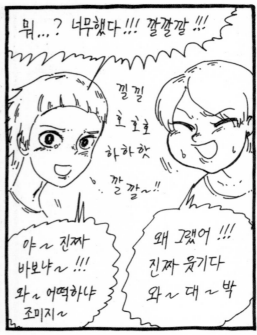

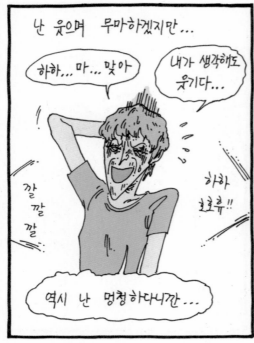

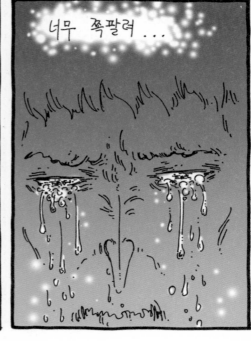

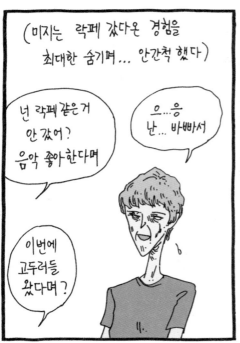

(미지는 락페 갔다온 경험을
최대한 숨기며... 안간척 했다)

넌 락페 같은거
안 갔어?
음악 좋아한다며

으...응
난... 바빠서

이번에
고두러들
왔다며?

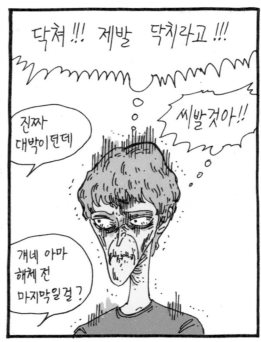

닥쳐!!! 제발 닥치라고!!!

진짜
대박이던데

씨발것아!!

걔네 아마
해체 전
마지막일걸?

(그렇게 미지는 조용히 지냈다)

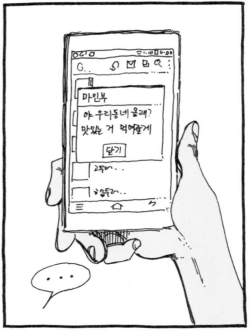

마인부
야 우리동네 올래?
맛있는 거 먹어줄게
닫기

고두러

...

61 화 no one party anthem 2

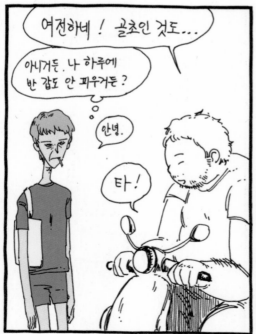

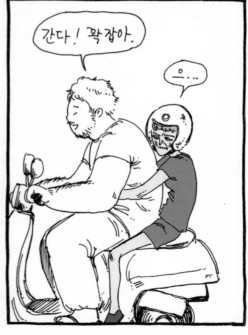

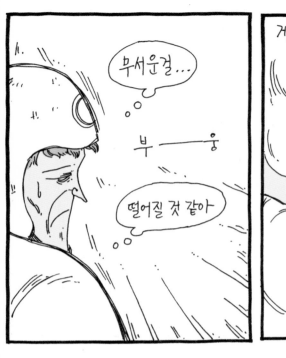

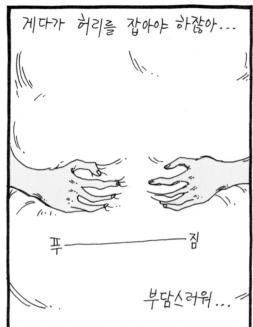

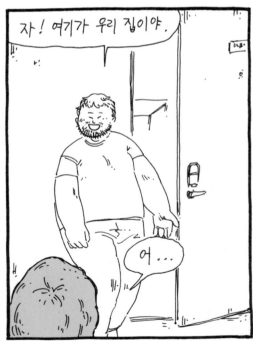

61 화 no one party anthem 2

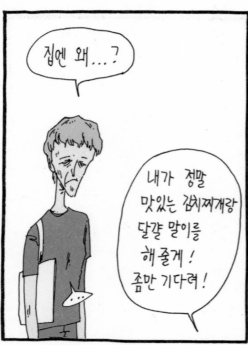

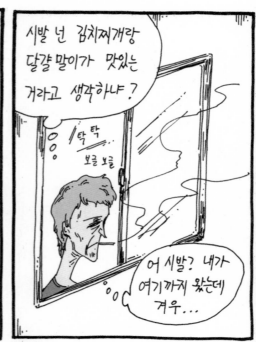

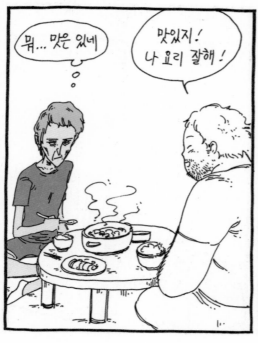

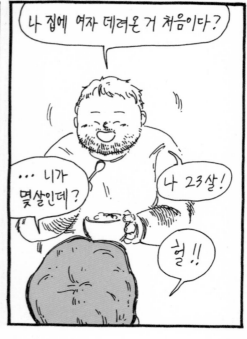

아직 여자친구
사귀어본 적도 없어!

의외로 히피가 아니었잖아...

그냥 평범한 범생이 학생이라니...

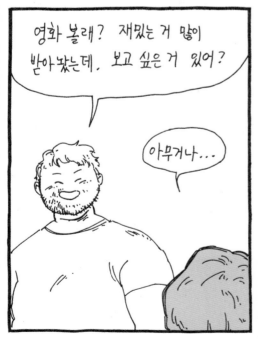

영화 볼래? 재밌는 거 많이
받아놨는데. 보고 싶은 거 있어?

아무거나...

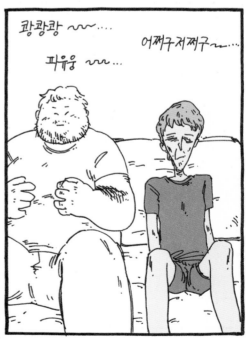

쾅쾅쾅 ~....

파유웅 ~...

어쩌구저쩌구 ~....

61화 no one party anthem 2

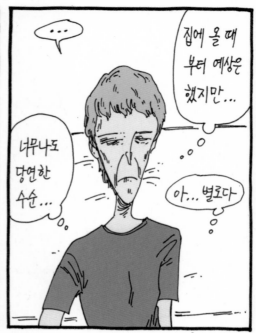

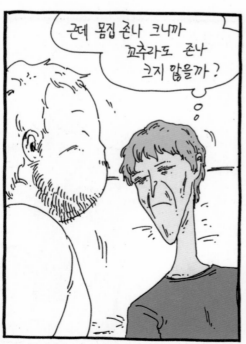

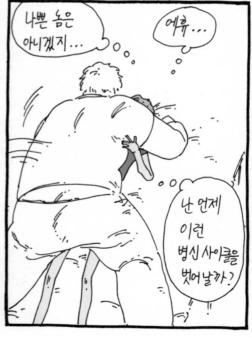

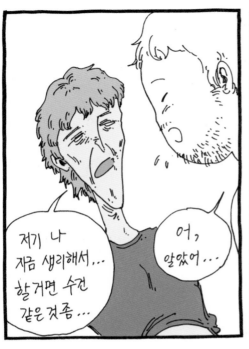

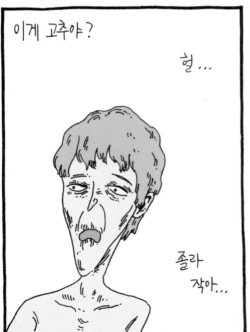

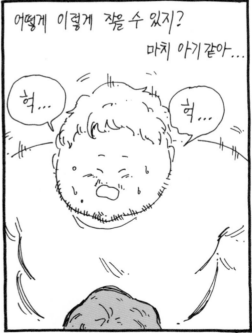

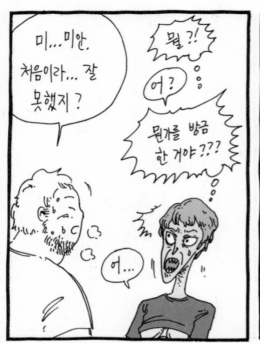

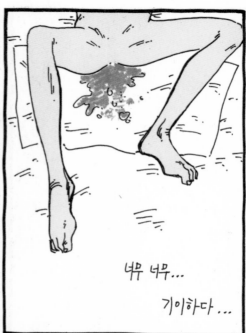

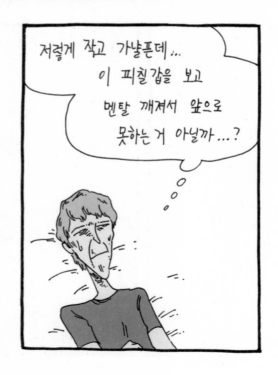

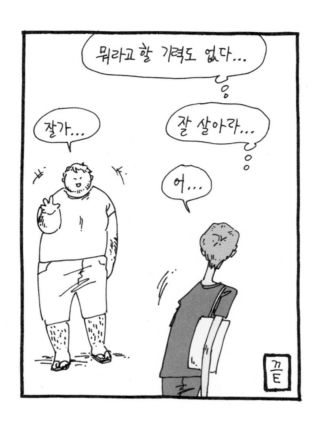

62화
imaginary person

오늘은 미지가 고딩동창을 만납니다.

바로 얘
(이수연)

나 셔플
연습했다~

수연아!

미지야!

야~ 오랜만이다~

진짜~

연락좀
하지~

미안~

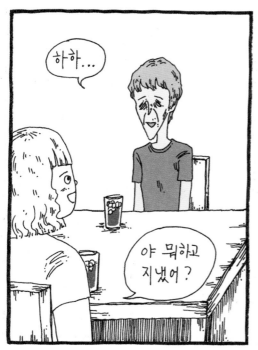

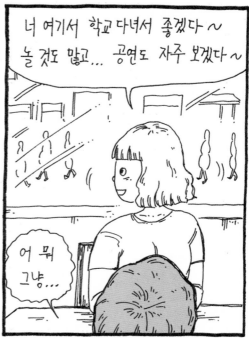

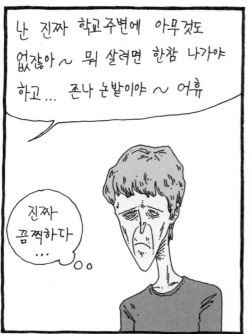

62화 imaginary person

선배들 군기도 존나 십해~ 뭘 일
있을 때마다 다 집합 시켜서 존나
엎드려 뻗쳐 시키고...존나 힘들었어.
지금은 신입생 벗어나서 좀 낫지만...

헐~

헐... 존나... 끔찍해...

아직도 그런 원시적인
곳이 있다고 ...?

너넨 분위기
어땠어?

나... 난...뭐... 우리도 군기 같은 거
있긴 했는데... 난 과생활 거의 안해서
... 그냥 씹었지 뭐... ㅋㅋ

좆도...

그런 거
없었어...

와...

좋았겠다

난... 선배들... 좋았는데

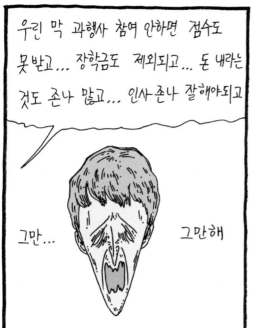

우린 막 과행사 참여 안하면 점수도 못받고... 장학금도 제외되고... 돈 내라는 것도 존나 많고... 인사존나 잘해야되고

그만... 그만해

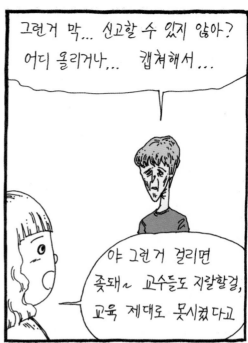

그런거 막... 신고할 수 있지 않아? 어디 올리거나... 캡쳐해서...

야 그런거 걸리면 좆돼~ 교수들도 지랄할걸, 교육 제대로 못시켰다고

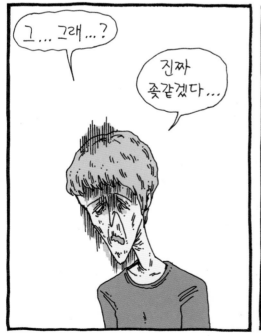

그... 그래....?

진짜 좆같겠다...

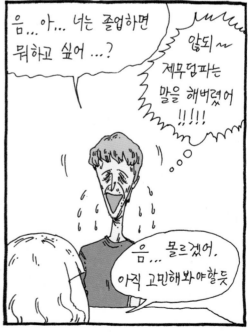

음...아... 너는 졸업하면 뭐하고 싶어 ...?

안되~ 제무덤파는 말을 해버렸어 !!!!

음... 몰르겠어. 아직 고민해봐야할듯

62화 imaginary person

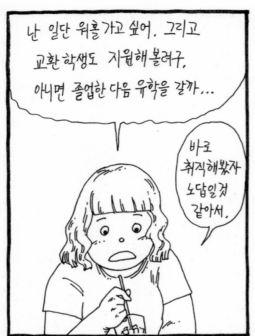

난 일단 워홀가고 싶어. 그리고 교환 학생도 지원해 볼려구, 아니면 졸업한 다음 유학을 갈까...

바로 취직해봤자 노답일것 같아서.

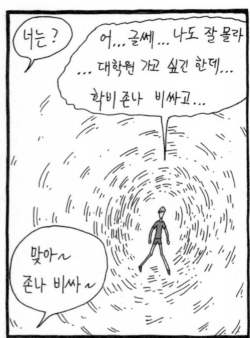

너는?

어... 글쎄... 나도 잘 몰라 ... 대학원 가고 싶긴 한데... 학비 존나 비싸고...

맞아~ 존나 비싸~

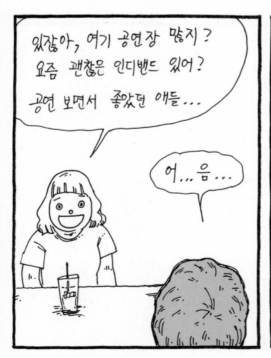

있잖아, 여기 공연장 많지? 요즘 괜찮은 인디밴드 있어? 공연 보면서 좋았던 애들...

어... 음...

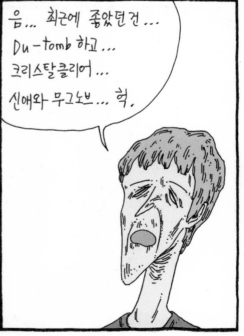

음... 최근에 좋았던건... Du-tomb 하고... 크리스탈클리어... 신애와 무그노브... 헉.

신애와 무그노브는... 고두락페에 나왔었다...

그래서... 고두락페의 악몽이 되살아나려고 한다...

어, 신애와 무그노브? 나도 걔네 본 적 있는데!

걔네가 이번에 고두락페 나왔더라고. 나도 거기 갔었거든! 그래서 봤는데 걔네 잘 하더라~

아 맞아 너도 갔어??

헐...

고두러들스 나왔었잖아! 대박 쩔었는데~

어... 맞아 나도 갔었어

우와 진짜? 우리 같이 있었겠다!!

62화 imaginary person

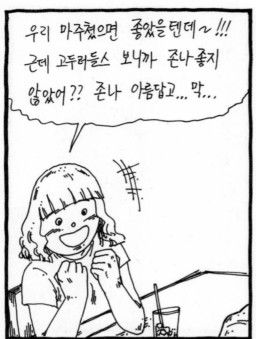

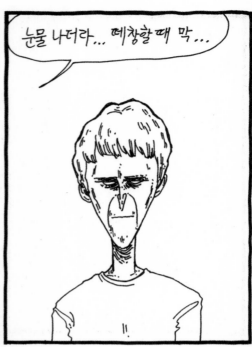

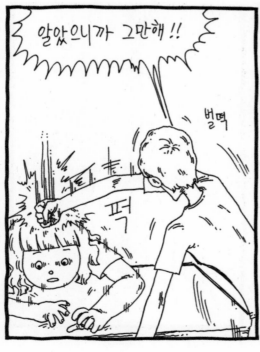

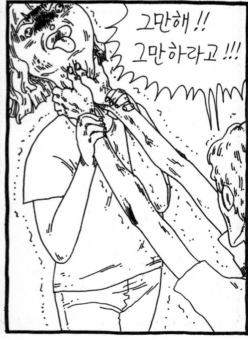

62화　imaginary person

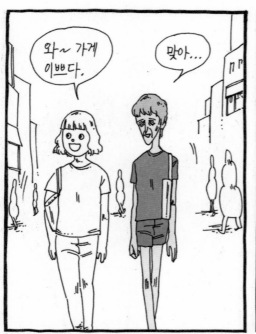

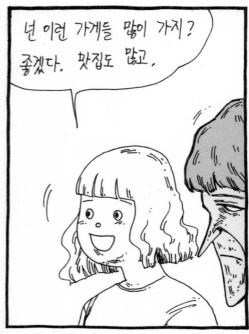

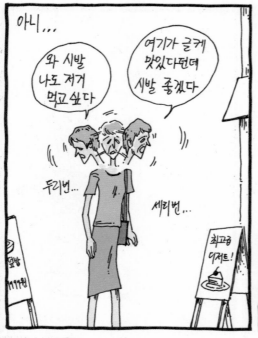

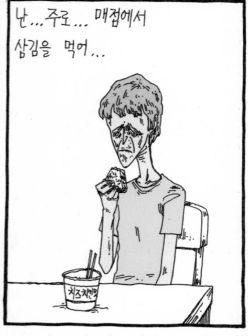

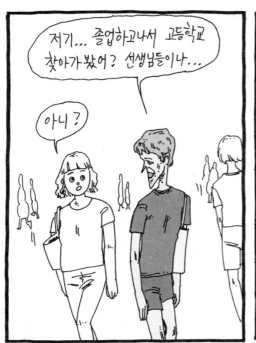

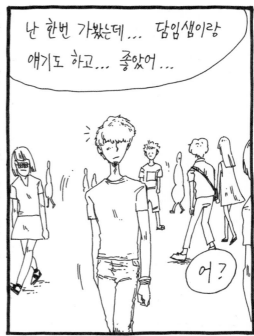

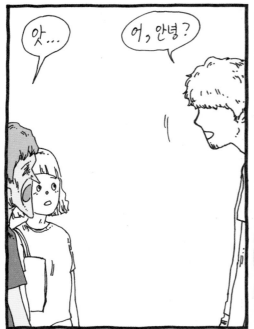

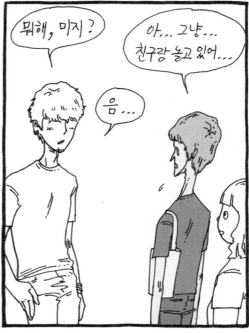

62화 imaginary person

그래~ 재밌게 놀아. 나중에 보자. 연락할게.

와~ 저사람 누구야? 멋있다.

...

아...

쟤 ... 쟤는... 친구야! 이반겔이라고 ...

어케 친해졌어??

아... 과 친구의 친구인데... 어쩌다...

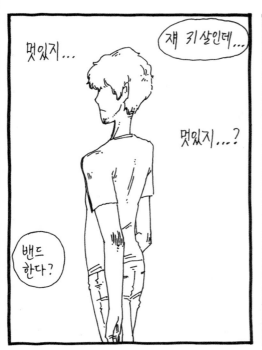

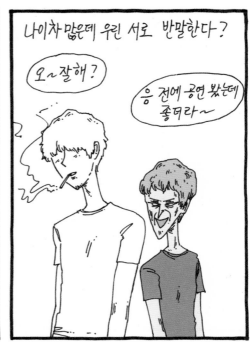

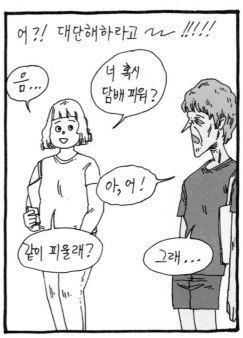

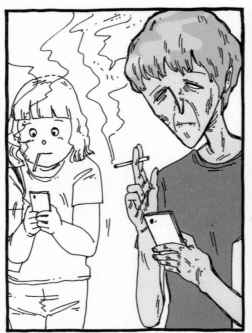

이반젤
> 나 안미랑 술마시러 가는데
> 그 근방이니까 이따 뭐 시간 괜찮으면 와

어...

이반젤
> 오랜 만에 같이 술이나 한잔 하자
> 안미도 너 보고싶대

ㅋㅋ응

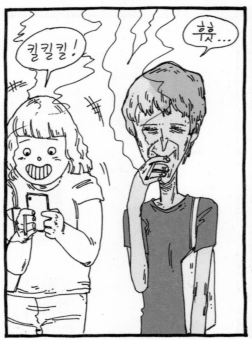

킬킬킬!

후훗...

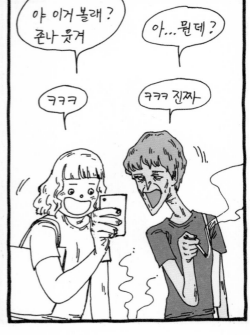

야 이거 볼래? 존나 웃겨

아...뭔데?

ㅋㅋㅋ

ㅋㅋㅋ 진짜

62화 imaginary person

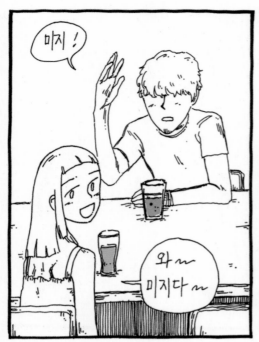

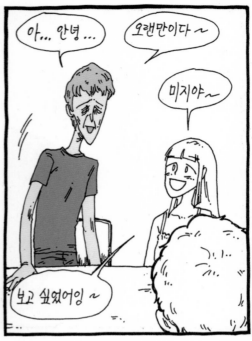

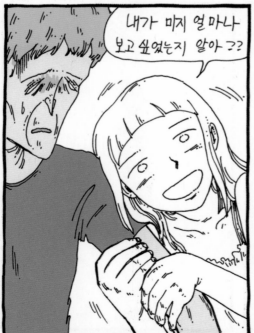

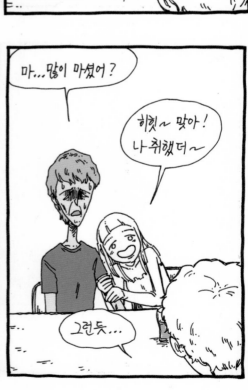

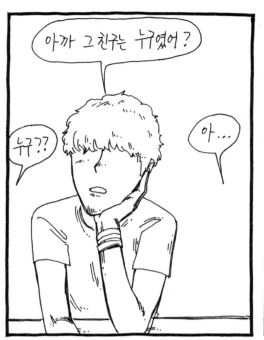

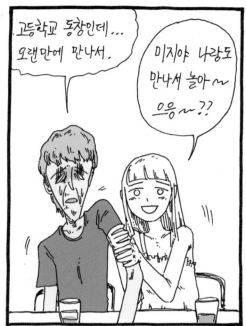

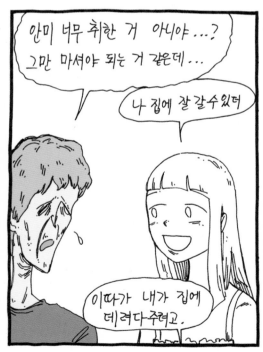

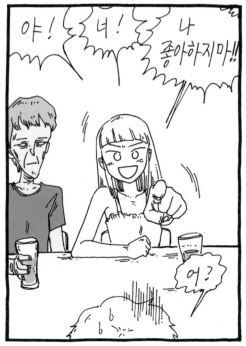

62화 imaginary person

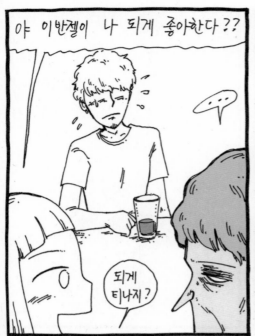

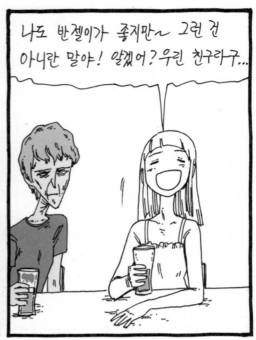

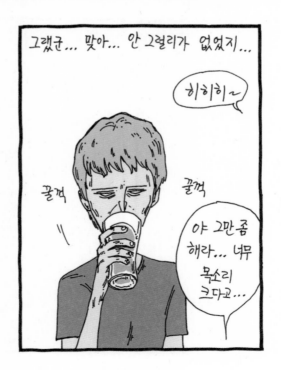

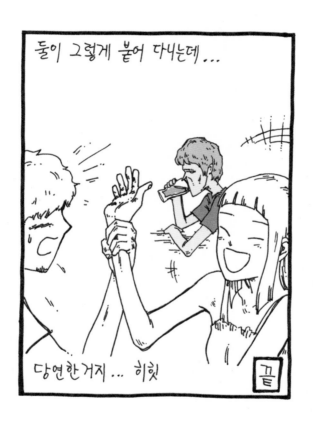

63화

Waiting for the love boat

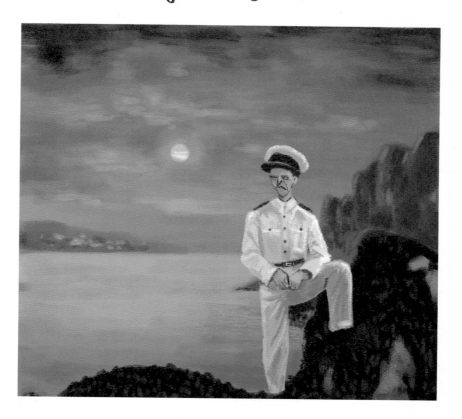

미지보다 쎄엑쓰를 못하고 다니산다고요?

쎄엑쓰가 하고 싶어 죽겠다고요?!

아무한테나 자자고 해보세요!

특히 개방적이고 허접한 애 일수록 좋다.

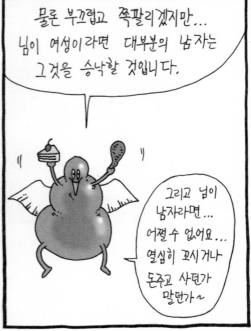

물론 부끄럽고 쪽팔리겠지만... 님이 여성이라면 대부분의 남자는 그것을 승락할 것입니다.

그리고 님이 남자라면... 어쩔 수 없어요... 열심히 꼬시거나 돈주고 사던가 말던가~

그 관계에서 어색함, 짜식음, 좆같음을 느끼시겠지만 어쩔 수 없는 일입니다.

그리고 당신은 스쳐 지나가는 섹스 상대중 한 명으로 여겨질 뿐...

존나 하찮은 취급이나 받게 될 것입니다.

그리고 님도 그들을 그렇게 대하면 됩니다.

마치 바깥의 고두러 처럼...

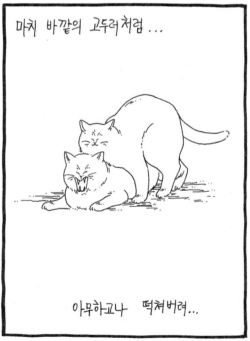

아무하고나 떡쳐버려...

63화 waiting for the love boat

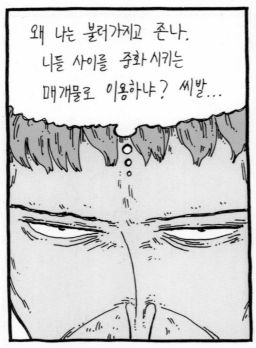

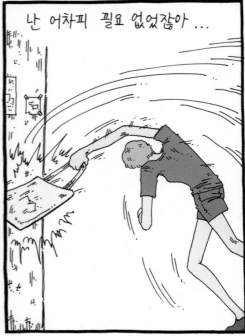

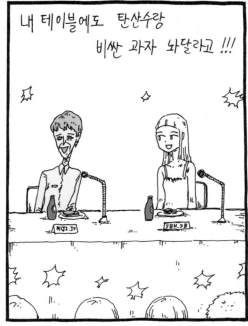

63화 waiting for the love boat

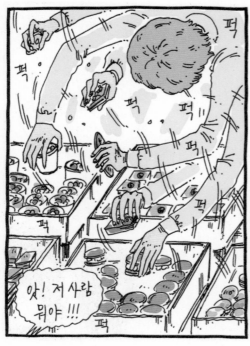

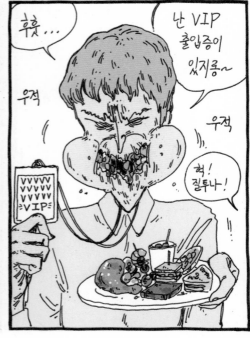

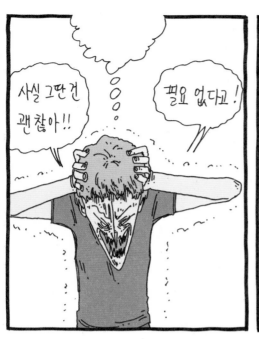

사실 그딴건 괜찮아!!

필요 없다고!

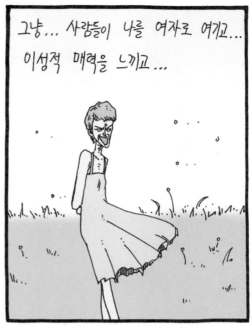

그냥... 사람들이 나를 여자로 여기고...
이성적 매력을 느끼고...

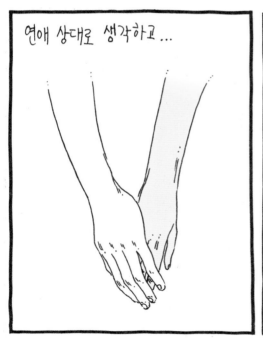

연애 상대로 생각하고...

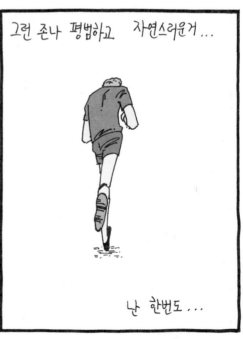

그런 존나 평범하고 자연스러운거...

난 한번도...

63화 Waiting for the love boat

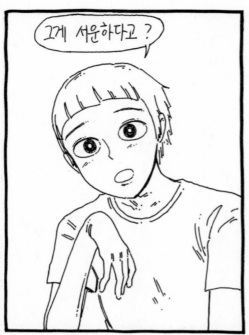

그게 서운하다고?

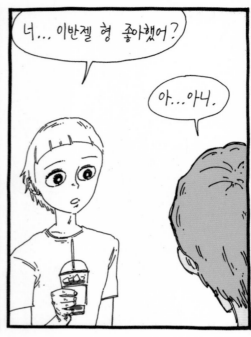

너... 이반젤 형 좋아했어?

아...아니.

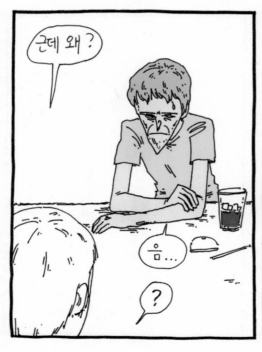

근데 왜?

음...

?

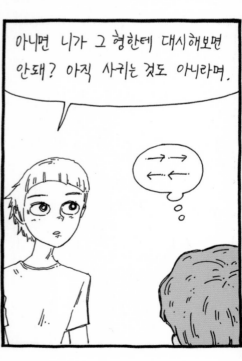

아니면 니가 그 형한테 대시해보면 안돼? 아직 사귀는 것도 아니라며.

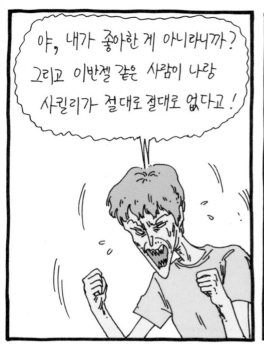

야, 내가 좋아한 게 아니라니까?
그리고 이반젤 같은 사람이 나랑
사귈리가 절대로 절대로 없다고!

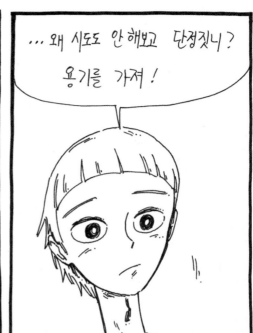

... 왜 시도도 안 해보고 단정짓니?
용기를 가져!

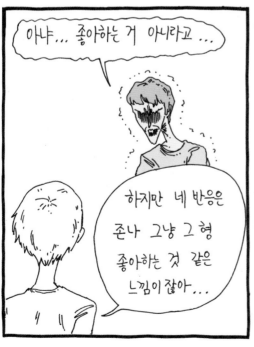

아냐... 좋아하는 거 아니라고...

하지만 네 반응은 존나 그냥 그 형 좋아하는 것 같은 느낌이잖아...

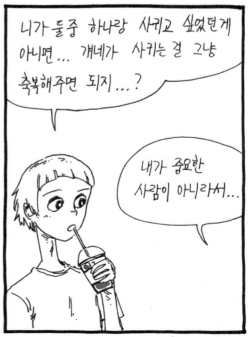

니가 둘중 하나랑 사귀고 싶었던게
아니면... 걔네가 사귀는 걸 그냥
축복해주면 되지...?

내가 중요한 사람이 아니라서...

63화 waiting for the love boat

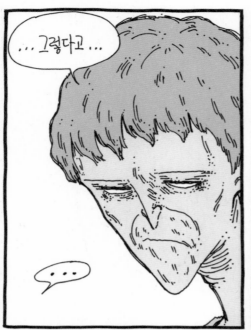

…그렇다고…

…

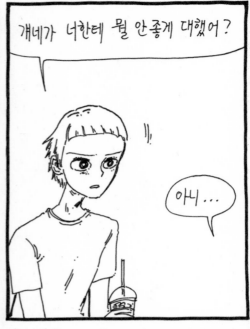

걔네가 너한테 뭘 안좋게 대했어?

아니…

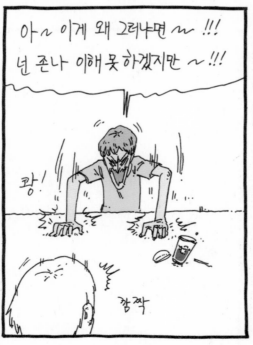

아~ 이게 왜 그러냐면 ~!!!
넌 존나 이해못 하겠지만 ~!!!

쾅!

콰짝

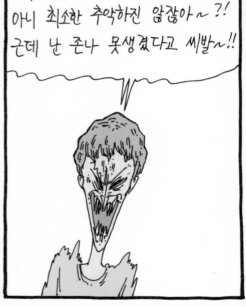

왜냐면 넌 잘생겼으니까 ~!!
아니 최소한 추악하진 않잖아 ~?!
근데 난 존나 못생겼다고 씨발~!!

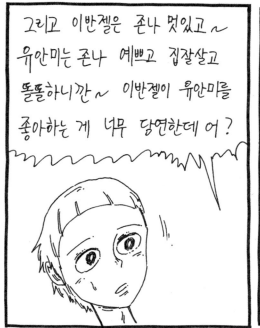

그리고 이반젤은 존나 멋있고~
유안미는 존나 예쁘고 집잘살고
똘똘하니깐~ 이반젤이 유안미를
좋아하는 게 너무 당연한데 어?

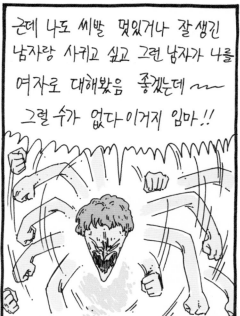

근데 나도 씨발 멋있거나 잘 생긴
남자랑 사귀고 싶고 그런 남자가 나를
여자로 대해봤음 좋겠는데~
그럴 수가 없다 이거지 임마!!

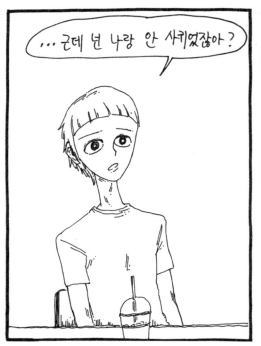

...근데 넌 나랑 안 사귀었잖아?

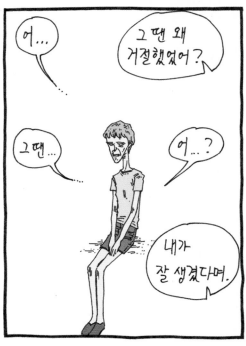

어...

그 땐 왜
거절했었어?

그땐...

어...?

내가
잘 생겼다며.

63화 waiting for the love boat

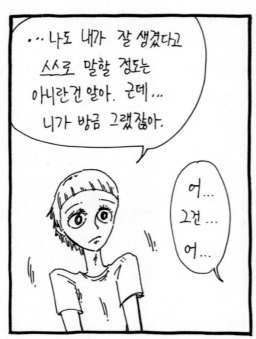

···나도 내가 잘 생겼다고 스스로 말할 정도는 아니란건 알아. 근데··· 니가 방금 그랬잖아.

어··· 그건··· 어···

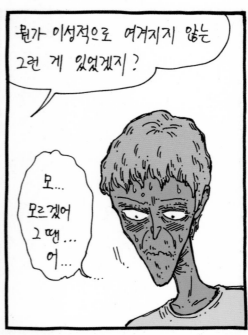

뭔가 이성적으로 여겨지지 않는 그런 게 있었겠지?

모··· 모르겠어 그 땐··· 어···

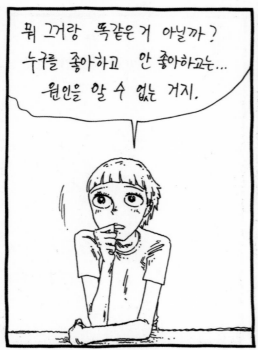

뭐 그거랑 똑같은 거 아닐까? 누구를 좋아하고 안 좋아하고는··· 원인을 알 수 없는 거지.

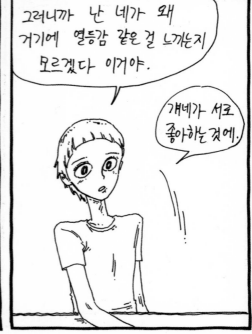

그러니까 난 네가 왜 거기에 열등감 같은 걸 느끼는지 모르겠다 이거야.

걔네가 서로 좋아하는 것에.

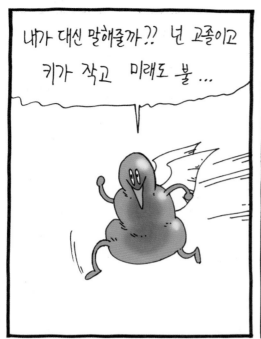

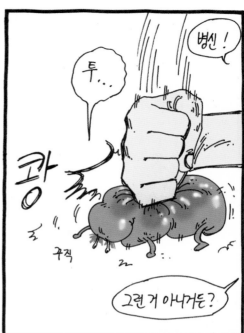

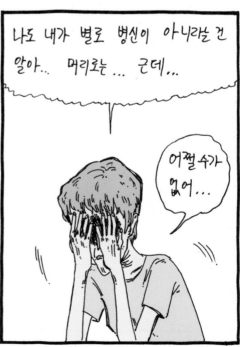

63화 waiting for the love boat

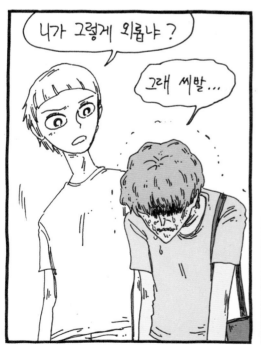

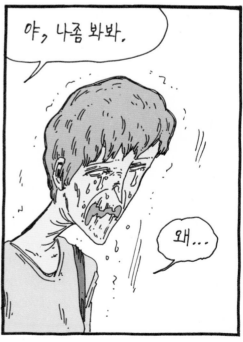

63화 waiting for the love boat

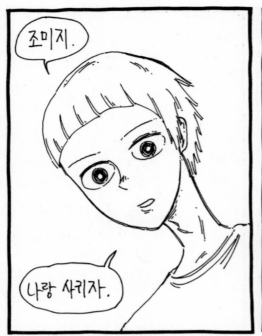

조미지.

나랑 사귀자.

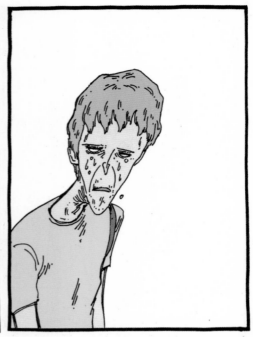

...

알겠어.

그래.

이제
울지 말고.

탁
탁

어... 어버버.

뭐? 하리보랑 사귄다고?!

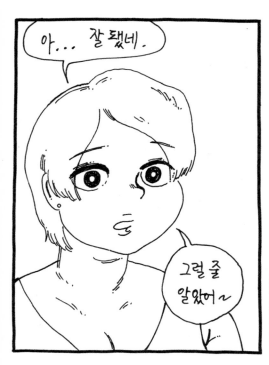

아... 잘 됐네.

그럴 줄 알았어~

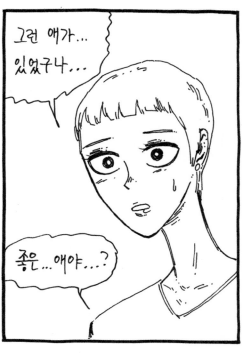

그런 애가... 있었구나...

좋은... 애야...?

63화 waiting for the love boat

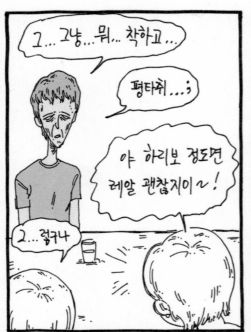

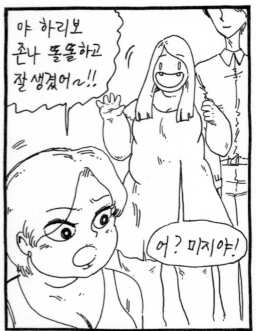

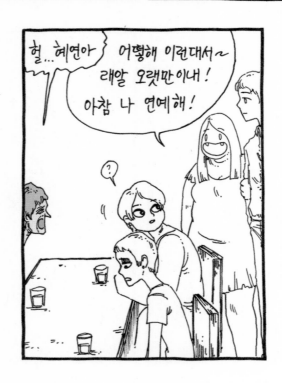

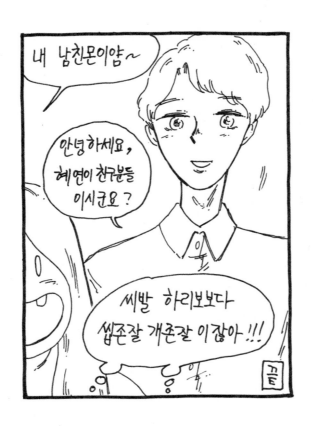

63화 waiting for the love boat

64화
Orgy

으 악!!!

나 씨발 남자 사귄다~~

그것도 하리보랑 ... ?!?!?!?!?!?!

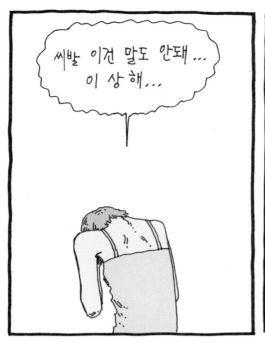

씨발 이건 말도 안돼...
이 상 해...

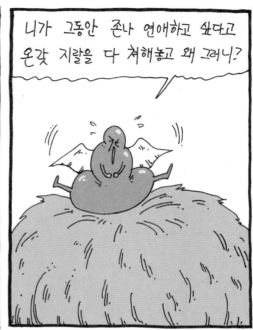

니가 그동안 존나 연애하고 싶다고
온갖 지랄을 다 쳐해놓고 왜 그러니?

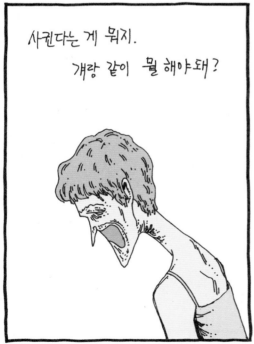

사귄다는 게 뭐지.
걔랑 같이 뭘 해야돼?

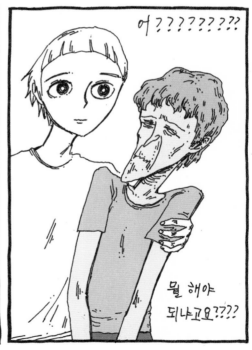

어??????????

뭘 해야
되냐고요????

64 화 orgy

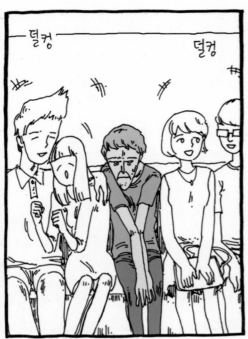

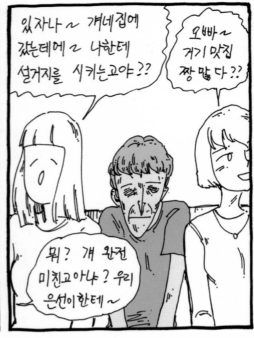

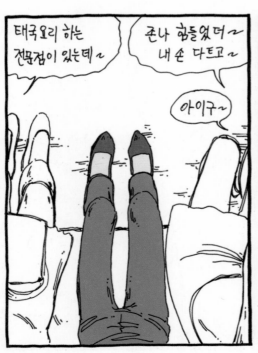

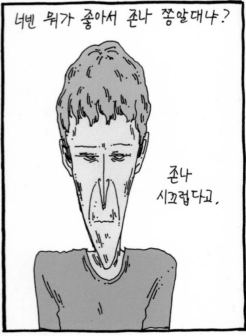

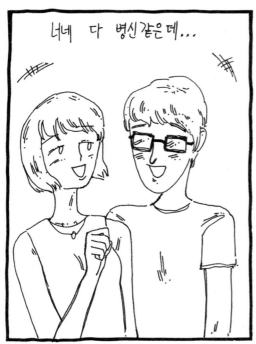

너네 다 병신같은데...

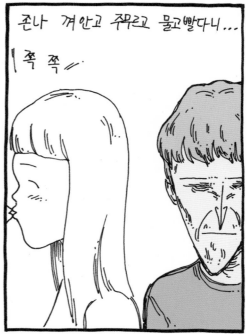

존나 껴안고 주무르고 물고빨다니...

쪽 쪽

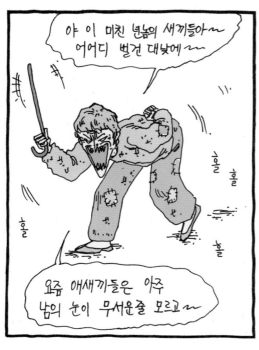

야 이 미친 년놈의 새끼들아
어어디 벌건 대낮에

홀 홀 홀 홀

요즘 애새끼들은 아주
남의 눈이 무서운줄 모르고

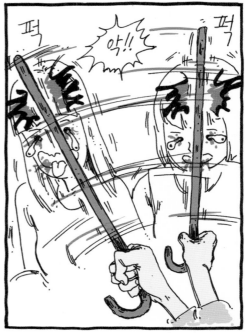

퍽 퍽

악!!

64 화 orgy

징그럽고 역겨운데...

드러워 보이는데...

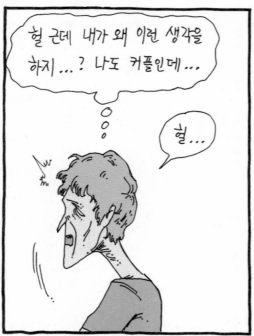

헐 근데 내가 왜 이런 생각을 하지...? 나도 커플인데...

헐...

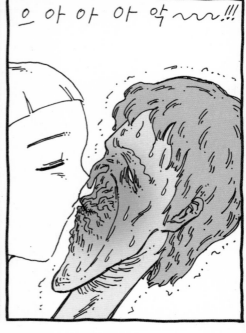

으 아 아 아 악~~!!!

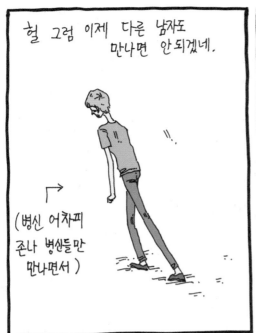

헐 그럼 이제 다른 남자도
만나면 안되겠네.

(병신 어차피
존나 병신들만
만나면서)

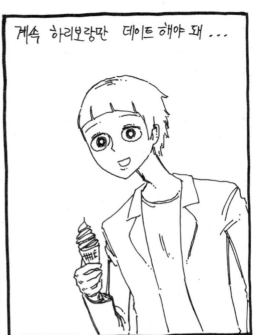

계속 하리보랑만 데이트 해야 돼 ...

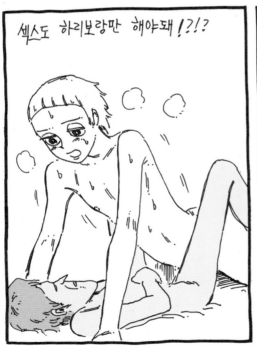

섹스도 하리보랑만 해야돼 !?!?

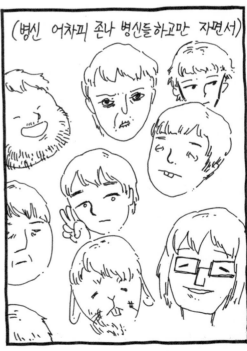

(병신 어차피 존나 병신들하고만 자면서)

64 화 orgy

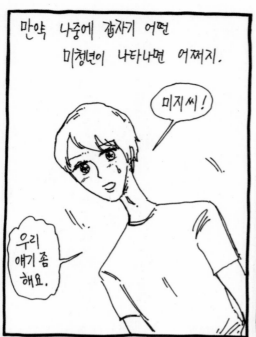

만약 나중에 갑자기 어떤 미청년이 나타나면 어쩌지.

미지씨!

우리 얘기 좀 해요.

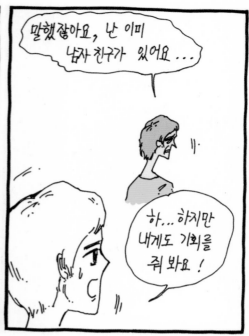

말했잖아요, 난 이미 남자 친구가 있어요...

하... 하지만 내게도 기회를 줘 봐요!

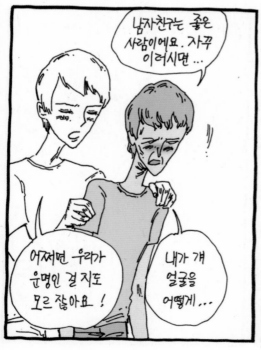

남자친구는 좋은 사람이에요. 자꾸 이러시면...

어쩌면 우리가 운명인 걸 지도 모르잖아요!

내가 걔 얼굴을 어떻게...

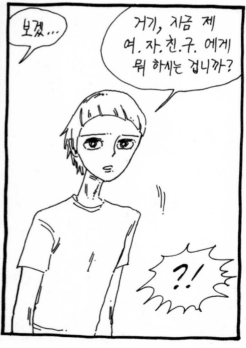

보겠...

거기, 지금 제 여.자.친.구.에게 뭐 하시는 겁니까?

?!

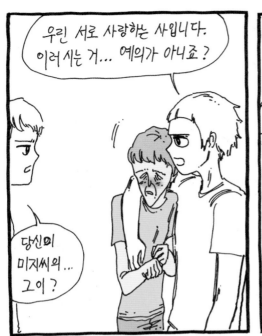

우린 서로 사랑하는 사입니다. 이러시는 거... 예의가 아니죠?

당신의 미지씨의... 그이?

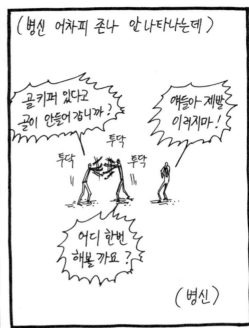

(병신 어차피 존나 안나타나는데)

골키퍼 있다고 골이 안들어 갑니까?

얘들아 제발 이러지마!

투닥

투닥

투닥

어디 한번 해볼까요?

(병신)

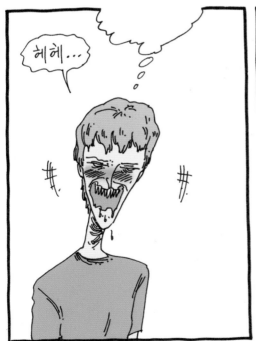

헤헤...

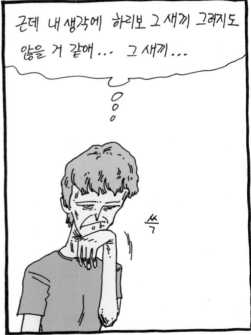

근데 내 생각에 하리보 그 새끼 그려지도 않을 거 같애... 그 새끼...

쓱

64 화 orgy

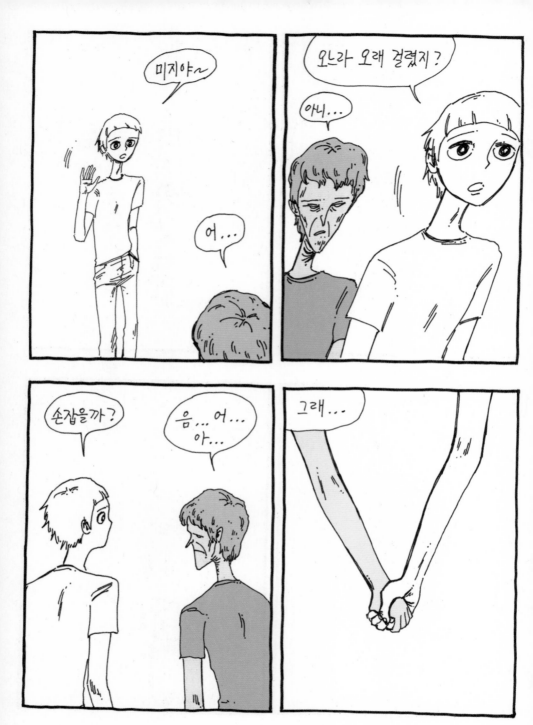

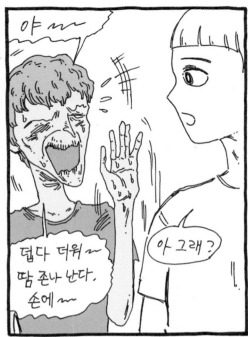

64화 orgy

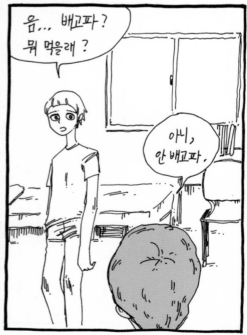

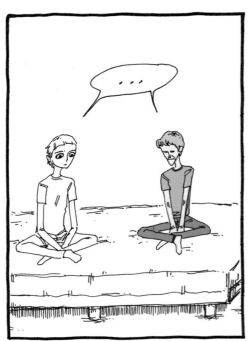

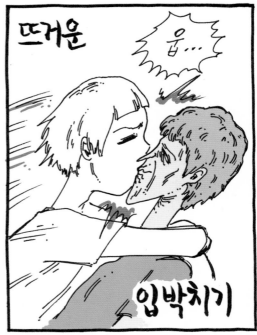

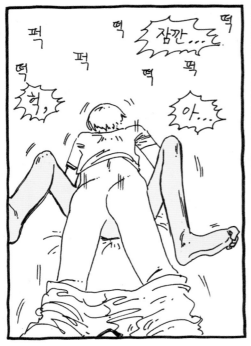

64화 orgy

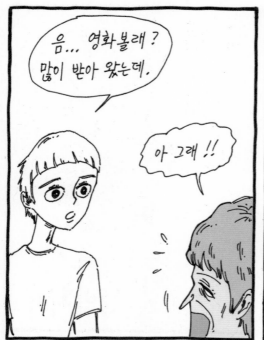

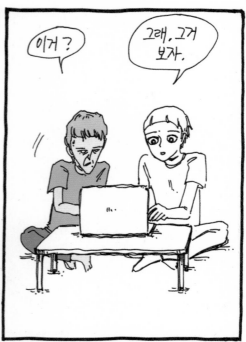

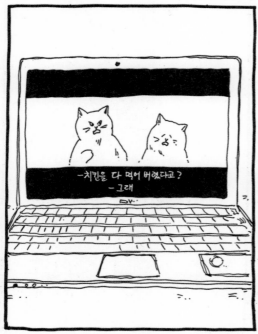

재밌었다.

응...

음... 한편 더 볼래?

끼익

나 화장실좀.

64 화 orgy

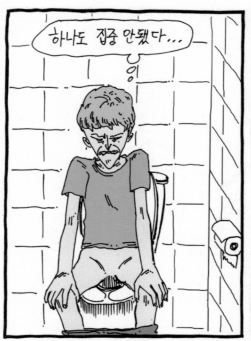

하나도 집중 안됐다...

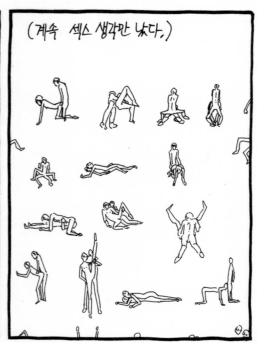

(계속 섹스 생각만 났다.)

하리보도 콘돔을 구비해둘까?

집안 어딘가에 그게 있을까?

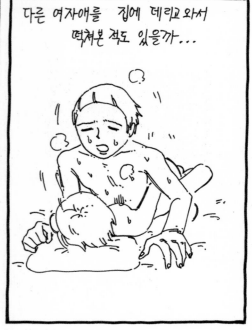

다른 여자애를 집에 데리고 와서 떡쳐본 적도 있을까...

64 화 orgy

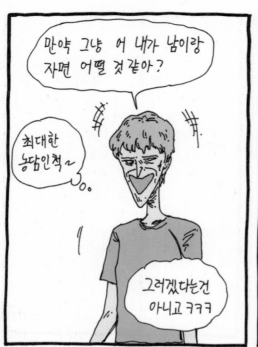

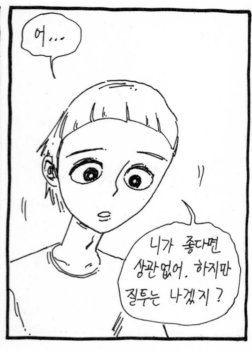

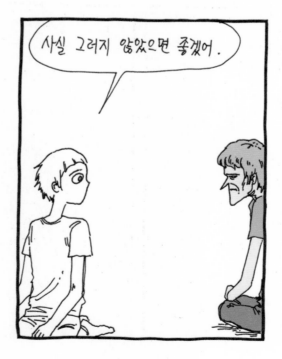

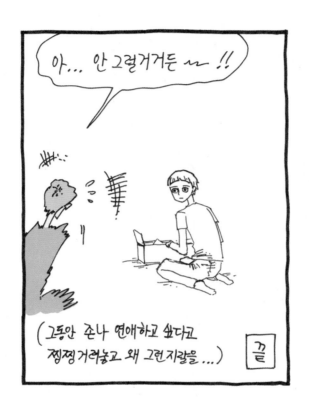

65화

dd.lbx

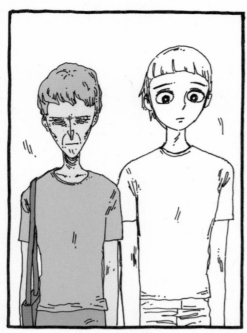

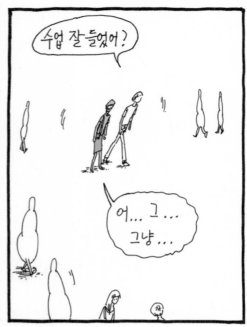

수업 잘 들었어?

어... 그... 그냥...

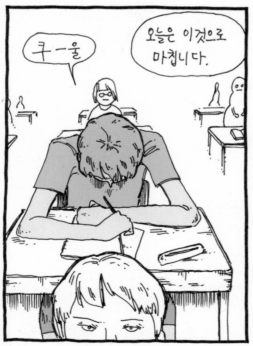

쿠ー울

오늘은 이것으로 마칩니다.

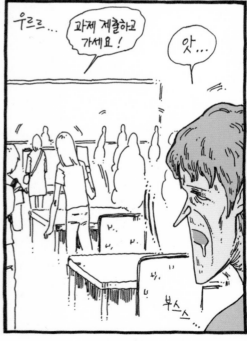

우르르...

과제 제출하고 가세요!

앗...

부스스...

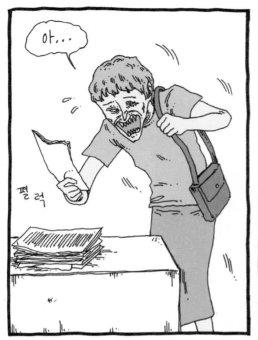

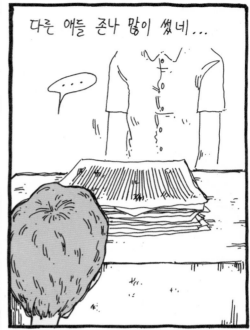

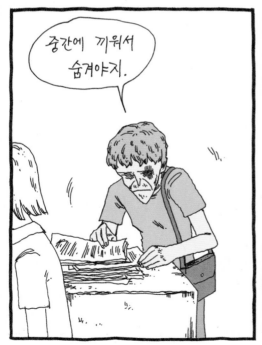

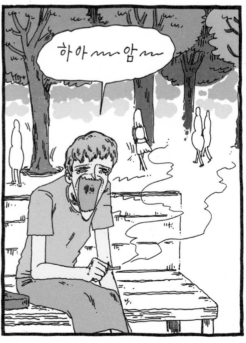

65화 dd.16x

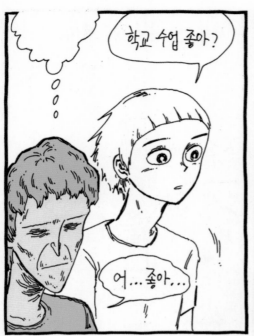

학교 수업 좋아?

어... 좋아...

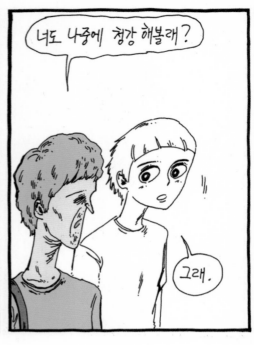

너도 나중에 청강 해볼래?

그래.

근데 평일엔 아마 시간이 안 날거야. 일하니까.

아...

예전엔 친구 따라 청강 몇번 했었는데. 교양수업들. 과학수업이 재미있었어. 교수님이 시험 보래서 시험도 봤는데 A 였다?

그...렇군

그리고 예전엔 어떻게든 공부를 하는게 좋다고 생각했는데.

일하다보니... 그런 공부들이 나랑 상관 없으니까. 관심도 적어졌어.

사실은 나도 ... 대학에

조금은 가고 싶었지.

65 화 dd.16x

치一킨~!!

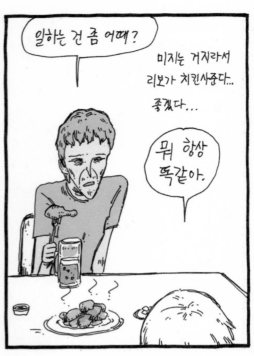

일하는건 좀 어때?

미지는 거지라서
리보가 치킨사준다...
좋겠다...

뭐 항상
똑같아.

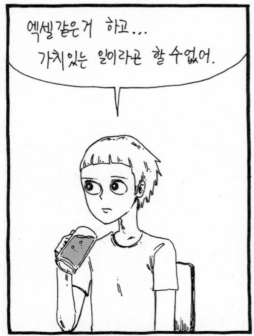

엑셀같은거 하고...
가치있는 일이라곤 할수없어.

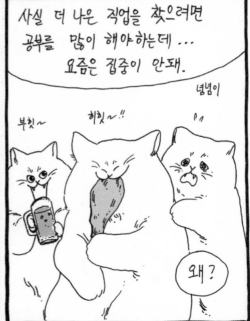

사실 더 나은 직업을 찾으려면
공부를 많이 해야하는데...
요즘은 집중이 안돼.

넘넘이

부힛~

히힛~!!

왜?

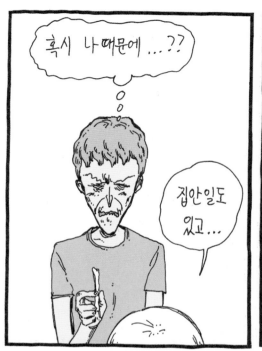

혹시 나때문에...??

집안일도 있고...

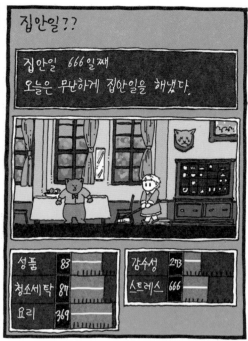

집안일??

집안일 666일째
오늘은 무난하게 집안일을 해냈다.

성품	85		감수성	273
청소세탁	87		스트레스	666
요리	369			

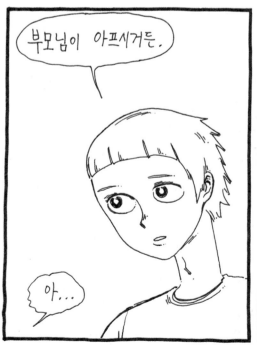

부모님이 아프시거든.

아...

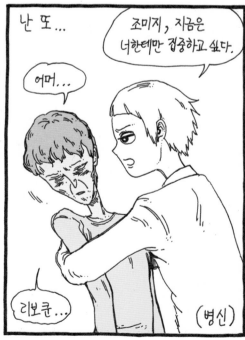

난 또...

조미지, 지금은 너한테만 집중하고 싶다.

어머...

리보쿤...

(병신)

65 화 dd. 16x

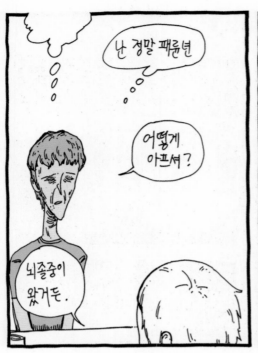

난 정말 패륜년

어떻게 아프셔?

뇌졸중이 왔거든.

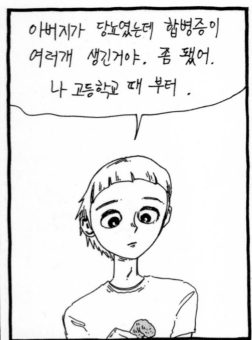

아버지가 당뇨였는데 합병증이 여러개 생긴거야. 좀 됐어. 나 고등학교 때 부터 .

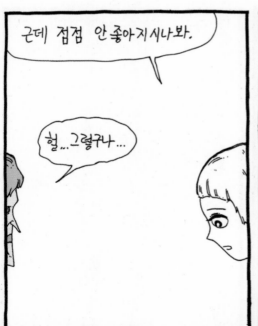

근데 점점 안좋아지시나봐.

헐... 그렇구나...

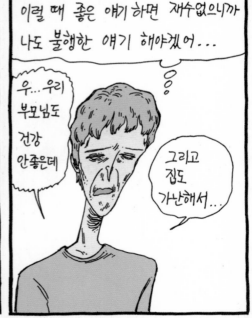

이럴 때 좋은 얘기 하면 재수없으니까 나도 불행한 얘기 해야겠어...

우... 우리 부모님도 건강 안좋은데

그리고 집도 가난해서...

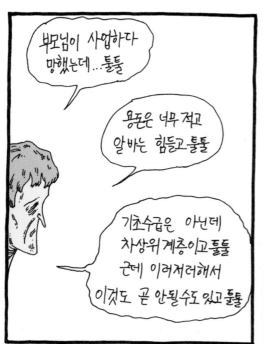

부모님이 사업하다
망했는데...툴툴

용돈은 너무 적고
알바는 힘들고 툴툴

기초수급은 아닌데
차상위계층이고 툴툴
근데 이러저러해서
이것도 곧 안될수도 있고 툴툴

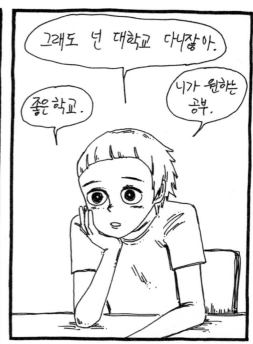

그래도 넌 대학교 다니잖아.

좋은 학교.

니가 원하는
공부.

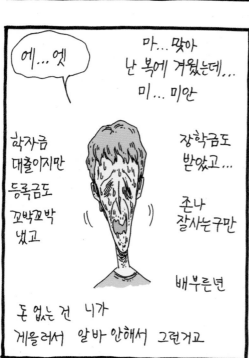

에...엣

마...맞아
난 복에 겨웠는데...
미...미안

학자금
대출이지만
등록금도
꼬박꼬박
냈고

장학금도
받았고...

존나
잘사는구만

배부른년

돈 없는 건 니가
게을러서 알바 안해서 그런거고

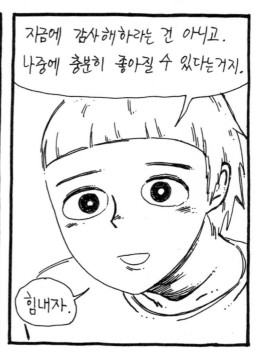

지금에 감사해하라는 건 아니고.
나중에 충분히 좋아질 수 있다는거지.

힘내자.

65화 dd.16x

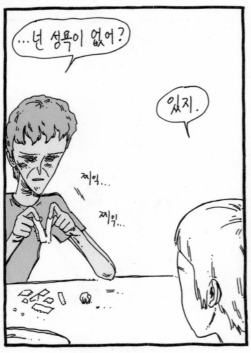

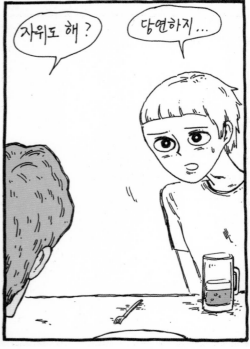

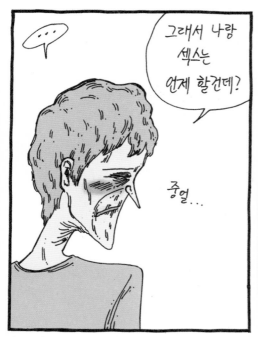

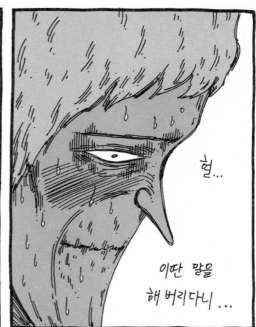

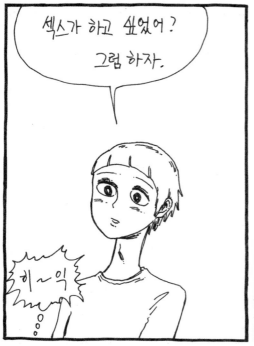

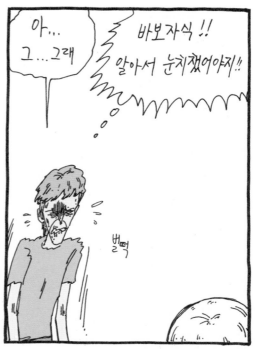

65화 dd.16x

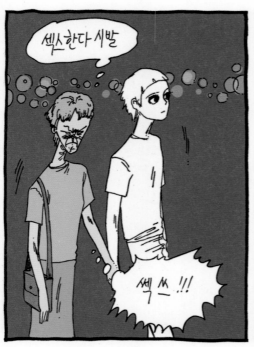

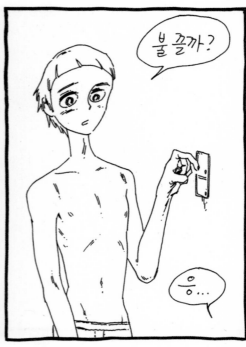

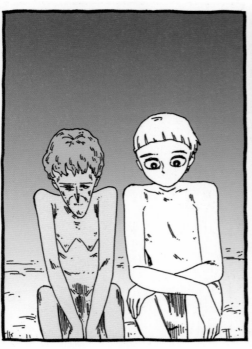

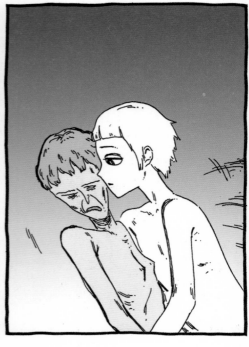

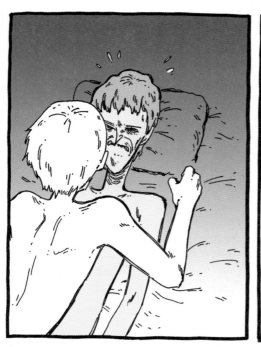

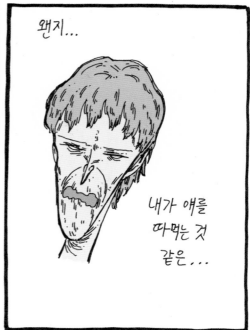

왠지...

내가 애를
따먹는 것
같은...

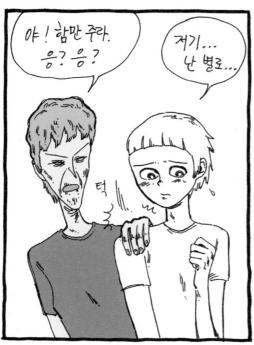

야! 함만 주라.
응? 응?

저기...
난 별로...

턱

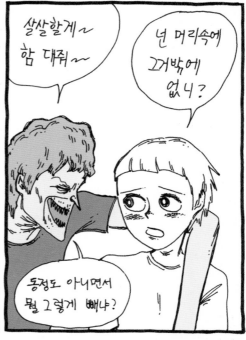

살살할게~
함 대줘~

넌 머리속에
그거밖에
없니?

동정도 아니면서
뭘 그렇게 빼냐?

65화 dd.16x

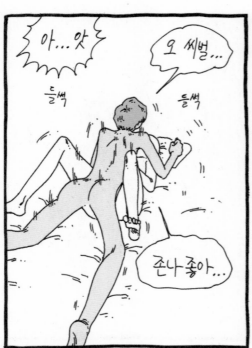

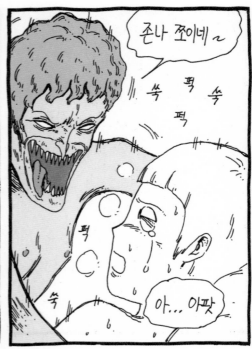

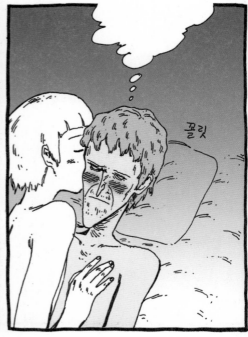

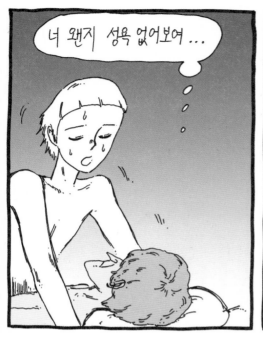

너 왠지 성욕 없어보여...

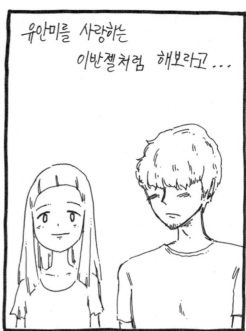

유안미를 사랑하는
이반젤처럼 해보라고...

유안미랑 떡칠수 있다면
이반젤은 뭐든 하겠지?

안미야...♡♡♡

헉 헉...

타
탓!!

안미야... 하아하아...
너무 좋아...

이렇게 가만히
있기만 해도 좋아...

65화 dd.lbx

흥.

헉...

헉...

유안미가 딜도벨트 차고
이반젤한테 박아도

이반젤은 좋아할지도.

시발년들...

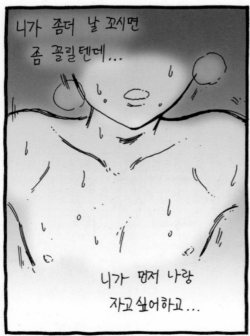

니가 좀더 날 꼬시면
좀 꼴릴텐데...

니가 먼저 나랑
자고 싶어하고...

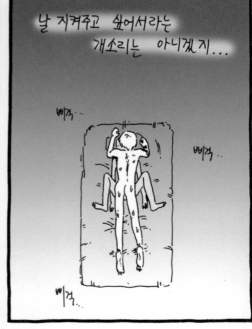

날 지켜주고 싶어서라는
개소리는 아니겠지...

삐걱...

삐걱...

삐걱...

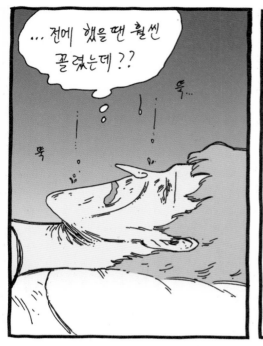

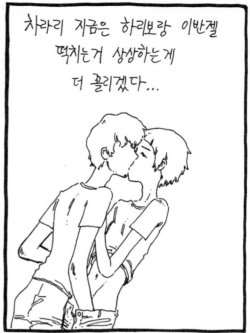

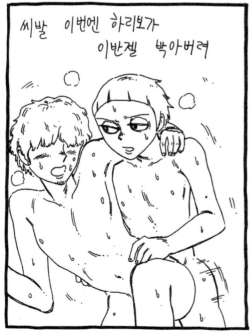

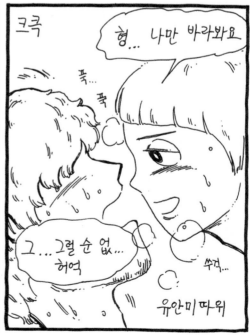

65화 dd.16x

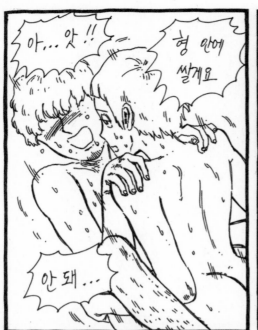

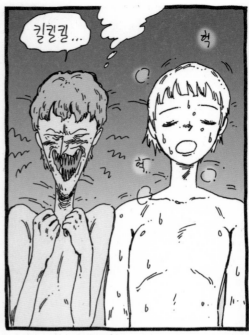

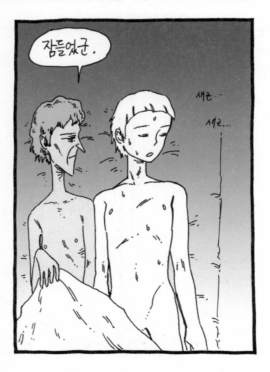

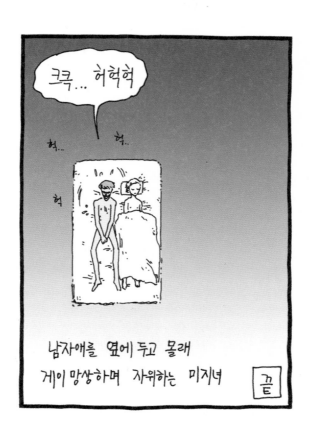

크쿡... 허허허

허.. 허..

허

남자애를 옆에 두고 몰래
게이 망상하며 자위하는 미지녀

끝

66화
666

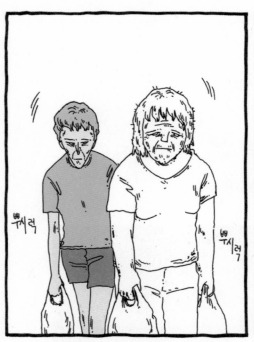

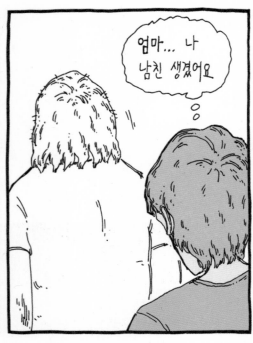

엄마... 나
남친 생겼어요

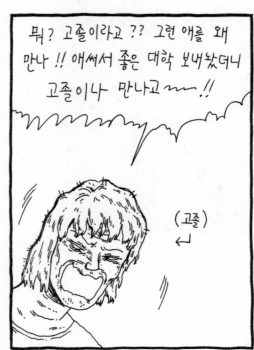

뭐? 고졸이라고 ?? 그런 애를 왜
만나 !! 애써서 좋은 대학 보내놨더니
고졸이나 만나고 〰️〰️ !!

(고졸)
↩

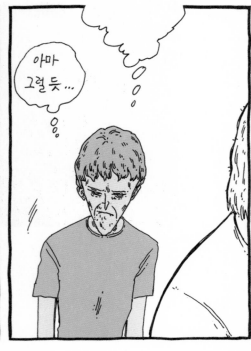

아마
그럴듯...

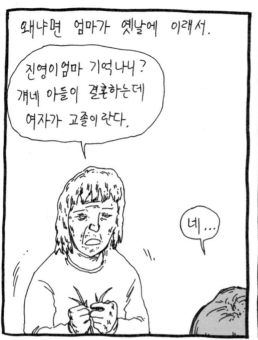

왜냐면 엄마가 옛날에 이래서.

진영이 엄마 기억나니?
걔네 아들이 결혼하는데
여자가 고졸이란다.

네...

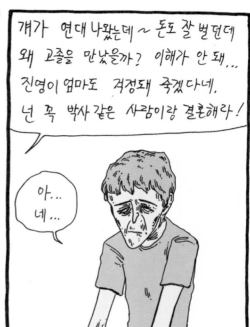

걔가 연대 나왔는데~ 돈도 잘 벌던데
왜 고졸을 만났을까? 이해가 안 돼...
진영이 엄마도 걱정돼 죽겠다네.
넌 꼭 박사 같은 사람이랑 결혼해라!

아...
네...

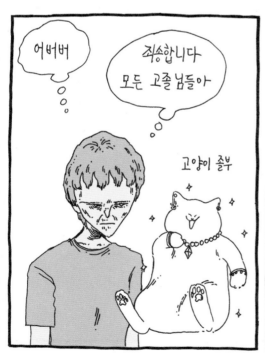

어버버

죄송합니다
모든 고졸 님들아

고양이 졸부

캬ー악

캬ー오

?

?

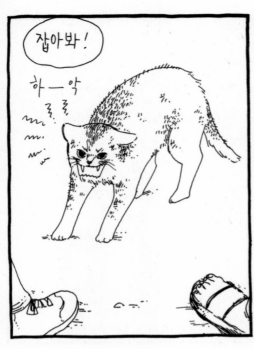

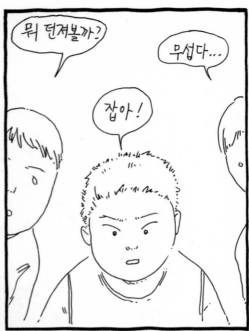

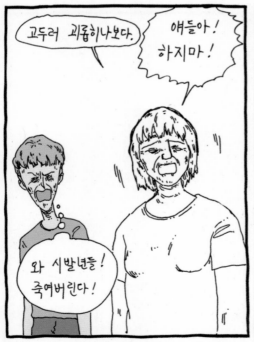

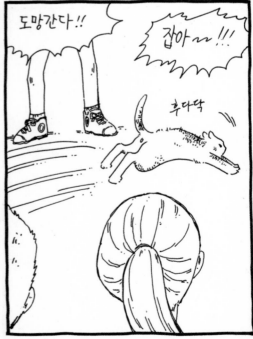

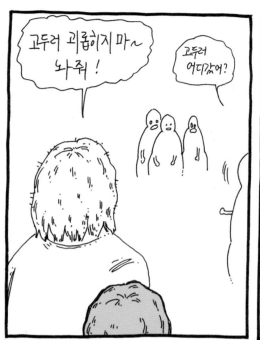

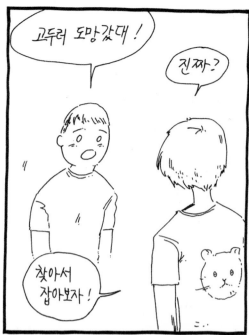

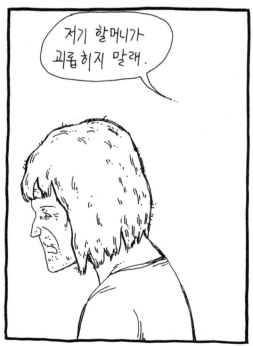

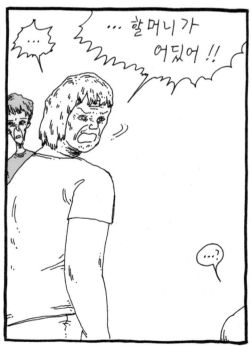

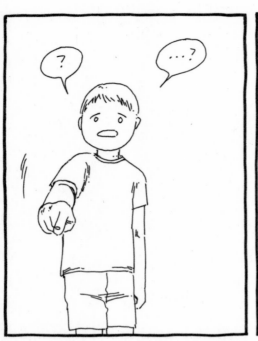

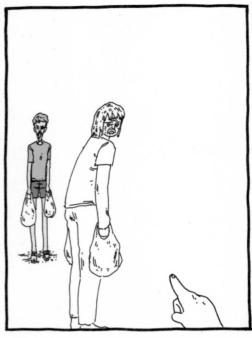

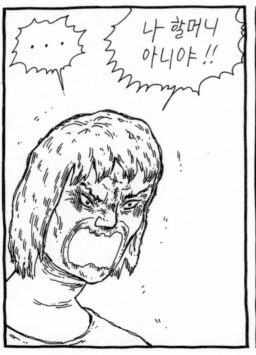

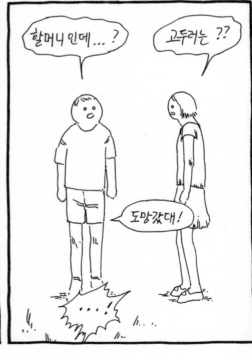

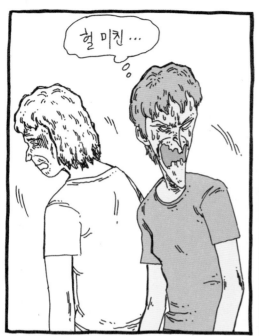

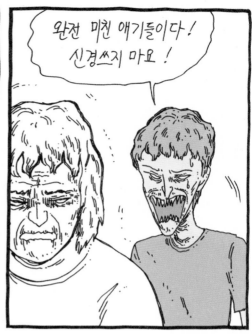

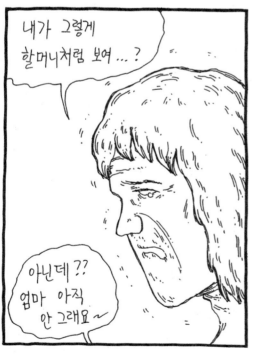

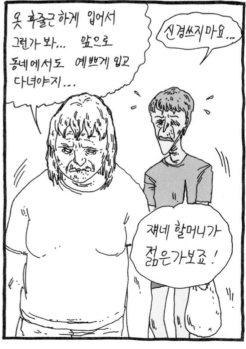

시발... 미친 애기년...

여성분이나 부인이라고 했어야지!!

패고 싶다...

무례하고 무식하고
멍청한 애기새끼!!
예의가 없어!!

나한테도 아줌마...
아니 할머니라고 할지도...
시발~~!!

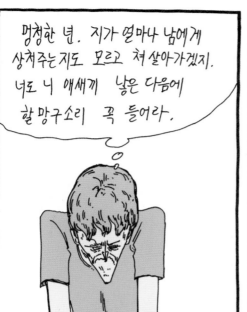

멍청한 년. 지가 얼마나 남에게 상처주는지도 모르고 쳐 살아가겠지. 너도 니 애새끼 낳은 다음에 할망구소리 꼭 들어라.

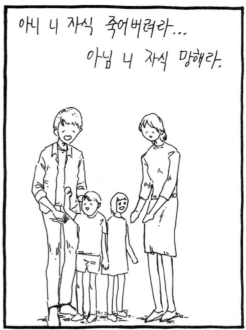

아니 니 자식 죽어버려라... 아님 니 자식 망해라.

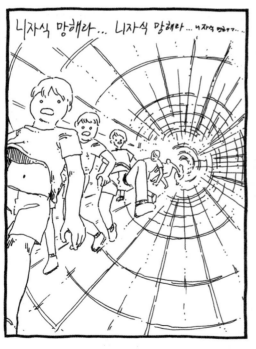

니자식 망해라... 니자식 망래라... 니자식 망해라ㅠㅠ...

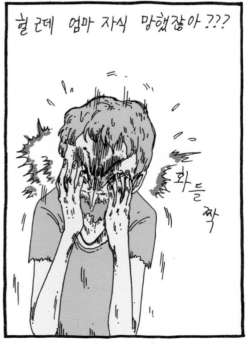

헐 근데 엄마 자식 망했잖아 ???

와들 짝

66 화 666

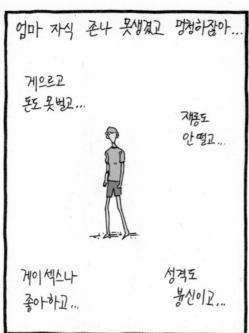

엄마 자식 존나 못생겼고 멍청하잖아...

게으르고
돈도 못벌고...

재롱도
안떨고...

게이섹스나
좋아하고...

성격도
병신이고...

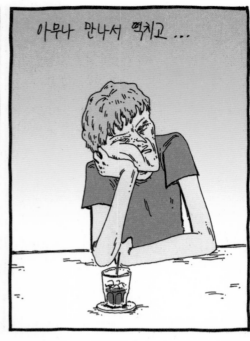

아무나 만나서 떡치고...

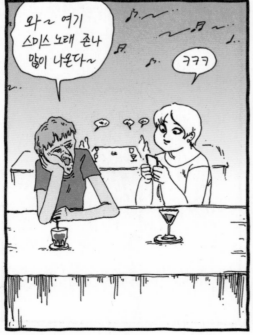

와~ 여기
스미스 노래 존나
많이 나온다~

ㅋㅋㅋ

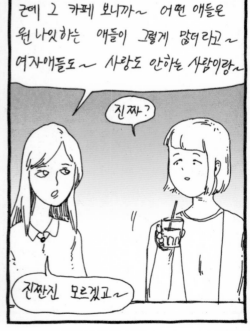

근데 그 카페 보니까~ 어떤 애들은
원 나잇하는 애들이 그렇게 많더라고~
여자애들도~ 사랑도 안하는 사람이랑~

진짜?

진짠진 모르겠고~

와~ 역겨워!

맞아... 사랑하는 사람하고 해야지.

왠지 원나잇 같은거 하면 병 걸릴 것 같아... 위험하잖아...

맞아... 몸이 얼마나 소중한데

뭐 그러는 건 자기 맘인데... 옳지 않다고 봐. 그렇게 살다가 애인이나 배우자 생기면 미안하지도 않을까?

그러게나 말이야~

완전 몸파는거랑 똑같잖아...

맞아맞아

안 미안한데 병신들아? 병신년들아?

그런 사람이랑 사귄다고 생각하면 끔찍해... 남자든여자든

지수야, 뒤에 얘기들었어?

66화 666

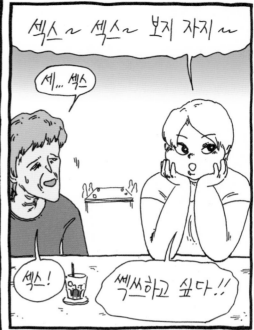
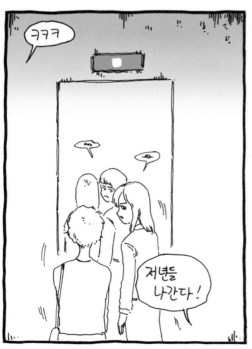
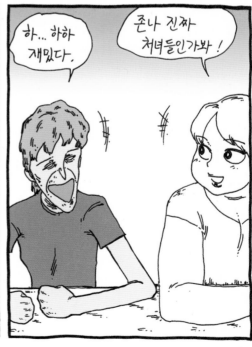

히힛... 우리 지금 존나 젊은이 스러웠다...

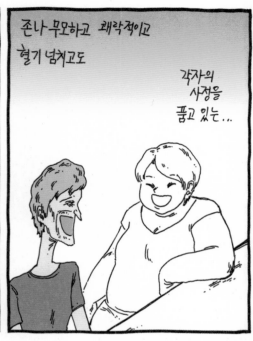

존나 무모하고 쾌락적이고 혈기 넘치고도

각자의 사정을 품고 있는...

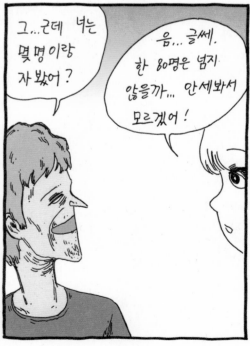

그...근데 녀는 몇 명이랑 자 봤어?

음... 글쎄. 한 80명은 넘지 않을까... 안 세봐서 모르겠어!

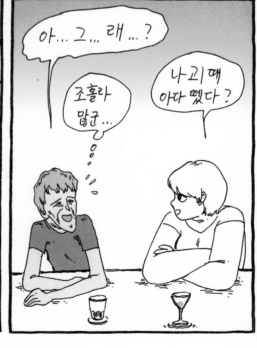

아... 그... 래...?

조홀라 맑군...

나귀 때 아다 뗐다?

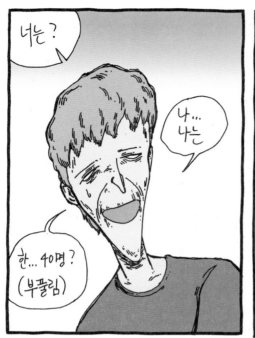

너는?

나... 나는

한... 40명?
(부풀림)

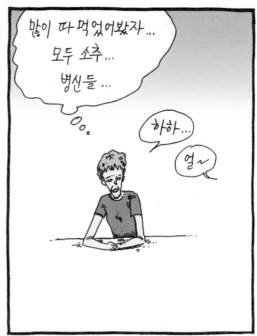

많이 따 먹었어봤자...
모두 소추...
병신들...

하하...

얼~

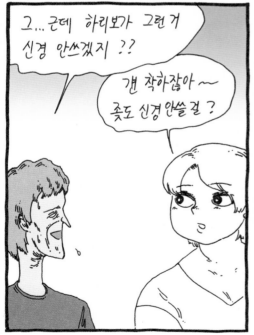

그... 근데 하리보가 그런거
신경 안쓰겠지??

걘 착하잖아 ~
좆도 신경안쓸걸?

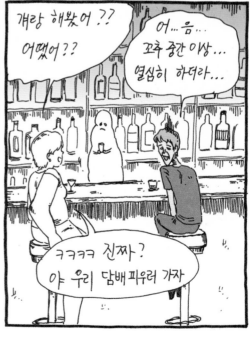

걔랑 해봤어??
어땠어??

어...음...
꼬추 중간 이상...
열심히 하더라...

ㅋㅋㅋㅋ 진짜?
야 우리 담배 피우러 가자

66화 666

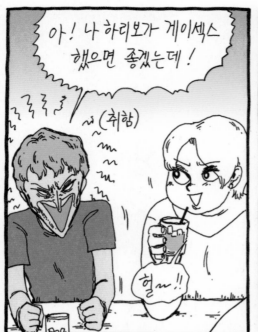

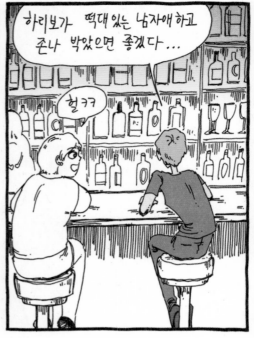

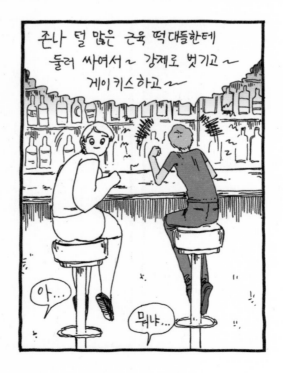

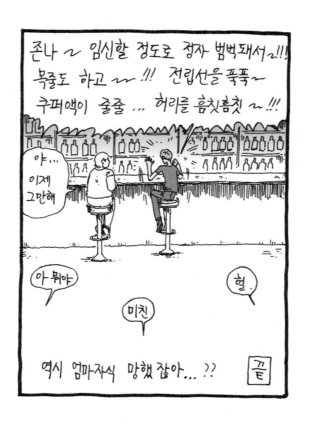

67화

belle, archer, muggle

캐페이...

돈없고 공간 없는 젊은이들이
포리지비팅할수 있는 곳...

끼익...

쿵쾅 쿵쾅...

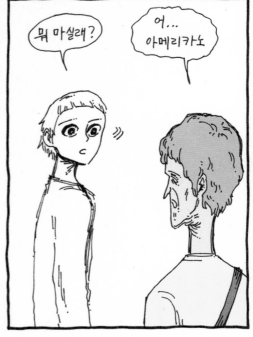

뭐 마실래?

어...
아메리카노

(뭐 마실래 라고 물어 보는거 :
사준다는 거...)

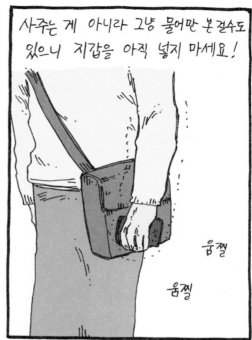

사주는 게 아니라 그냥 물어만 본 걸 수도
있으니 지갑을 아직 넣지 마세요!

움찔

움찔

서명 부탁드립니다 ~

사주는구나...

이제 지갑을
넣어서도
됩니다!

쑥

67화 belle, archer, muggle

얼어먹기만 좋아하는
지질한 구두쇠년이래요~

나도 사려고
했어! 내꺼 사먹으려
했다고 !!

쾅

아메리카노 두잔님께서
나오셨습니다~

여름한정메뉴

이거라도 내가 들어야 ...

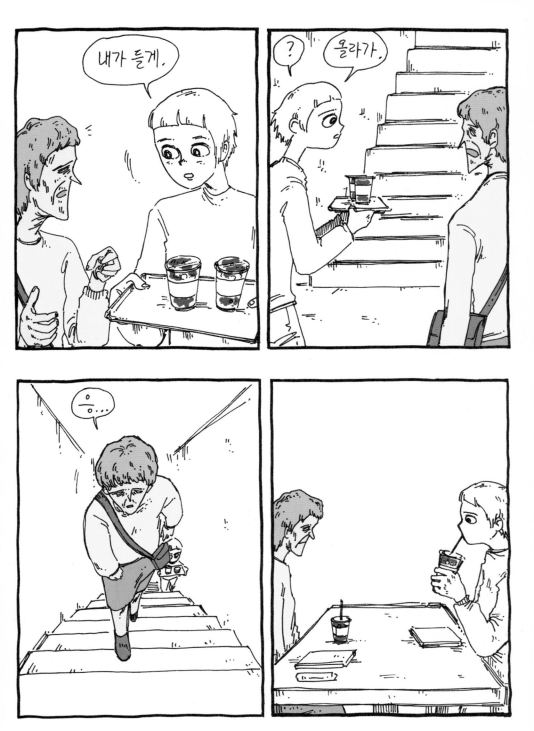

67화 belle, archer, muggle

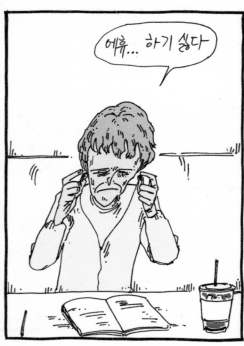

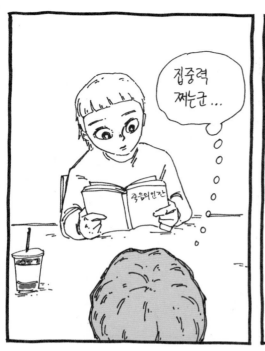

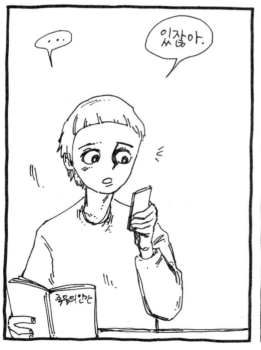

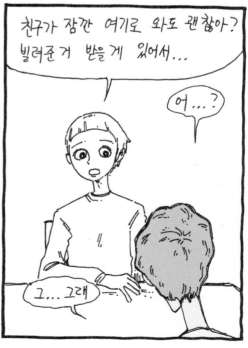

67화 belle, archer, muggle

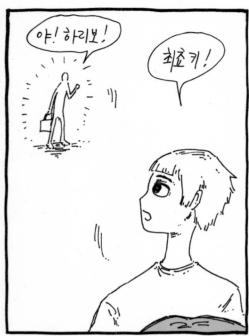

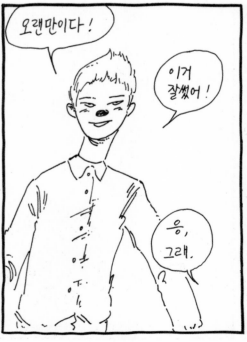

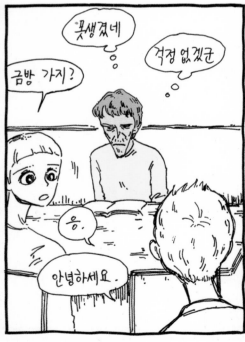

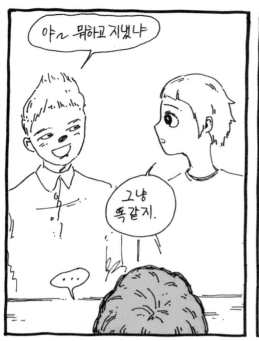

67화 belle, archer, muggle

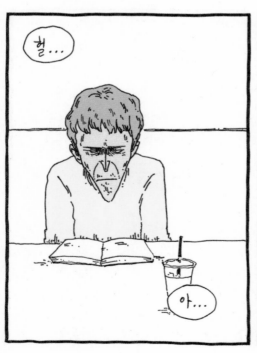

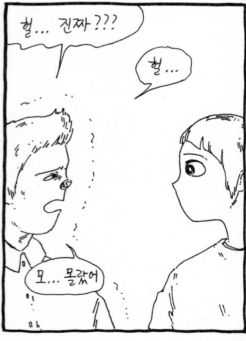

뭐.

뭘 몰라.

아...

흐...

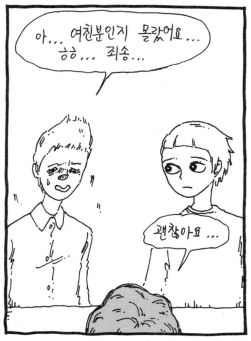

아... 여친분인지 몰랐어요...
흐흐... 죄송...

괜찮아요...

〈참고〉 하리보의 전여친즈 :

(미용사 견습생)

(간호조무사 학원 다니던 애)

(지방 국립대 학생)

(치킨집 사장딸)

67화 belle, archer, muggle

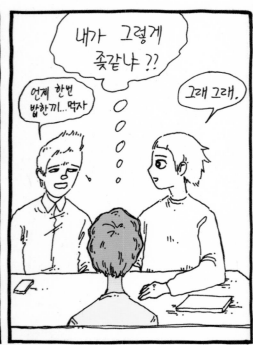

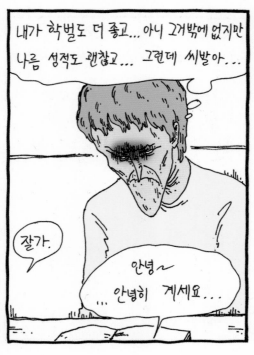

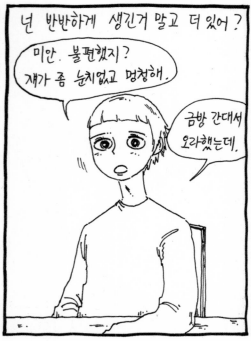

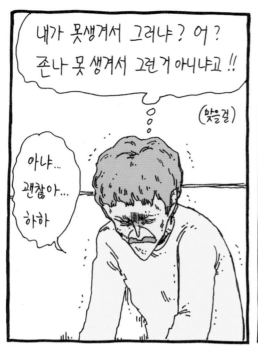

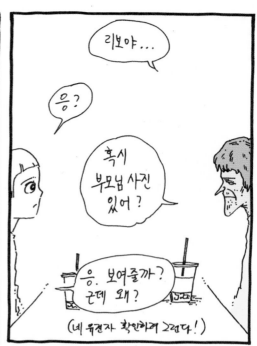

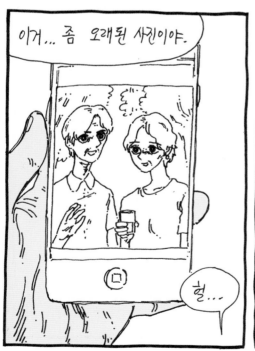

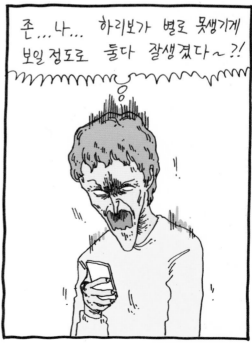

67화 belle, archer, muggle

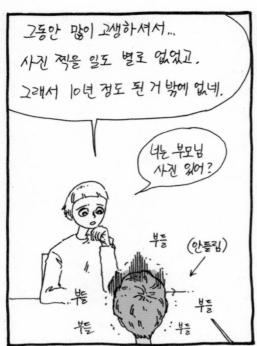

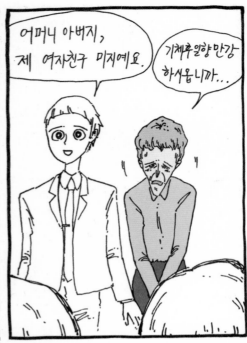

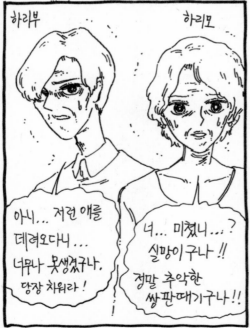

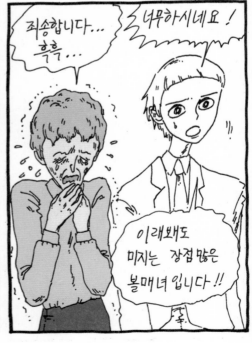

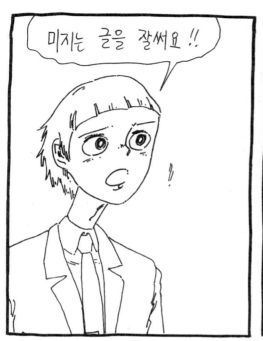

미지는 글을 잘써요 !!

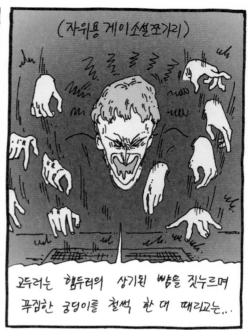

(자위용 게이소설쪼가리)

그두려는 햄두러의 상기된 뺨을 짓누르며 푹집한 궁덩이를 철썩 한 대 때리고는...

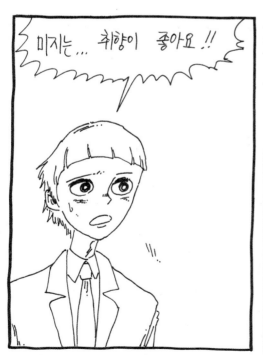

미지는... 취향이 좋아요 !!

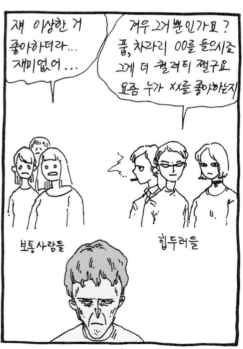

재 이상한 거 좋아하더라... 재미없어...

겨우그거뿐인가요 ?
품, 차라리 OO를 들이죠
그게 더 퀄러티 젤구요
요즘 누가 XX를 좋아하는지

보통사람들 힙두러들

67화 belle, archer, muggle

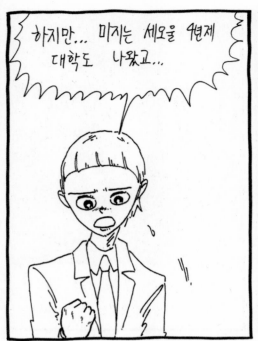

하지만... 미지는 세오울 4년제 대학도 나왔고...

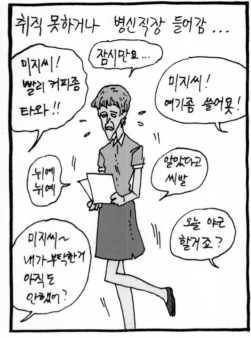

취직 못하거나 병신직장 들어감...

미지씨! 빨리 커피좀 타와!!

잠시만요...

미지씨! 여기좀 쓸어못!

뉘예 뉘예

알았다고 씨발

미지씨~ 내가 부탁한거 아직도 안했어?

오늘 야근 할거죠?

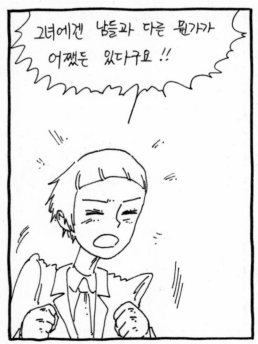

그녀에겐 남들과 다른 뭔가가 어쨌든 있다구요!!

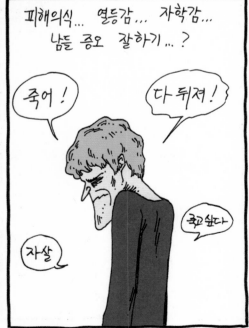

피해의식... 열등감... 자학감... 남들 증오 잘하기...?

죽어!

다 뒤져!

죽고싶다

자살

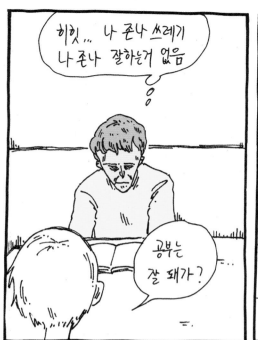

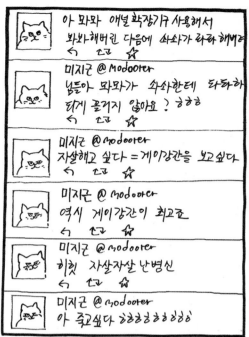

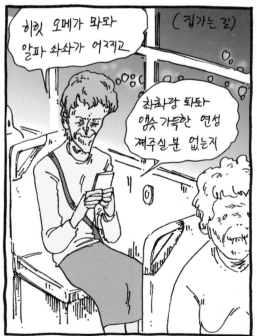

67화 belle, archer, muggle

앗... 쪽지가

혹시
미청년?

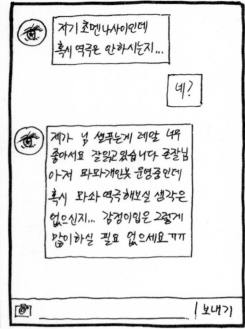

저기 초면나사이인데
혹시 역극은 안하시는지...

네?

제가 님 썰푸는게 레알 너무
좋아서요 잘읽고있습니다 존잘님
아저 꽈꽈개인봇 운영중인데
혹시 꽈꽈 역극해보실 생각은
없으신지... 감정이입은 그렇게
많이하실 필요 없으세요 ㅠㅠ

보내기

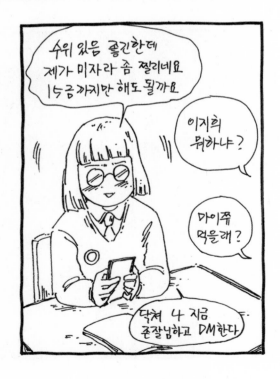

수위 있음 좋긴한데
제가 미자라 좀 쩔리네요
15금까지만 해도 될까요

이지희
뭐하냐?

마이쭈
먹을래?

닥쳐 ㄴ 지금
존잘님하고 DM한다

67화 belle, archer, muggle

68화
you and i 1

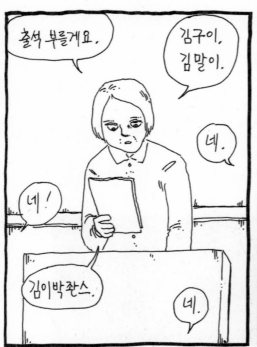

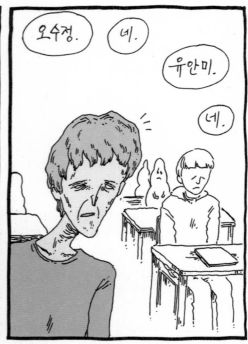

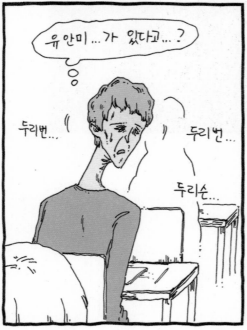

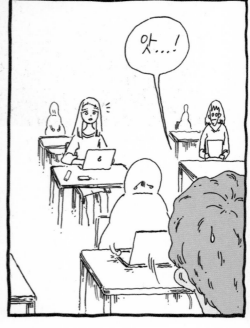

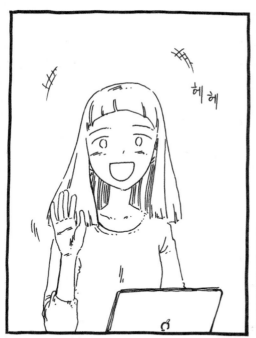

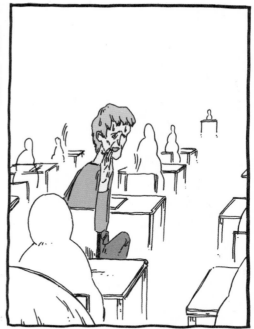

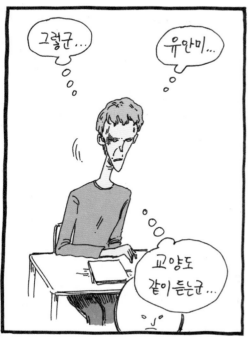

68화 you and i

(미-지는 가끔 그것들을 발라보며 화장 연습을 해봤다 !!)

(그래봤자 추악했지만...)

냄새를 맡고...

콩

콩

(변태 년...)

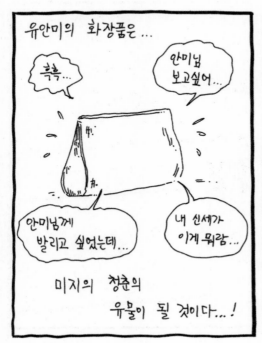

유안미의 화장품은...

흑흑...

안미님 보고싶어...

안미님께 발리고 싶었는데...

내 신세가 이게 뭐람

미지의 청춘의 유물이 될 것이다...!

중간고사 이후에는 개인 발표를 계속 할 거고요, 그게 기말고사를 대체하므로 열심히 준비하는게 좋을 겁니다.

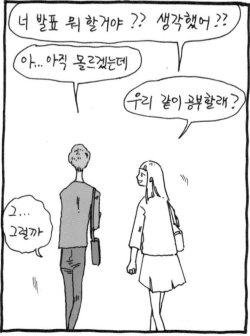

68화 you and i 1

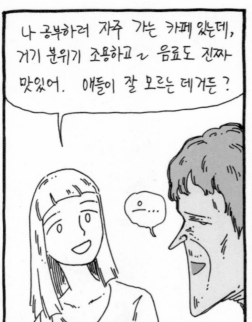

나 공부하러 자주 가는 카페 있는데, 거기 분위기 조용하고ㄹ 음료도 진짜 맛있어. 애들이 잘 모르는 데거든?

으...

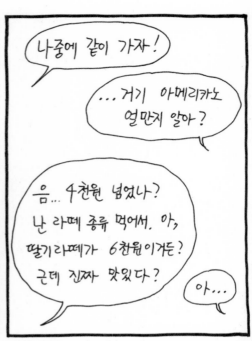

나중에 같이 가자!

...거기 아메리카노 얼만지 알아?

음... 4천원 넘었나? 난 라떼 종류 먹어서. 아, 딸기라떼가 6천원이거든? 근데 진짜 맛있다?

아....

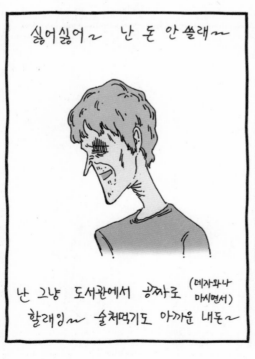

싫어싫어ㄹ 난 돈 안쓸래ㄹ

난 그냥 도서관에서 공짜로 (데자와나 마시면서) 할래잉ㄹ 술처먹기도 아까운 내돈ㄹ

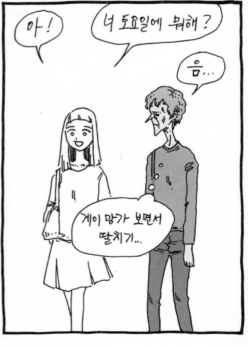

아!

너 토요일에 뭐해?

음...

게이 망가 보면서 딸치기...

...

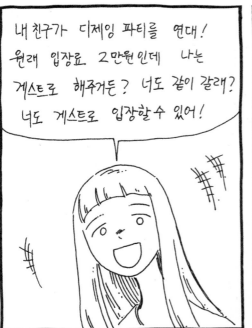

내 친구가 디제잉 파티를 연대!
원래 입장료 2만원인데 나는
게스트로 해주거든? 너도 같이 갈래?
너도 게스트로 입장할수 있어!

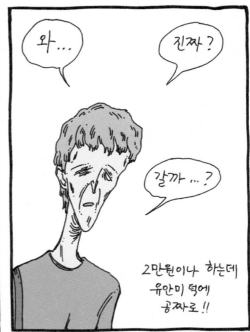

와...

진짜?

갈까...?

2만원이나 하는데
유안미 덕에
공짜로!!

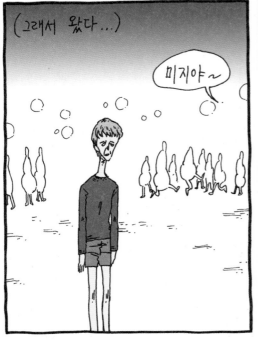

(그래서 왔다...)

미지야~

이반젤...은
안 오나?

아 갠
일있대~

68화 you and i 1

68화 you and i

유안미 친구 존나 많나보네.

문신도 있고... 키도 크고... 몸도 좋네...

안미 친구분이라고 하셨죠?

아... 네 !!

반갑네요.

전 미디어아트 전공하구요... 혹시 어떤거 하세요?

암것도 안하는데 ??

아... 저... 는...
그냥 학생 인데... 안미랑 같은과...

아...

오늘 공연하는 애 아세요?

아... 아뇨

쟤가 요즘 꽤 잘나가거든요. 얼마전엔 DJ푸하냠냠이랑 콜라보도 했고.

아...

난 푸하냠냠이도 잘 모르는데...

큰 레이블 몇개가 러브콜도 보낸 모양이더라고요.

아... 짱이네요

그렇구나...

아! 수키씨! 이번에 공간 "두범법"에서 전시한다고 하지 않았어요?

아~ 하하 맞아요.

그래서 작업만 존나 하다가... 겨우 나온거죠 어휴

...

전에 스페이스 송송에서 하신 공연 저 갔었는데.

(뭔가 하는 사람들)

아 진짜요? 인사하시지!

그때 일이 있어서 사실 일찍 갔거든요.

(아무것도 안하는 사람들)

술...

° ° °

68화 you and i 1

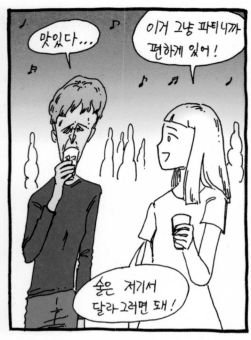

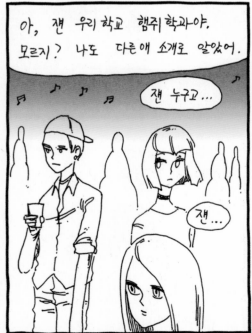

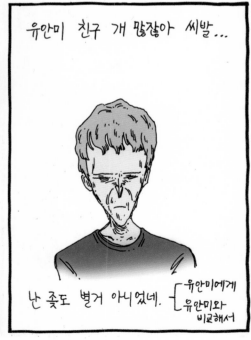

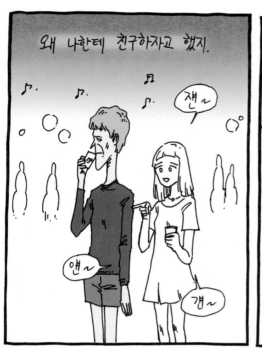

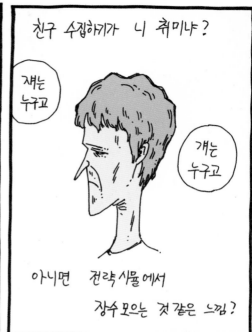

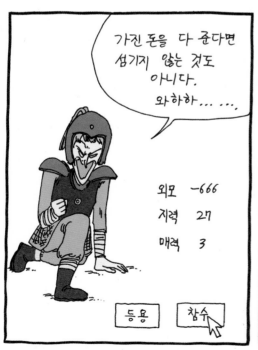

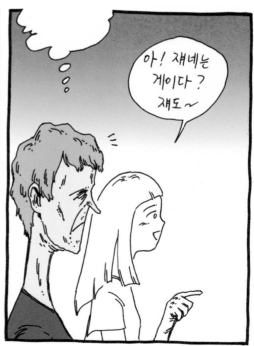

68화 you and i 1

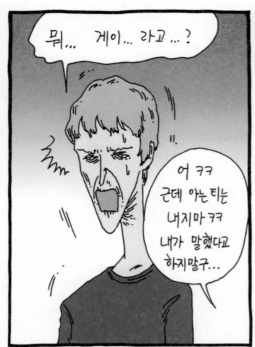

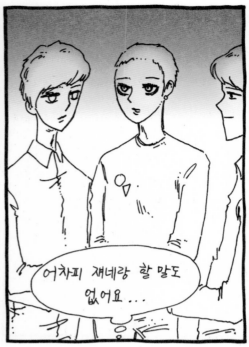

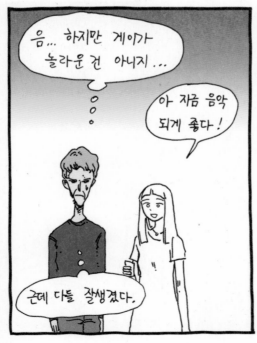

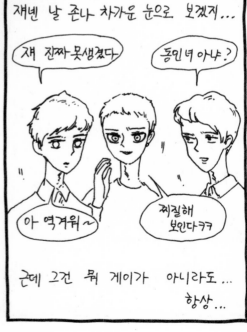

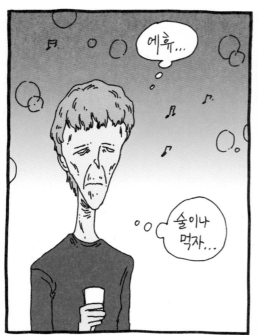
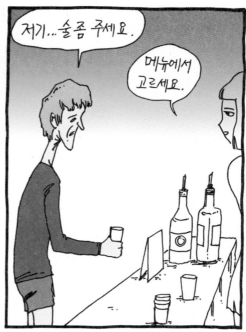
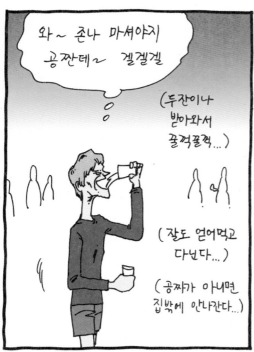
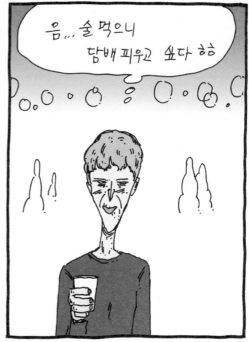

68화 you and i 1

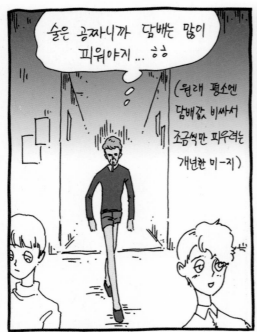

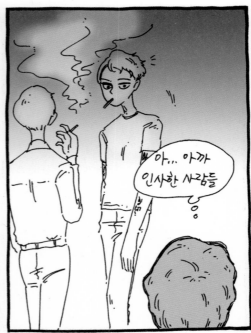

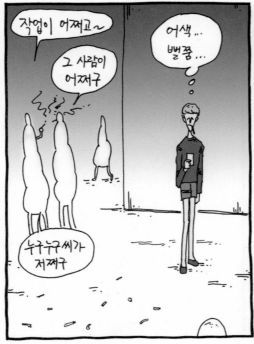

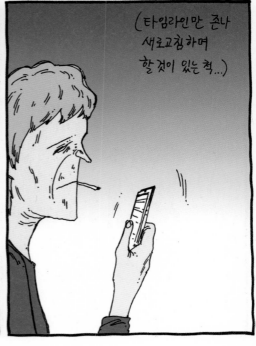

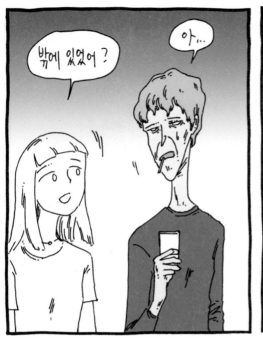

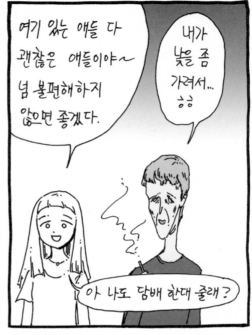

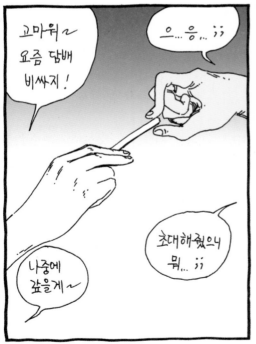

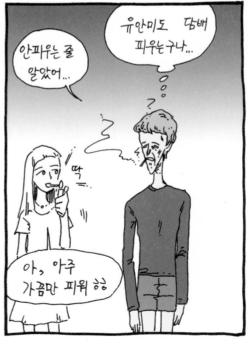

68화 you and i 1

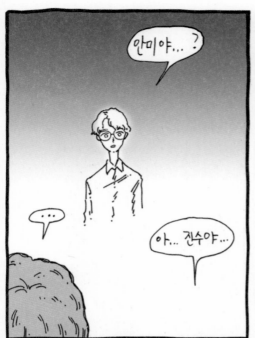

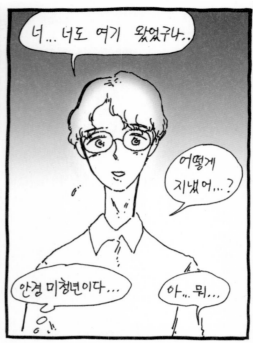

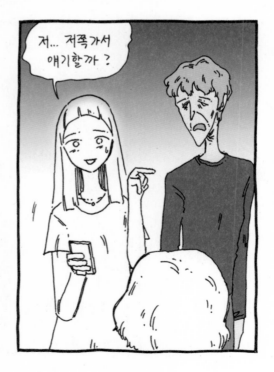

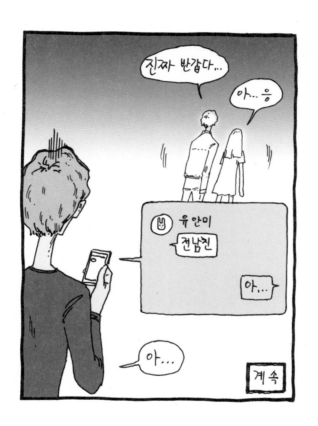

68화 you and i 1

69화
you and i 2

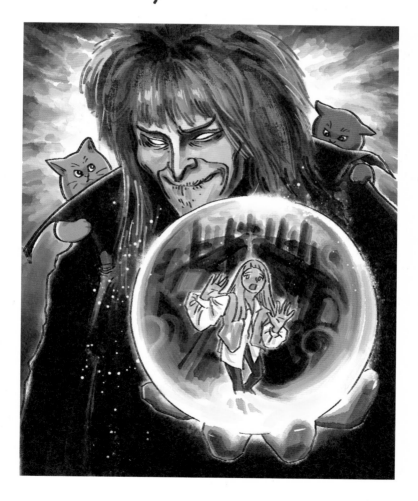

구남친 !!!

그것도 미청년... 구남친...

좋겠다... 미청년구남친 있어서...
좋겠다...

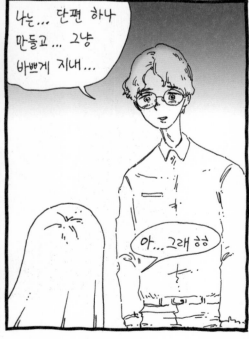

나는... 단편 하나
만들고... 그냥
바쁘게 지내...

아...그래 ㅎㅎ

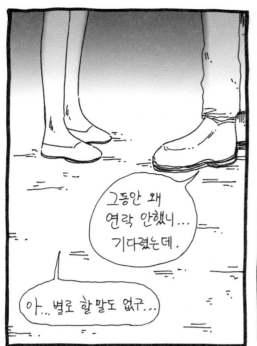

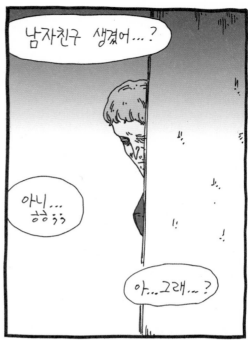

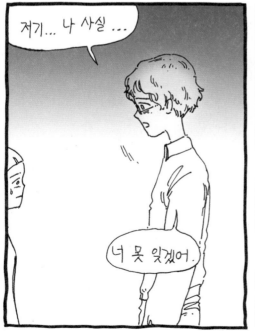

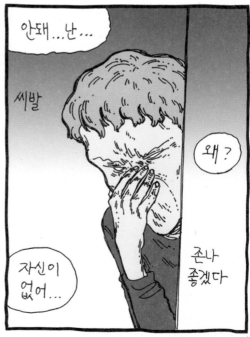

69화 you and i 2

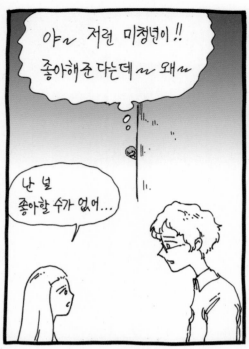

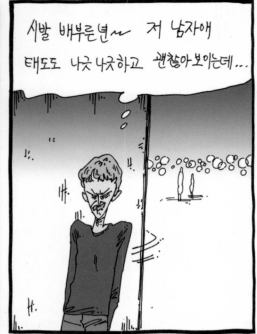

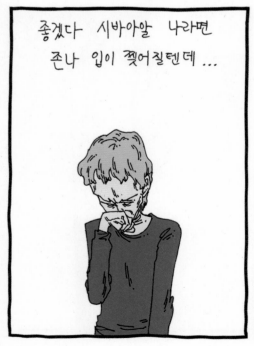

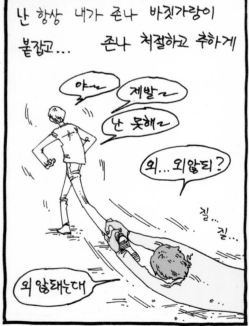

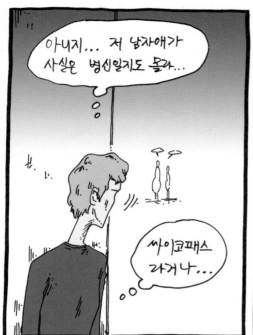

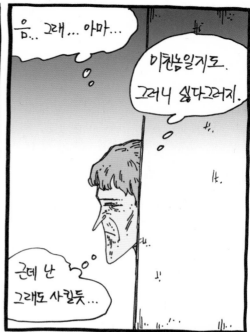

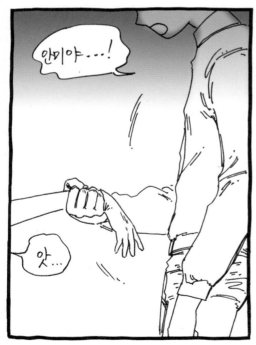

69화 　 you and i 2

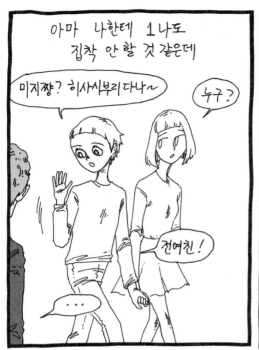

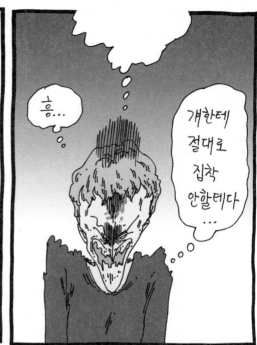

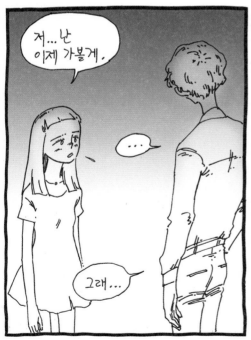

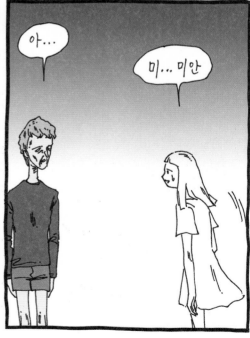

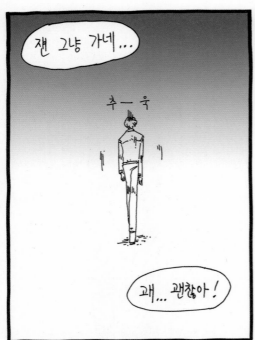

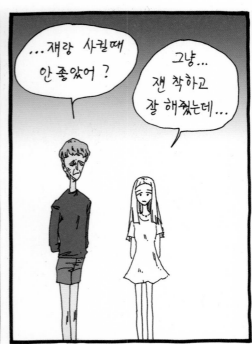

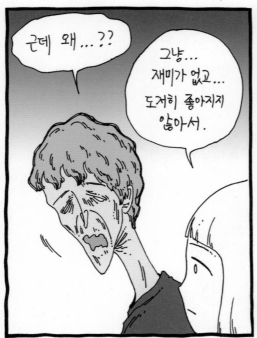

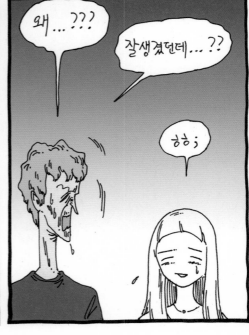

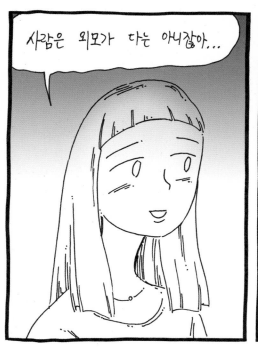

사람은 외모가 다는 아니잖아...

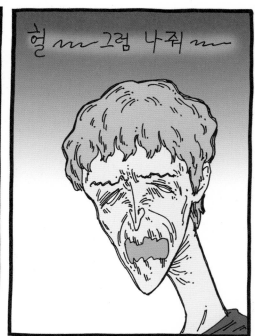

헐 ~~ 그럼 나줘 ~~

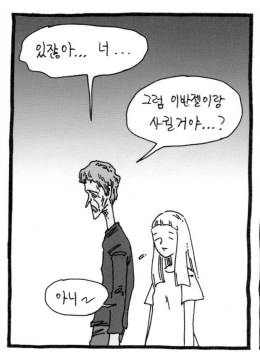

있잖아... 너...

그럼 이반젤이랑 사귈거야...?

아니~

음... 전에 말했듯이... 난 겨를 정말 소중한 친구로 생각하거든?

그리고 연애는 아직 하고싶지 않고...

69화 you and i 2

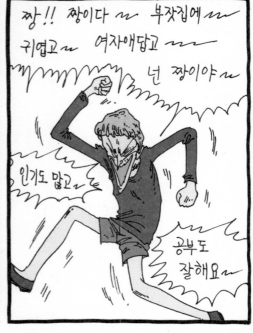

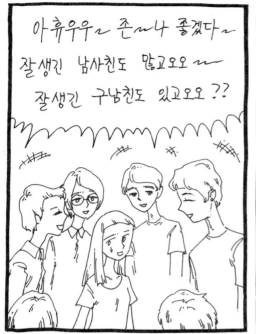

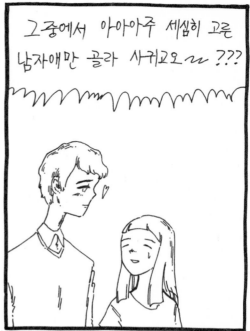

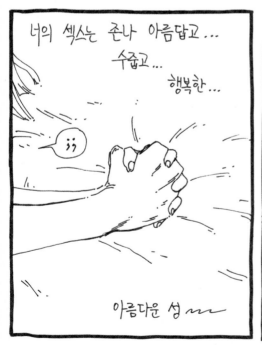

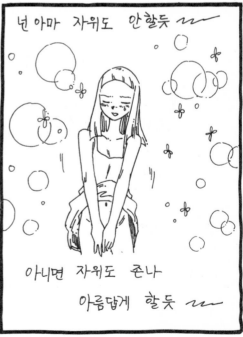

69화 you and i 2

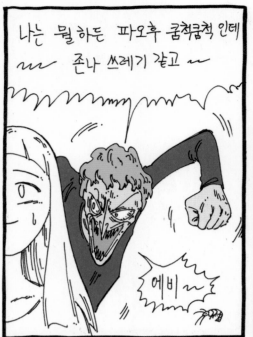

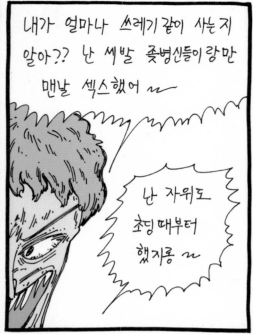

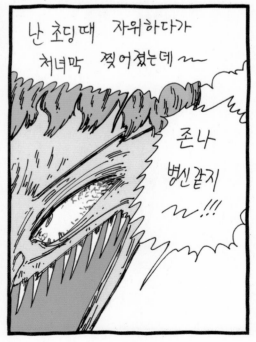

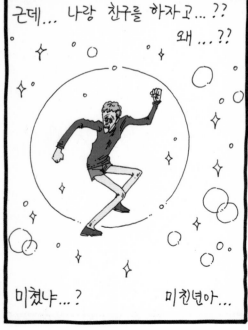

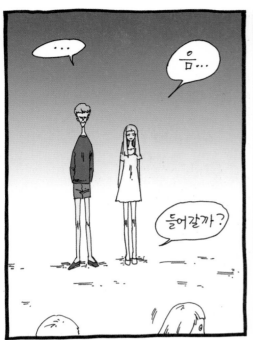

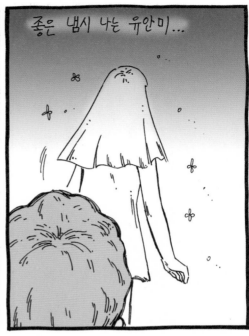

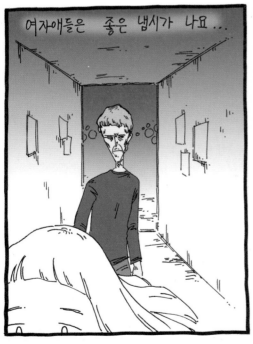

69화 you and i 2

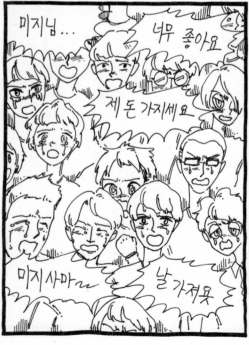

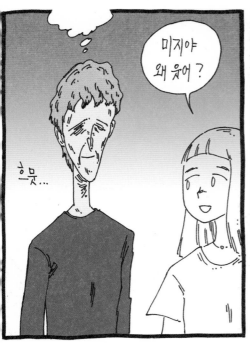

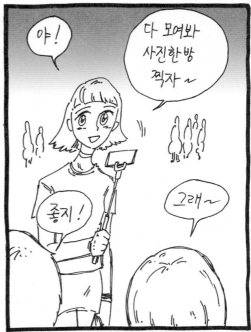

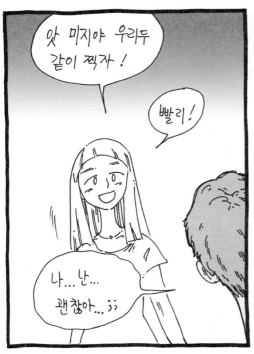

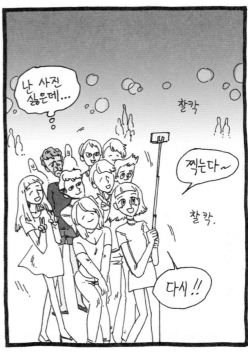

69화 you and i 2

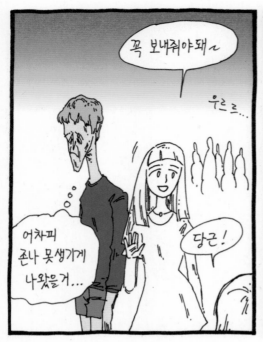

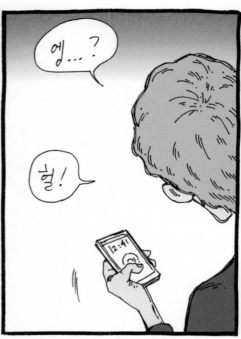

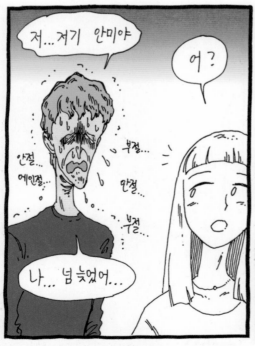

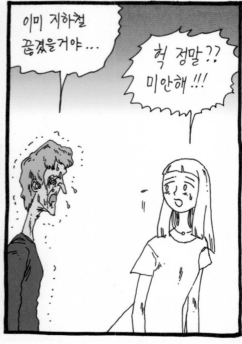

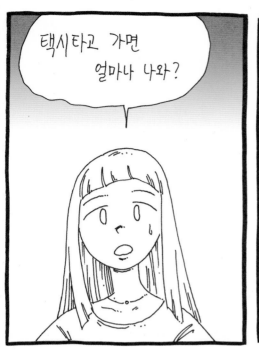

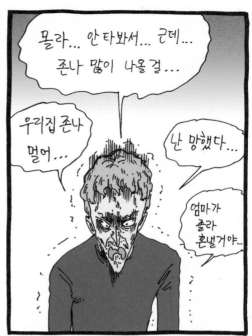

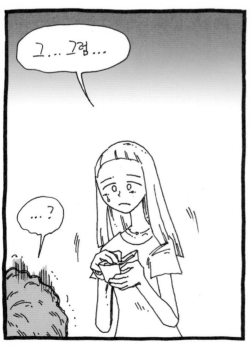

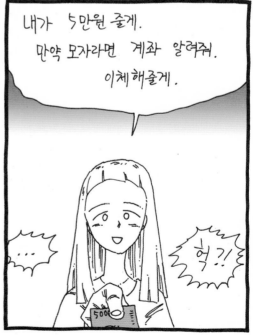

69화 you and i 2

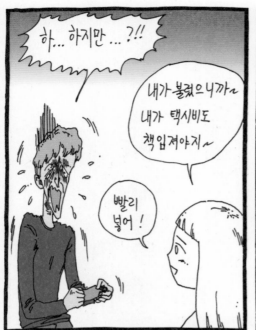

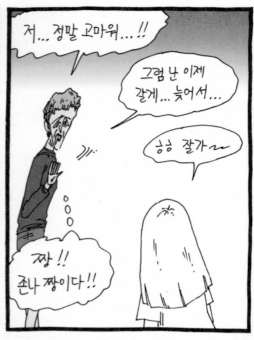

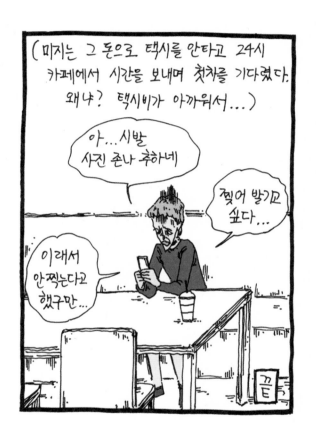

69화 you and i 2

70화

lovechild

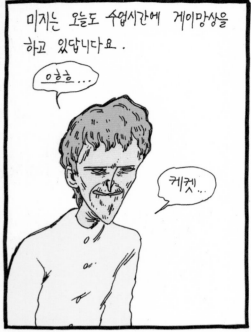

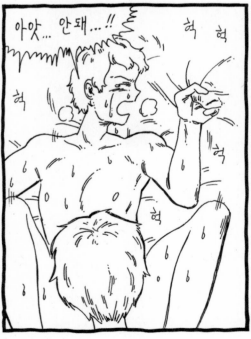

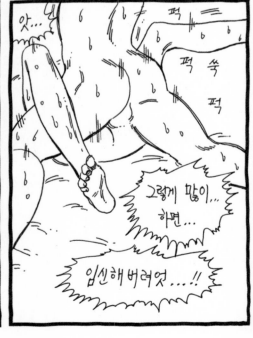

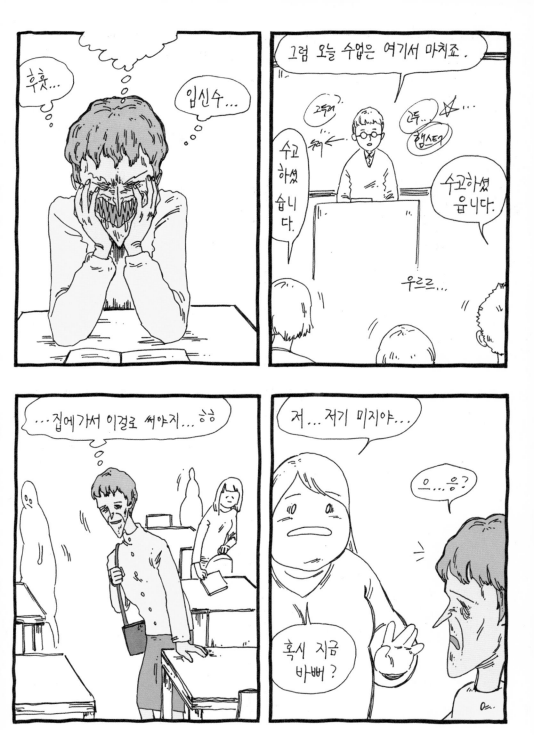

70화 lovechild

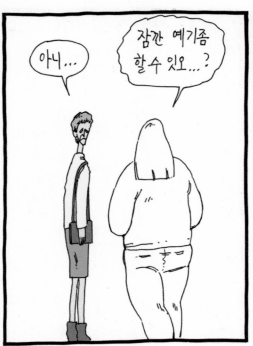

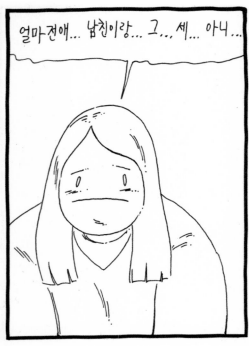

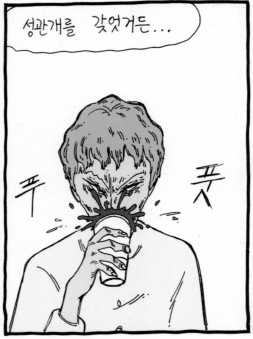

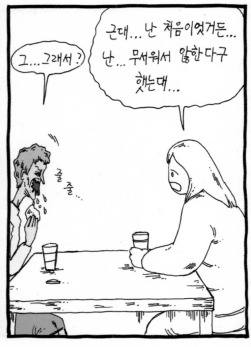

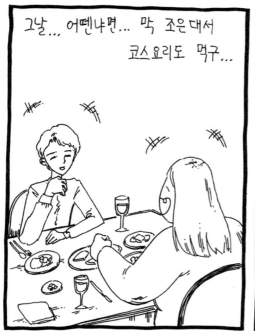

그날... 어뗀냐면... 막 조은대서
코스요리도 먹구...

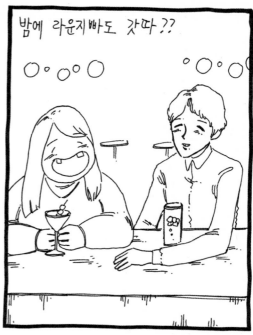

밤에 라운지빠도 갓따??

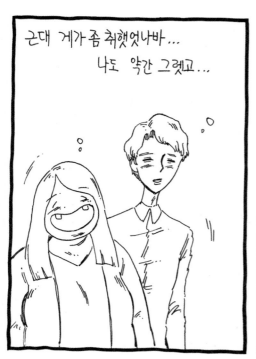

근대 게가 좀 취햇엇나바...
나도 약간 그렛고...

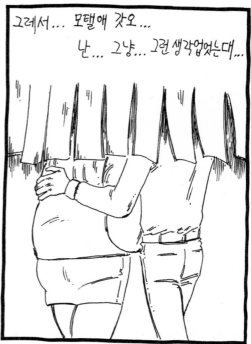

그레서... 모텔애 갓오...
난... 그냥... 그런 생각업엇는대...

70화 lovechild

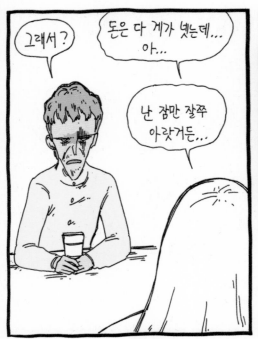

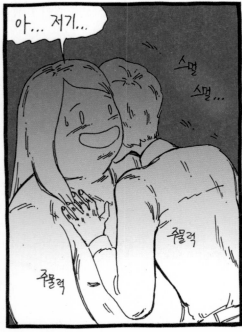

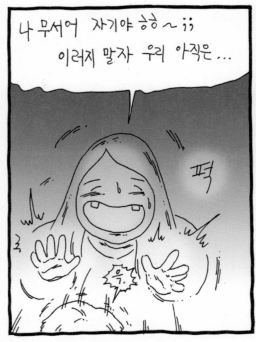

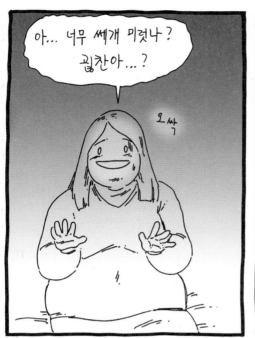

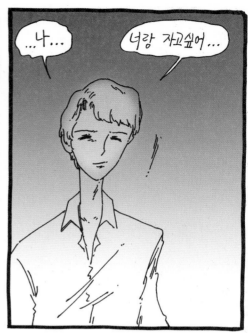

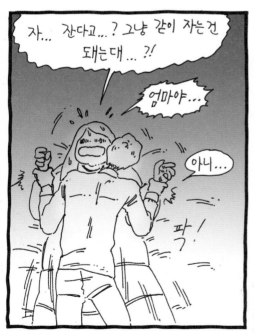

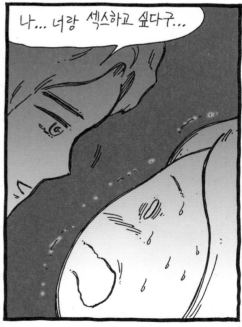

70 화　　lovechild

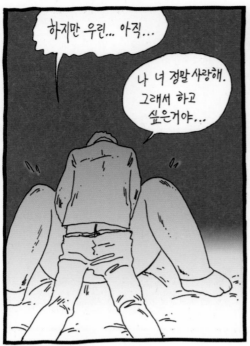

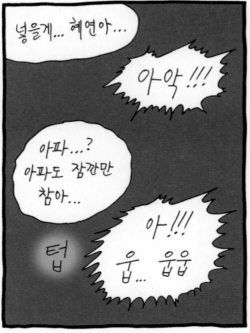

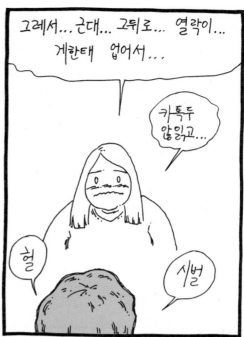

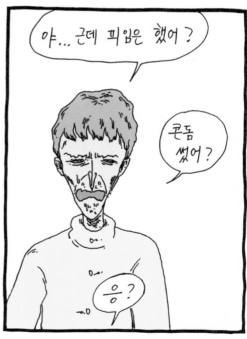

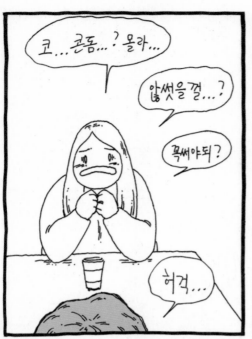

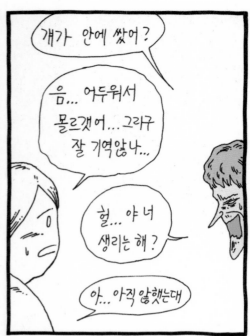

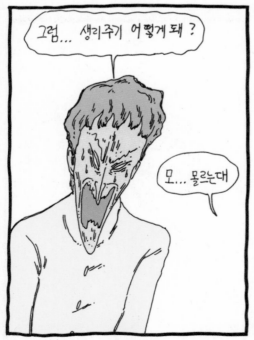

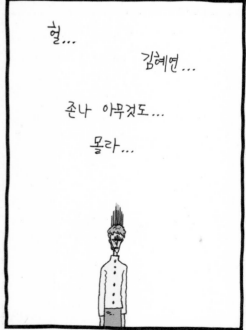

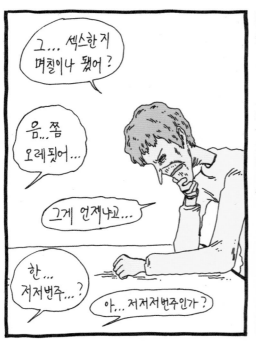

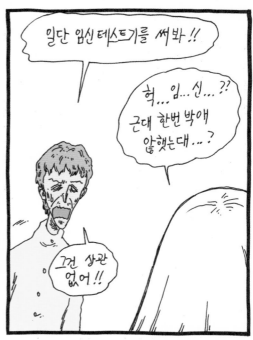

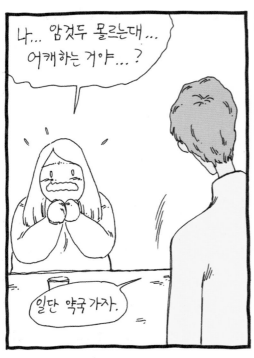

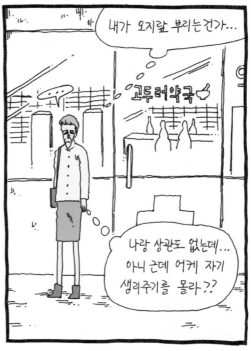

70 화 lovechild

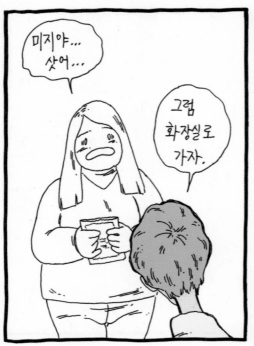

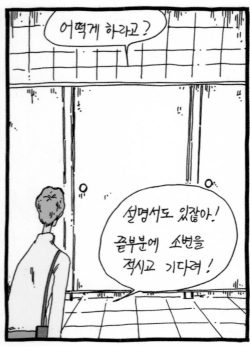

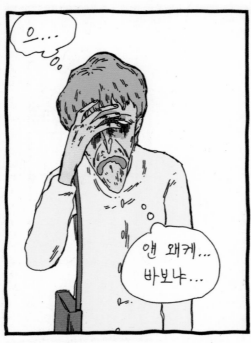

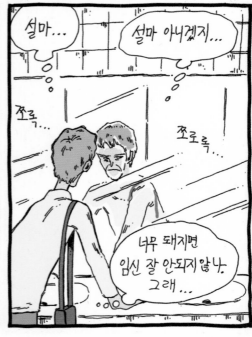

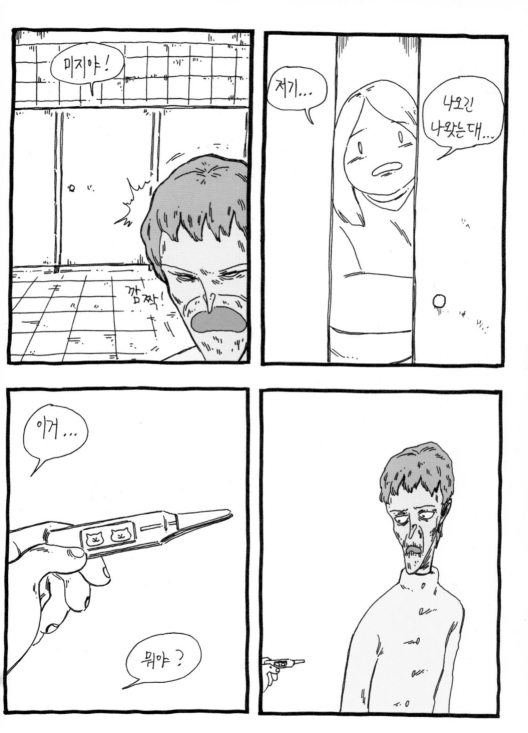

70 화 lovechild

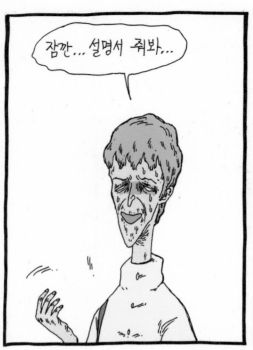

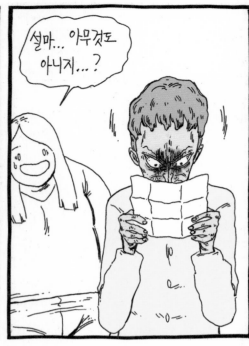

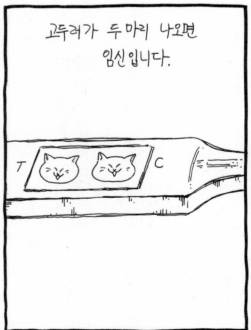

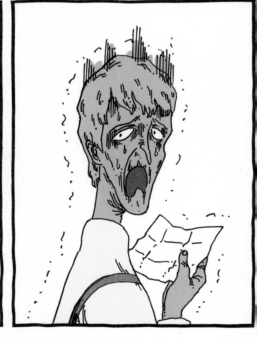

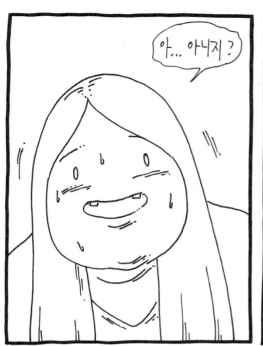

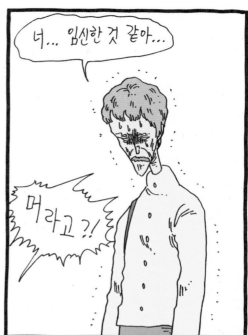

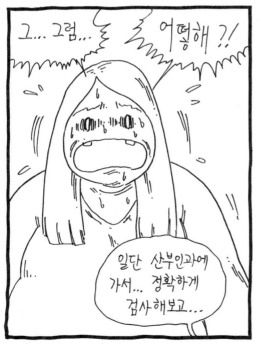

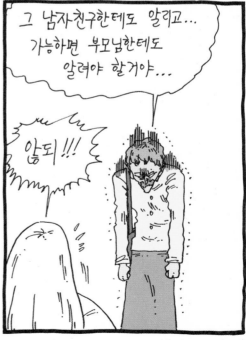

70 화 lovechild

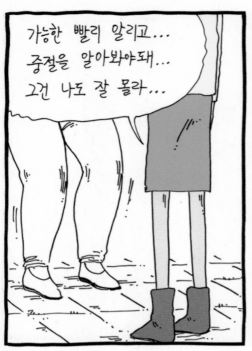

가능한 빨리 알리고...
중절을 알아봐야돼...
그건 나도 잘 몰라...

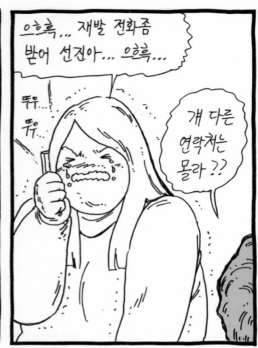

으흐흑... 제발 전화좀
받어 선진아... 으흐흑...

뚜우...
뚜우

걔 다른
연락처는
몰라 ??

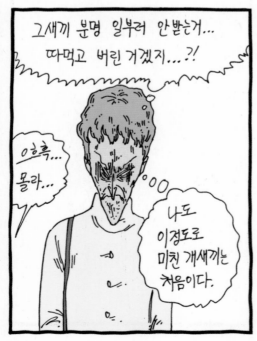

그새끼 분명 일부러 안받는거...
따먹고 버린 거겠지...?!

으흐흑...
몰라...

나도
이정도로
미친 개새끼는
처음이다.

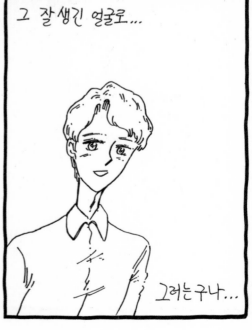

그 잘 생긴 얼굴로...

그러는구나...

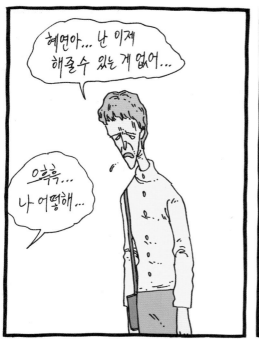

혜연아... 난 이제 해줄수 있는 게 없어...

으흑흑... 나 어떻해...

만약 도움이 필요하면 여기에 전화해 보는게 나을거야... 한국여성민우회 02-737-5763 성폭력상담소 02-335-1858 한국성폭력상담소 02-338-5801~2 자구지역행동네트워크 02-593-5910 한국여성의전화 02-3156-5400 한국미혼모자원네트워크 02-734-5007, 3007 유쾌한 섹슈얼리티인권센터 0505-991-8075 아유명노한의원 02-719-4231 아하서울시립청소년성문화선

고양이 성형외과 정말 귀여워

와... 그 개새끼 꼬추 짜르고 싶다

나도 존나 조심해야겠다 !

세계 최고의 미남이라고 해도 임신하고 싶지 않아 !!!

(과연 그럴까...)

70화 lovechild

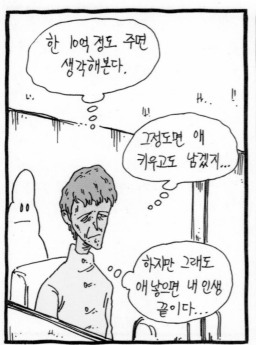

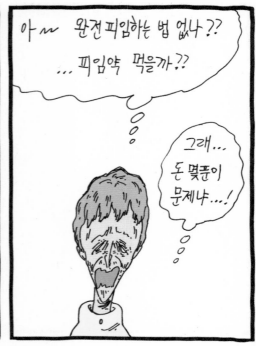

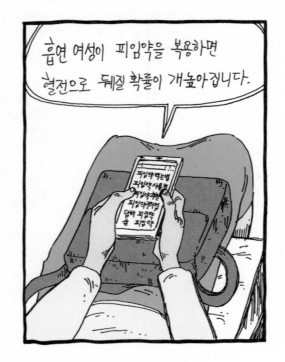

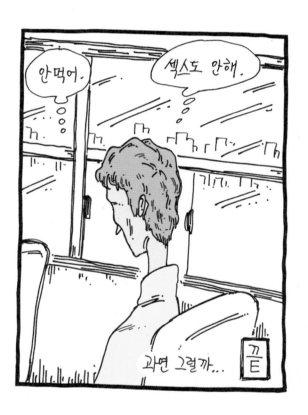

70화 lovechild

71화

those first impressions

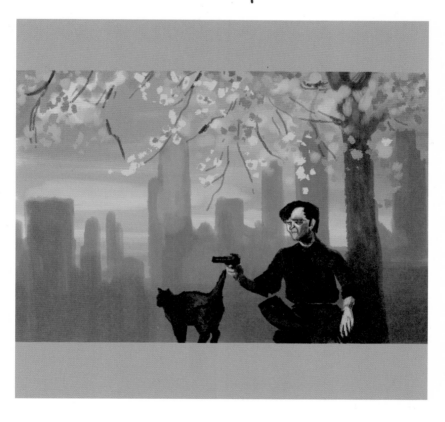

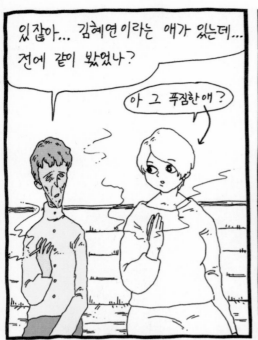

있잖아... 김혜연이라는 애가 있는데...
전에 같이 봤었나?

아 그 푹 짐한 애?

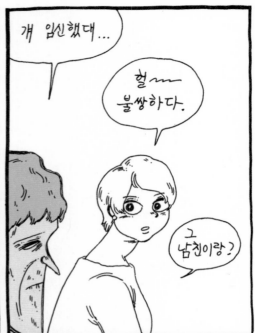

걔 임신했대...

헐~
불쌍하다.

그
남친이랑?

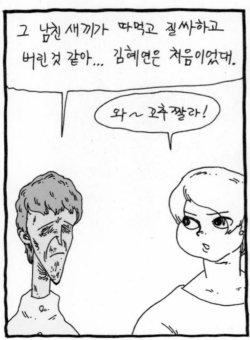

그 남친 새끼가 따먹고 질싸하고
버린 것 같아... 김혜연은 처음이었대.

와~ 꼬추 짧라!

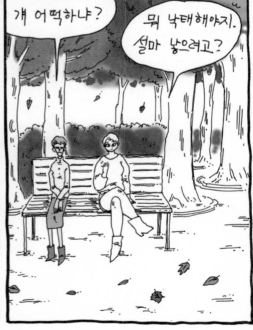

걔 어떡하냐?

뭐 낙태해야지.
설마 낳으려고?

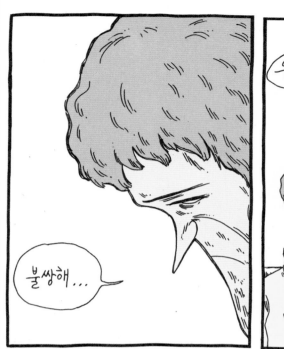

불쌍해...

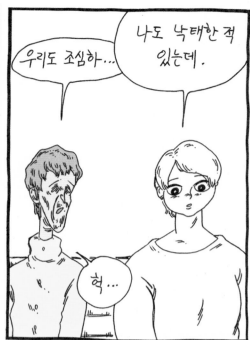

우리도 조심하...

나도 낙태한 적 있는데.

헉...

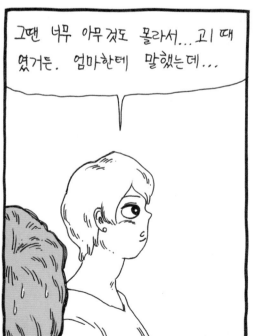

그땐 너무 아무것도 몰라서...고 때 였거든. 엄마한테 말했는데...

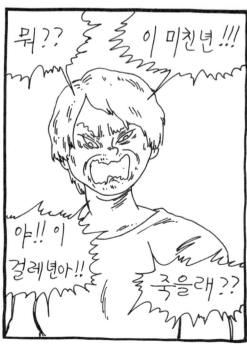

뭐??

이 미친년!!!

야!! 이 걸레년아!!

죽을래??

끼 화 those first impressions

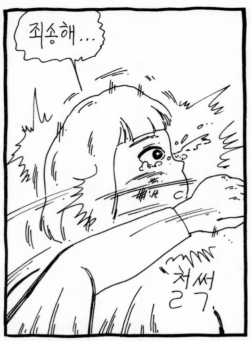

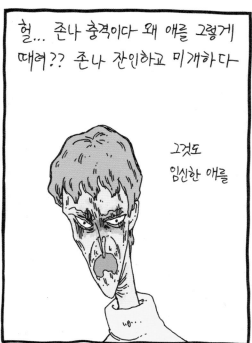

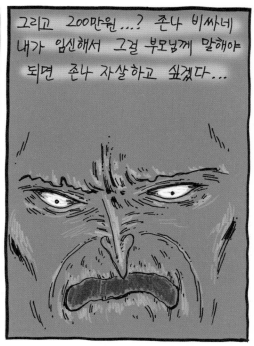

기 화　　those first impressions

수지수네는 그래도 잘 살았나보지...? 아 하긴 쟤는 자취방도 부모님이 돈 내주니까...

김혜연도... 맨날 맛있는거 잘도 사먹었으니 집도 여유롭겠지... 그럼 뭐...

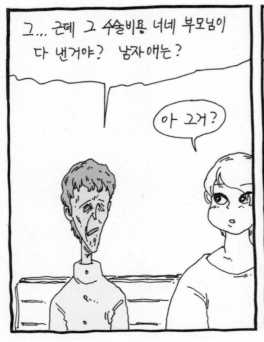

그... 근데 그 수술비용 너네 부모님이 다 낸거야? 남자애는?

아 그거?

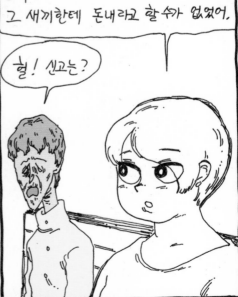

근데 그것도 거의 강간당하다시피 한거라 그 새끼한테 돈내라고 할 수가 없었어.

헐! 신고는?

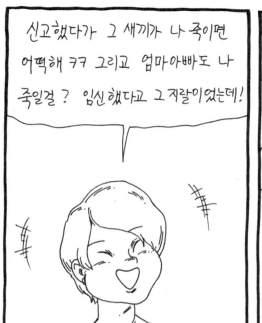

신고했다가 그 새끼가 나 죽이면 어떡해 ㅋㅋ 그리고 엄마아빠도 나 죽일걸? 임신했다고 그 지랄이었는데!

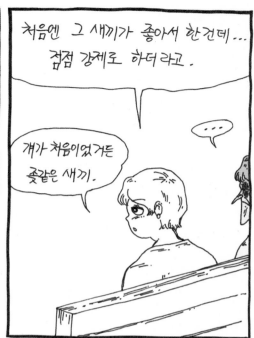

처음엔 그 새끼가 좋아서 한건데... 점점 강제로 하더라고.

걔가 처음이었거든 좆같은 새끼.

...

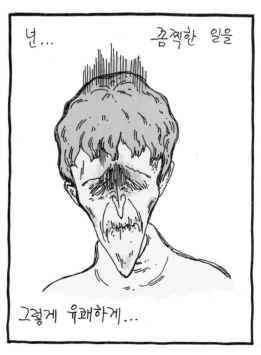

넌... 끔찍한 일을

그렇게 유쾌하게...

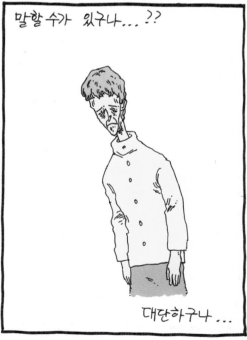

말할 수가 있구나...??

대단하구나...

기화 those first impressions

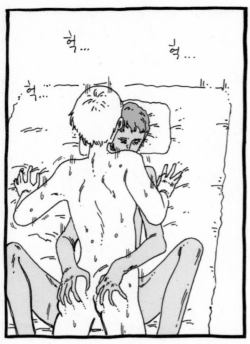

허... 허...

허...

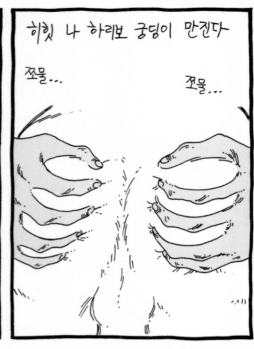

히힛 나 하리보 궁딩이 만진다

쪼물... 쪼물...

작고 말랑말랑...

내껀 탄력없고 별론데...

하리보 엉덩이 깨물기 엉덩이 빨아서
자국내기

엉덩이 강제로 벌리기

끈팬티 입히기

엉덩이에
파흑파흑하기 탁구채로
스팽킹...

└ 불쌍하다. °°

기화　those first impressions

존나 착하게...

여자친구랑...

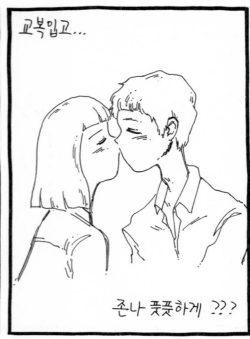

교복입고...

존나 풋풋하게 ???

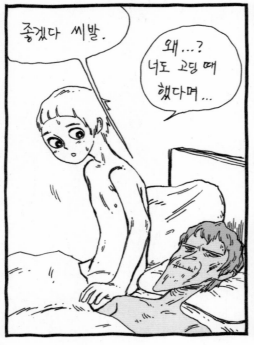

좋겠다 씨발.

왜...?
너도 고딩 때
했다며...

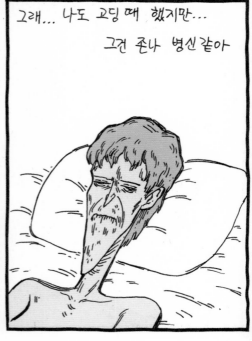

그래... 나도 고딩 때 했지만...

그건 존나 병신같아

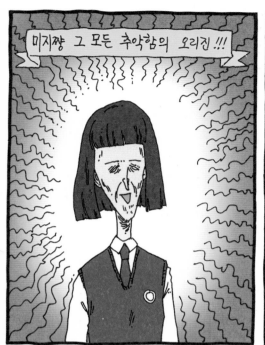

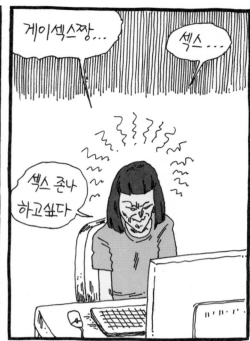

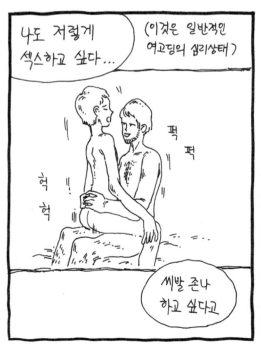

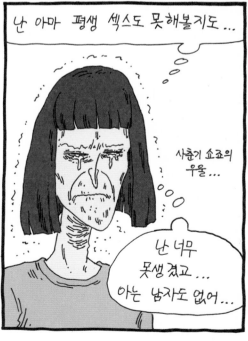

기 화 those first impressions

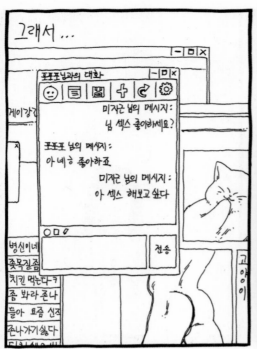

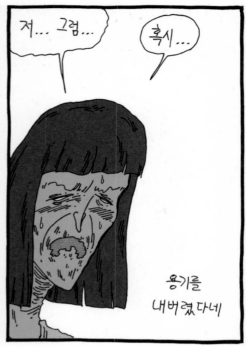

미자근님의 메시지:
저랑 섹스 해주시면
안되나요

포포포 님의 메시지:
진짜요? 그래요 해줄게요

미자근 님의 메시지:
헉 정말요? 고맙습니다

포포포님의 메시지:
뭘요 ㅎㅎ

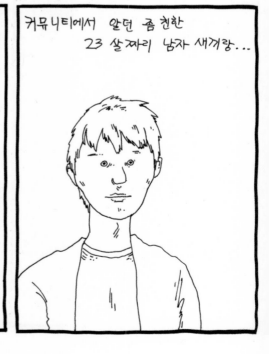

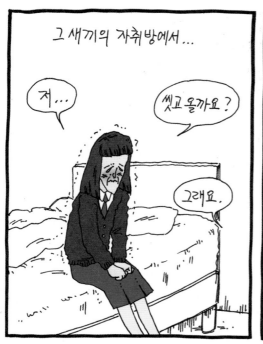

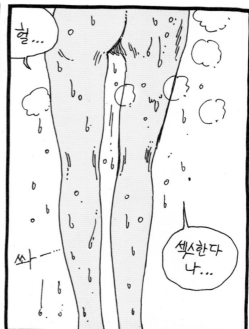

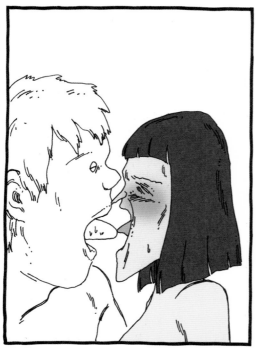

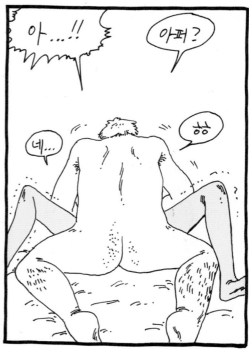

기 화 those first impressions

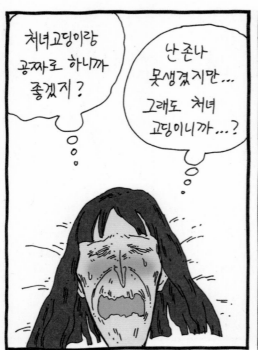

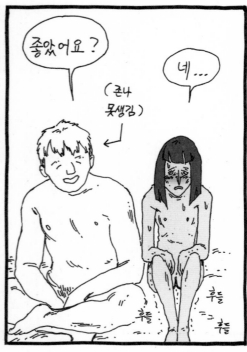

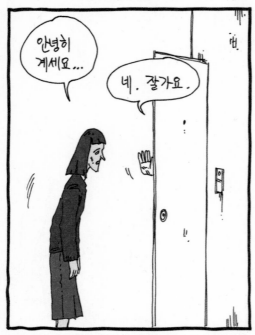

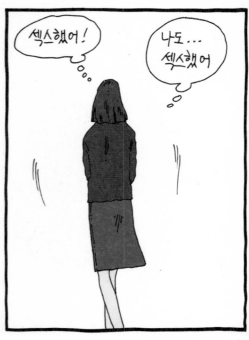

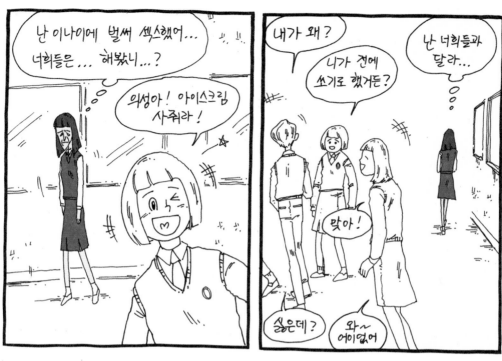

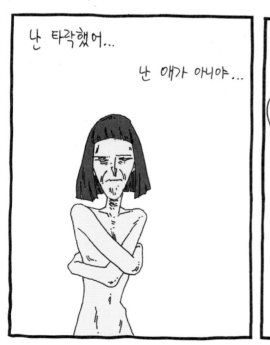

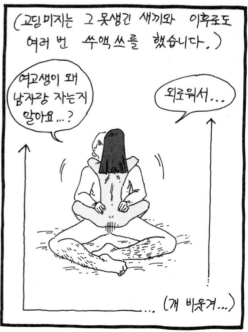

미화 those first impressions

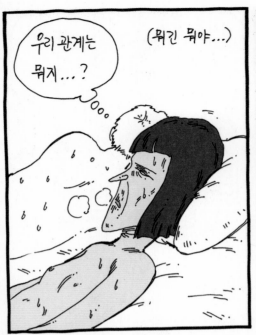

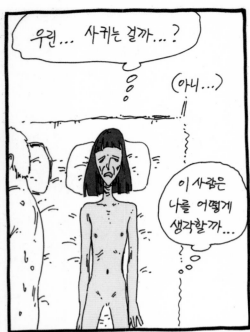

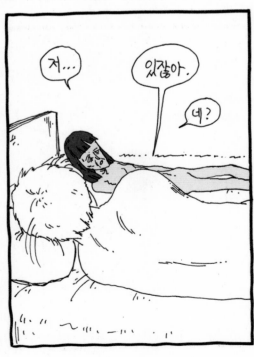

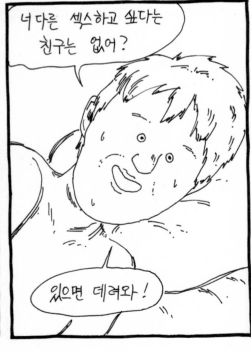

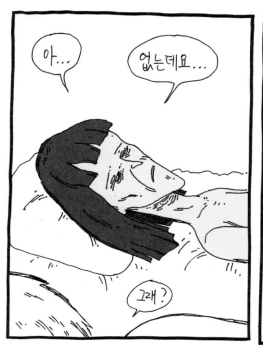

아... 없는데요...

그래?

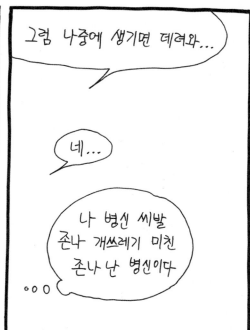

그럼 나중에 생기면 데려와...

네...

나 병신 씨발 존나 개쓰레기 미친 존나 난 병신이다

ㅇ ㅇ ㅇ

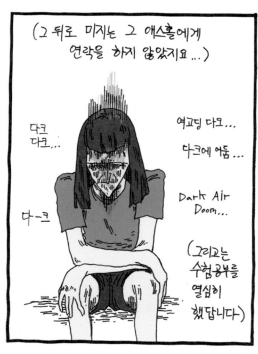

(그 뒤로 미지는 그 애스홀에게 연락을 하지 않았지요...)

다크 다크...

여교딩 다크...

다크에 어둠...

Dark Air Doom...

다-크

(그리고는 수험공부를 열심히 했답니다)

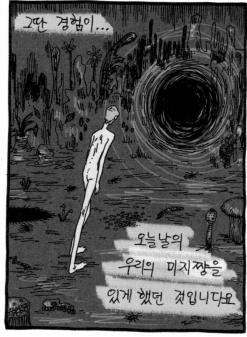

그딴 경험이...

오늘 날의 우리의 미지짱을 있게 했던 것입니다요

71 화 those first impressions

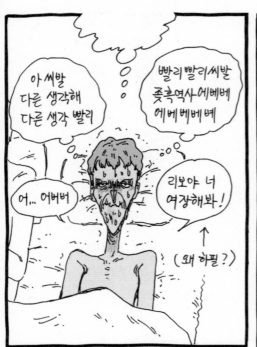

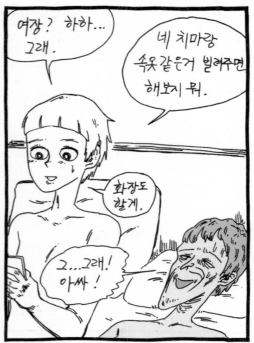

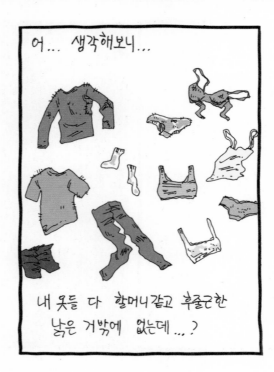

71 화 those first impressions

72화
evangeline

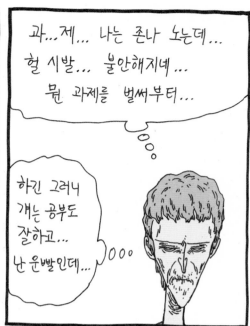

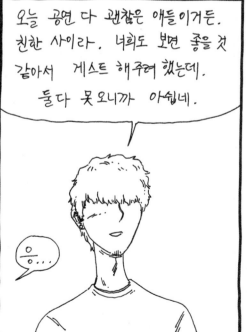

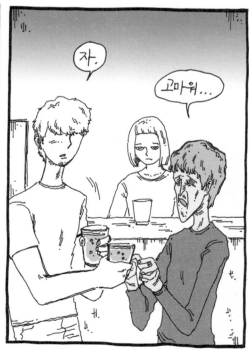

72화 evangeline

72화 evangeline

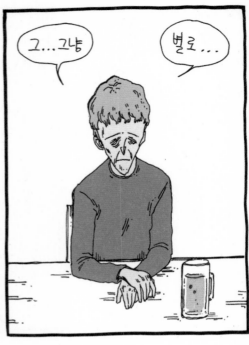

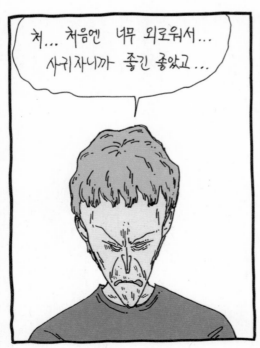

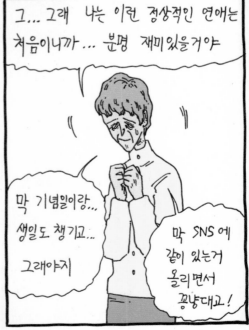

바... 반지도 맞추고!

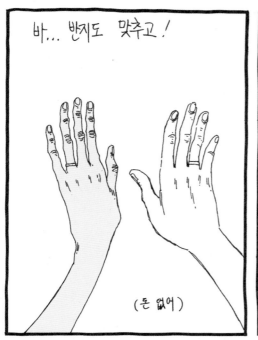

(돈 없어)

하지만... 왠지... 같이 있을 때...
그렇게 좋진 않더라고...

그냥 사귀기 전이랑 다른 점도
모르겠고...

걔가 날 여자로 좋아하는 건
맞는건지 ...

왜 사귀자고
한건지...

72화 evangeline

나... 난 연애하면 막... 더 행복하고...! 같이 있기만 해도 존나 좋고 !!!

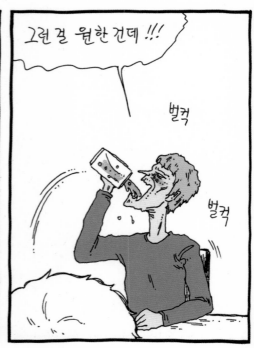

그런 걸 원한 건데 !!!

벌컥

벌컥

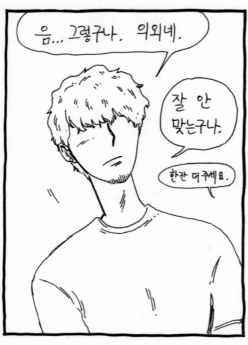

음... 그렇구나. 의외네.

잘 안 맞는구나.

한잔 더주세요.

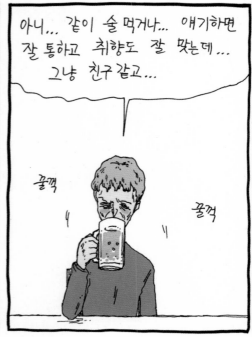

아니... 같이 술 먹거나... 애기하면 잘 통하고 취향도 잘 맞는데... 그냥 친구 같고...

꿀꺽

꿀꺽

개랑 있을 때...

행복하지 않아...

오히려 답답하고 불안해.

하리보는 앞으로 뭐하면서 살까.
계속 알바같은거 할건가.
더 고급노동 할 수 있을까...

72화 evangeline

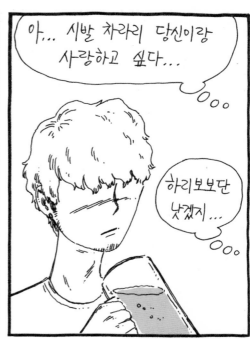

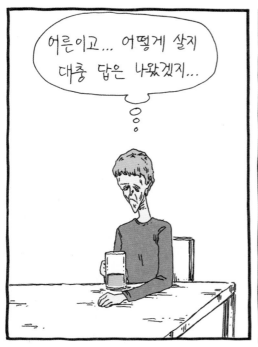

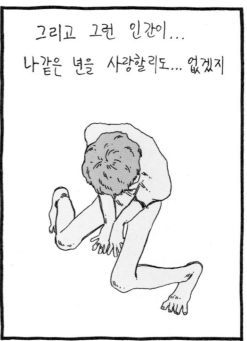

72화　　　evangeline

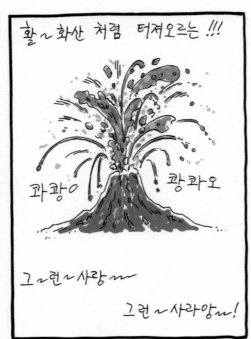

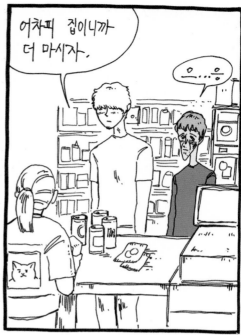

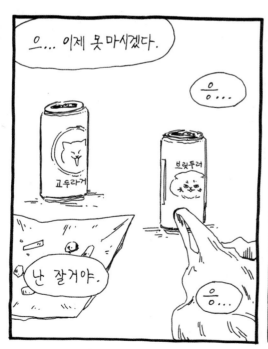

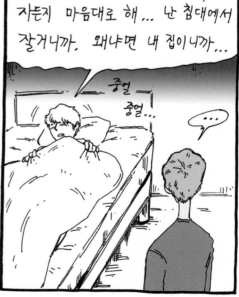

72화　　evangeline

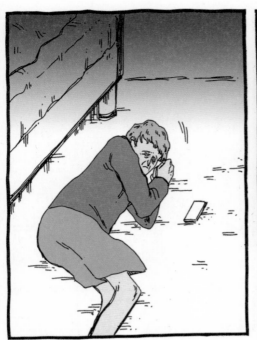

너무 딱딱하고 차가워...

나도 침대에서 잘래...

72화　　evangeline

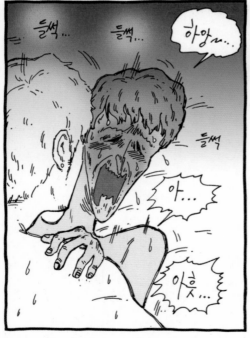
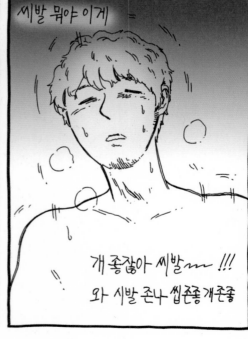

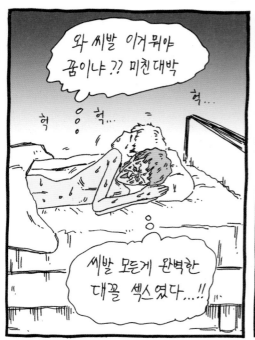

72화 evangeline

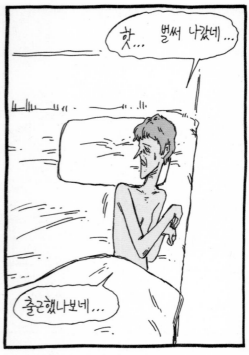

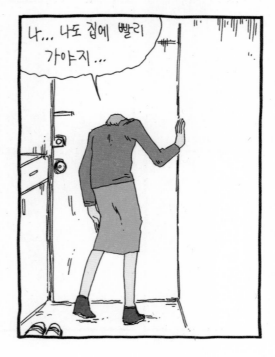

72화 evangeline

부록: 고두러 지옥

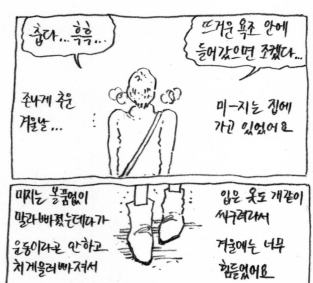

춥다... 흑흑...

뜨거운 욕조 안에 들어갔으면 조겠다...

존나게 추운 겨울날...

미-지는 집에 가고 있었어요

미지는 볼품없이 말라빠졌는데다가

운동이라곤 안하고 처게을러빠져서

입은 옷도 개같이 싸구려라서 겨울에는 너무 힘들었어요

앗...!

저것으은!!!

고!두!러!!

우아아악 쫀나 귀엽따!!!!

앗!! 한마리 더 있따아아!!

앗 또있따!!! 헉!!

와...

이렇게 많이 있다니... 쨘...

귀여워.

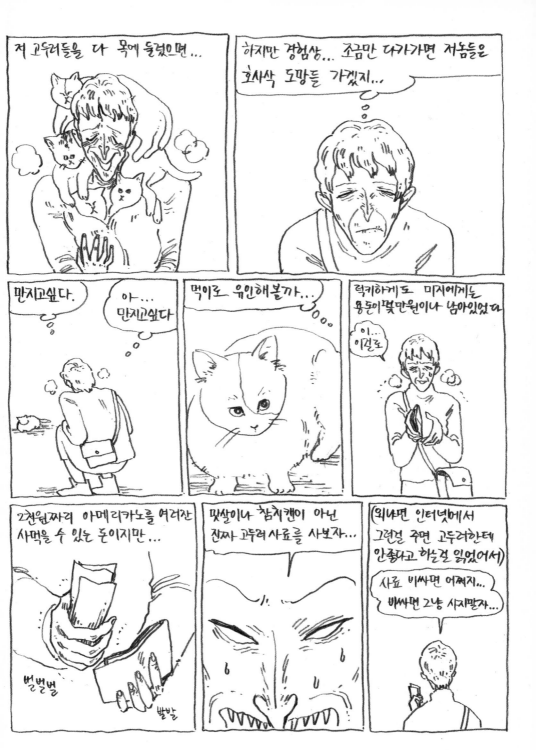

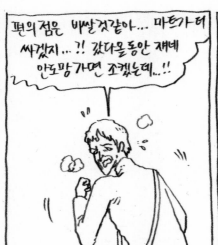

편의점은 비쌀것같아... 마트가더 싸겠지...?! 갔다올동안 재네 안도망가면 조켔는데...!!

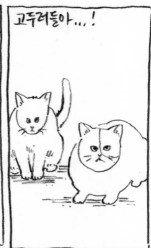

고두려들아...!

쪼매만 기들...!

앗... 작은건 그렇게 비싸지않군. 근데 이건 너무 작고...

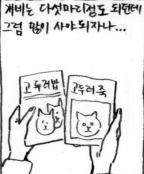

개비는 다섯마리정도 되던데 그럼 많이 사야되자나...

고두려밥 고두려죽

음... 걍 쪼그만거 사자... 개네 어차피 먹여살릴수도 없는데...

히힛...

아...

있다...! 개네 다있다!

야... 두러들아... 요것 먹어라...

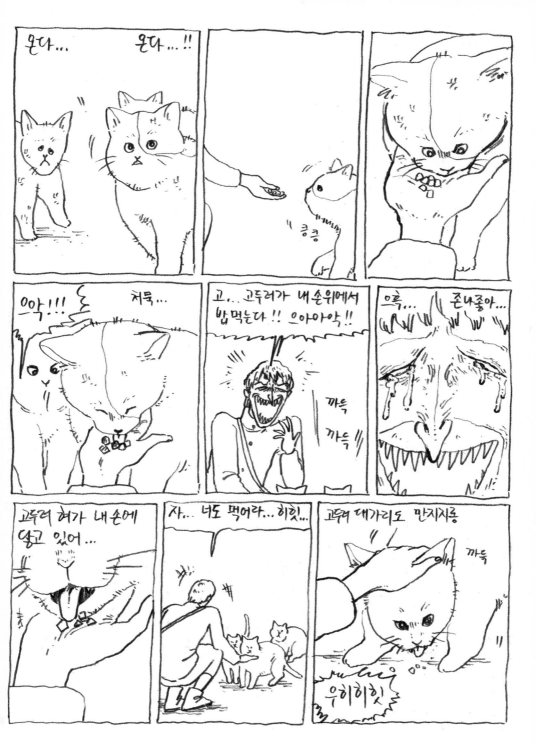

부록: 고두려 지옥

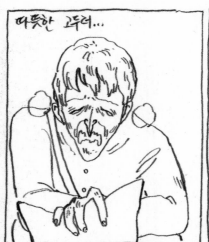

따뜻한 고두러...

근데 너무 춥다...

쌩

남은건... 여기다 놓을게... 알아서 먹어라..

안녕...

데려가면... 당연히 안되겠지...

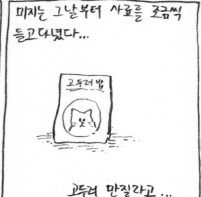

미지는 그날부터 사료를 조금씩 들고다녔다...

고두려 밥

고두려 만질라고 ...

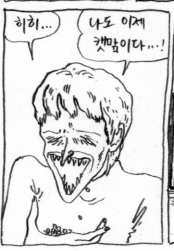

히히...

나도 이제 캣맘이다...!

박스집 같은것도 만들어 줄까... 걸레 같은거 안에 깔고... 히히... 고두려놈들이 나를 좋아하겠지...

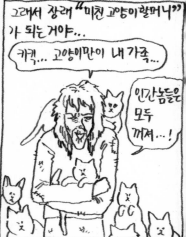

그래서 장래 "미친 고양이할머니" 가 되는거야...

캬켝... 고양이만이 내 가족...

인간놈들은 모두 꺼져...!

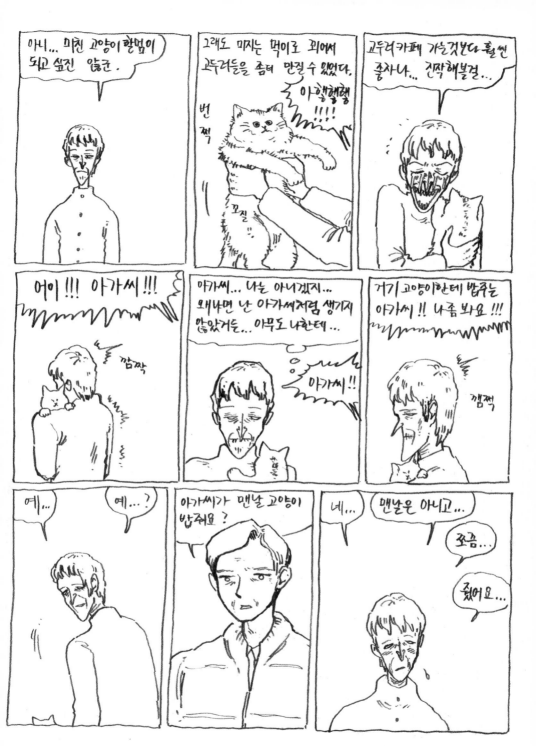

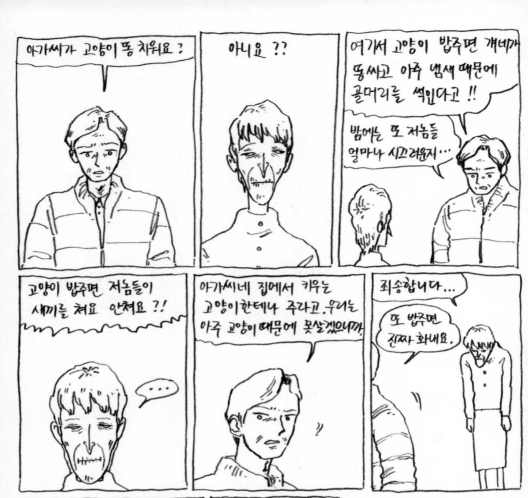

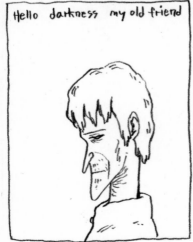

Hello darkness my old friend

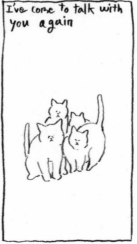

I've come to talk with you again

Because a vision softly creeping

Left it seeds while I was
sleeping ... (And the vision...) 끝

부록: 고두려 지옥

미녀즈

미지의 세계 4

1판 1쇄 2018년 3월 20일

지은이 이자혜

펴낸이 김수기
편집 김수기
디자인 강수돌 / **제작** 이명혜

펴낸곳 현실문화연구
등록 1999년 4월 23일 / 제25100-2015-000091호
주소 서울시 은평구 통일로 684 서울혁신파크 1동 403호
전화 02-393-1125 / **팩스** 02-393-1128 / **전자우편** hyunsilbook@daum.net
ⓗ hyunsilbook.blog.me ⓕ hyynsilbook ⓣ hyunsilbook

ISBN 978-89-6564-207-7
ISBN 978-89-6564-205-3 (set)